Chinese Films

百名外国留学生
看中国电影 in the Eyes
of 100 Foreign Students

李亦中 诸廉 主编

上海交通大学出版社
SHANGHAI JIAO TONG UNIVERSITY PRESS

内容提要

本书编写由中国高等院校影视学会影视国际传播专委会发起，全国 25 所高校积极响应，由来自全球 32 个国家的留学生供稿，精选 112 篇用汉语撰写的征文汇编成书，表达了外国留学生对中国电影的热爱、兴趣、评价、期许，以及对中国电影艺术家的寄语。全书分为五个板块，视角独特，夹叙夹议，信息丰富，可读性强，是研究中国电影跨文化传播与接受不可多得的文本，也是"用国际语言讲中国故事"的有益参照。本书适合从事电影创作、电影研究、电影营销以及影视教育、对外汉语教育、跨文化传播等各界人士阅读。

图书在版编目（CIP）数据

百名外国留学生看中国电影 / 李亦中,诸廉主编
—— 上海：上海交通大学出版社,2022.10
ISBN 978-7-313-27481-6

Ⅰ.①百…　Ⅱ.①李…　②诸…　Ⅲ.①电影评论—中国—现代　Ⅳ.①J905.2

中国版本图书馆CIP数据核字（2022）第175207号

百名外国留学生看中国电影
BAIMING WAIGUO LIUXUESHENG KAN ZHONGGUO DIANYING

主　　编：李亦中　诸　廉
出版发行：上海交通大学出版社　　　　地址：上海市番禺路 951 号
邮政编码：200030　　　　　　　　　　电话：021-64071208
印　　制：上海新艺印刷有限公司　　　经销：全国新华书店
开　　本：710mm×1000mm　1/16　　印张：16.25
字　　数：232 千字
版　　次：2022 年 10 月第 1 版　　　　印次：2022 年 10 月第 1 次印刷
书　　号：ISBN 978-7-313-27481-6
定　　价：69.00 元

前言

本书编写由中国高等院校影视学会（国家一级社团）影视国际传播专业委员会发起，得到全国各地25所高校响应，征集到来自全球32个国家的留学生供稿，精选出112篇用汉语撰写的征文，结集出版《百名外国留学生看中国电影》。

我们为什么要编写这本书呢？

一

我们编写本书的出发点，首先基于中国电影走向世界的历程。

回顾中国电影发展进程，在不同历史时期的社会语境下，中国电影人的视野从未局限于本土范畴。在默片时代，电影曾被视为通行全球的"世界语"。早年创建明星电影公司的周剑云等人，已具有国际传播意识："影戏虽是民众的娱乐品，但这并不是它的目的。在国际观念没有消灭，世界大同没有实现以前，它实负有重要之使命。约而言之，有以下数端：一、赞美一国悠久的历史；二、表扬一国优美的文化；三、代表一国伟大的民性；四、宣扬一国高尚的风俗；五、发展一国雄厚的实业；六、介绍一国精良的工艺。"然而，中国电影先天不足，输出海外心有余力不足，遭遇重重障碍。郑君里在《现代中国电影史略》中提及："商务印书馆出品《莲花落》（1923）由华侨购得美国版权，不意竟遭美国电影联合会拒绝入境，反复交涉，仅许在苏

伊士河旁一教堂内映演两日，虽遇天雨仍获六千余元。后华侨乃将此片运到檀香山、加拿大各地，此为中国电影输入外国之始。"总体上看，解放以前国产片在海外传播仅有零散个例，根本不成规模。

新中国成立后，中国电影走向世界逐步提上议事日程，但步子并不大。1982 年 2 月，由意大利外交部、意中友协、中国电影资料馆联合举办《中国电影回顾展》，在意大利都灵、米兰、罗马三个城市举行，展映 135 部中国影片，吸引欧美一百多位电影学者和评论家出席观摩。法国电影史学家让·米特里感叹："这次像发现了一片新天地。西方已经出版的世界电影史著作，完全没有讲到中国电影，这是不公平的。"意大利评论家卡拉西奇甚至提出："意大利引以为豪的新现实主义还是在中国上海诞生的！"1985 年 1 月，中国电影发行公司在洛杉矶设立子公司，成为北美地区中国影片出口业务的重要窗口。同年 2 月起，《茶馆》《邻居》等 10 部中国影片在旧金山莱姆利文艺院线上映，这是中国电影首次在美国影院公映。进入 21 世纪以来，据统计，2013 年度中国电影在海外销售纪录为 45 部（247 部次），票房收入 14.14 亿元人民币；2017 年度，海外票房收入达 42.53 亿元。

那么，中国电影在海外的口碑如何呢？

二

长期以来，中国电影在海外上映后缺乏反馈渠道，导致我们不同程度地限于盲目之中。从媒体版面上，偶尔能觅见一点点"春消息"——

1954 年，周恩来总理率团出席日内瓦国际和平会议，期间招待各国贵宾观看彩色戏曲片《梁山伯与祝英台》，还为定居瑞士的卓别林专门放映一场。卓别林称赞说，"从来没见过这样一部非凡的影片，这种贯穿着中国几千年文化的影片。希望你们发扬自己民族的文化传统和美的观念。"

20 世纪 80 年代初，中国电影代表团出访美国，携去《喜盈门》充当"铁盒大使"，在华盛顿招待友好人士。虽然这个拷贝没有英文字幕，却得到美国朋友认同，认为《喜盈门》提倡子女尊敬老人承担赡养义务，

"这也是世界性的主题"。

1987年美国影星格利高里·派克到访上海，他观摩了中国同行的作品，对科教片《曾侯乙编钟》赞不绝口："我可以为中国电影做很多事，现在就可以做一件必定能成功的小事，那就是为《曾侯乙编钟》配英语解说。"

2010年《团圆》入围第60届柏林电影节主竞赛单元，被列为开幕电影。该片讲述一个国民党老兵晚年回上海寻找失散半个世纪的妻子，折射海峡两岸民众盼团圆的主题。柏林电影节主席认为："《团圆》讲述分离和团圆的故事，由于历史关系，这样的题材我们德国人非常熟悉，特别是对柏林这个城市而言。"

以上援引四则媒体报道，归纳其特点，一是聚焦海外高层人士，观众面代表性不够；二是仅摘录"片言只语"，反馈的信息量不足。

我们注意到，近年来有不少课题组发布"中国电影走出去"全球问卷调查，相关数据汇总涉及海外观众的年龄、性别、受教育程度、职业、观影渠道、观影频次、类型偏好，以及对中国电影认知度等细目。这些工作初见成效，但令人不满足的是发布的量化数据（柱状图）显得概念化，缺乏海外观众的真情实感。国内从事比较文学研究的学者曾经反思："我们感到问心有愧，因为从事中外文化交流的研究，往往单向度追踪外国文化对中国文化的影响，很少去探讨中国文化在国外的影响和接受，这无疑是一大缺憾。"事实上，由于不同民族之间存在语言障碍、文化障碍、习俗障碍、价值取向障碍、审美障碍，必定会产生"文化折扣"，这也是中国电影走出去所面临的一道道坎。为了推动中国电影进一步走向世界，中国电影人很有必要熟悉海外受众的欣赏习惯与接受心理，学术研究机构更有责任和义务主动搜集这方面的信息，为中国电影国际传播提供智力支持。

——这正是我们编写本书的宗旨。

三

2020年初全球暴发新冠疫情以来，海内外高校"云课""云会"成

为常态，各种外事交流计划不得不按下"暂停键"。那么，在国门基本关闭的空间约束之下，如何去开辟"中国电影走出去"的实践通道及研究路径呢？这样一个难题摆到了影视国际传播专委会同仁的面前。

灵感与契机的产生似乎出于偶然。某个秋日，疫情尚平缓，我应邀赴兄弟院校出席一个活动，午后在公共空间逗留时，听到旁边有两位留学生正和中国同学热烈讨论"国庆献礼片"的观感，她们说汉语很流利，对中国导演和演员相当熟悉。这个场景不经意间触发了我的联想，外国留学生不远千里万里来华上学，他（她）们是"走进来"的知华友华的年轻群体，相比海外普通民众，显然接触中国电影的机会要多得多。于是，一个创意就此酿成：策划编写一本外国留学生看中国电影的影评集，以第一人称撰写，构成对中国电影实实在在的反馈。

我们立刻行动起来，以中国高校影视学会影视国际传播专委会名义，向理事会成员单位发起征稿，并延伸到国内更多高校，得到各校同仁热烈响应。在短短的截稿期内，很快收到上百篇投稿，从中精选112篇汇编出版。书名中的"百名外国留学生"是个约数，况且在主编眼里，好文章不忍割爱，做到应收尽收。

本书组稿阶段，"奥密克戎变异株"疫情又起，大家做到防疫和征文两不误，线上线下双管齐下。供稿单位共有25所高校，区域覆盖东西南北中。稿件数量前三甲为：上海交通大学23篇，广西民族大学21篇，北京电影学院16篇；供稿4篇以上的有上海外国语大学、华东师范大学、西安外国语大学、对外经济贸易大学、烟台大学、湖北文理学院，以及华南理工大学、河北师范大学、宁夏大学、云南大学、云南师范大学、山东工商学院、宁波大学、北京外国语大学、广东外语外贸大学、四川外国语大学、浙江大学、首都师范大学科德学院、福建师范大学、上海政法学院、华东政法大学、中国传媒大学（排名不分先后）。

根据我们统计，112名留学生作者分别来自32个国家，其中越南国籍29名，占了首位。生源国度遍布全球，包括马来西亚、日本、韩国、泰国、巴基斯坦、老挝、孟加拉国、缅甸、柬埔寨、尼泊尔、印度尼西亚、菲律宾、俄罗斯、波兰、塔吉克斯坦、乌克兰、白俄罗斯、乌兹别克斯坦、

蒙古、荷兰、法国、德国、美国、智利、阿根廷、委内瑞拉、厄瓜多尔、突尼斯、马达加斯加、刚果（金）、澳大利亚。其中绝大部分作者都给自己起了中文名字，或谐音，或寓意，感觉很亲切。我们在每篇文章末尾统一标注作者的相关信息，以及指导教师或推荐教师的姓名，在此特别鸣谢各位师生鼎力支持本书编写。

我们这次发起征文，某种意义上类似针对中国电影海外观众的抽样调查，但不采用常规问卷，而是通过主题征文和自由写作相结合，深度呈现作者对中国电影的真切感受。112 位留学生的身份极具代表性，除了前述国别分布，他们的学历层次包括本科生、硕士生、博士生，以及短期来华进修生、寒暑假交流生，还包括历届毕业生。外国留学生在华攻读的专业以"汉语国际教育专业"为主，其他学科有：信息与电子工程、计算机科学、戏剧影视学、新闻传播学、政治学、法学、社会学、公共管理、国际关系、国际经济贸易、国际商务、文化产业管理、广告学、人力资源管理、临床医学等专业。

——他们构成本书作者群可观的阵容。

四

本书编选对 112 篇文章作了分类，一是基于内容方面的梳理，二是便于读者阅读。全书目录列出 5 个标签，即兴趣和喜爱、故事片、张艺谋作品、动画片、电视剧和纪录片。在此略述关于分类的考虑。

"兴趣·喜爱"类有 27 篇，收录文章多为综述性，夹叙夹议夹评，信息量丰富。有的侧重于国别，如中国电影在泰国、在越南、在缅甸、在菲律宾、在乌兹别克斯坦等；有的偏向于个性化，如"我当华语电影专区管理员""我演过中国电影"，以及中国电影课程学习心得等。还有不少作者以"粉丝"自居，描写自己特别喜爱的某位导演或演员。故事片以单片评论入选 52 篇，若加上其余文章里提及的中国影片，总数达一百多部。以出品年份计，最早的有 1960 年摄制的黑白片《十二次列车》和壮族民间音乐片《刘三姐》，最新的有 2021 年底上映的《爱情神话》

和抗疫题材《中国医生》等，时间跨度超过半个世纪，折射出外国留学生阅片视野是很广的。本书收录单片影评，还包括动画片评论 9 篇，电视剧和纪录片评论 7 篇。值得一提的是，有多位留学生评价自己欣赏的中国影片，不忘强调观看了三遍五遍，并以个人名义竭力推介——"我向大家推荐这部电影，非常值得观看。""我觉得这部电影每看一次，就能感动一次，建议还没看过的人去看一看！"——这种表述一再出现。

这里需要说明一下，征集的来稿中有 17 篇都是写张艺谋导演的，假如归于"喜爱"类也无不可。但我们考虑单列为"张艺谋作品"，以此凸显张艺谋所拥有的人气。可以说，张艺谋在海外的知名度和美誉度非常高，留学生笔下不吝赞美之词，如"举足轻重""独一无二""龙头老大""双奥导演举世罕见"等等。对张艺谋作品的评论与推崇，几乎涵盖了他的所有代表作，这是一位中国电影导演赢得的世界性声誉。日本留学生熊泽和奏表示："看了 2022 年冬奥会开幕式，张艺谋这位已经年长的导演，艺术生命仍在成长中。日后中国电影界即使出现新的大导演，我还会一直关注张艺谋。"他的心声十分感人！

我和诸廉教授负责编选《百名外国留学生看中国电影》，有机会先睹为快，来稿以千字文居多，不少配有精彩照片，记录作者在华夏大地充满东方元素的留影。作者行文各抒胸臆，观点不尽相同，甚至大相径庭。比如观影方式，作为同龄人并不划一，有的非进电影院不可，"欣赏一部好电影，必须进电影院观看"；有的则另作选择，"我很少进电影院看电影，觉得在手机和电脑上观影，让我有更多的选择。我习惯一个人安安静静地捧着手机沉浸其中，爱情片、奇幻片、动画片，琳琅满目。"每篇文章都有各自的特点，从主编角度来看，我们觉得有五大亮点值得与读者分享。

亮点之一是，留学生以独特视角，向中国电影人提供"旁观者清"的诤言。如阿根廷学生罗萨里奥认为："中国电影分两种：第一种风格比较西化，我作为外国人容易接受，但这种电影难免缺乏中国特色，看起来很轻松，影片内涵往往不深刻；第二种是具有中国特色的电影，如武侠片、宫廷片，还有一些艺术片。这种影片对外国人来说，可能不

太容易理解，却能让我们从中了解中国文化和中国人的想法。"这番见解朴实无华，言简意赅，足以发人深省。

亮点之二是，留学生的观影体验，带给我们"用国际语言讲中国故事"的启发。白俄罗斯留学生夏澜坦言："看《长津湖》之前，担心自己能不能理解这部表现中国志愿军抗美援朝的影片，毕竟我生活在白俄罗斯，从小没接收过这方面信息。看了影片我深受感动，中国人民面对强大的敌人所表现出来的家国情怀是人类共通的，不会因民族和文化的不同产生任何差异。"泰国留学生艾茜茜在电影院看《我和我的祖国》，感受到周围的中国观众非常投入，她写道："一段段故事内容讲述中国社会一个个成功片刻，我看不太懂的情节，大多是关于中国的政治。每次接触中国电影的政治内容，就发现自己的政治语料库欠缺，好些内容不明白，但感觉并未影响到情绪方面。"由此可见，中国编导讲述中国故事，在调度"政治语料库"素材时，既不必因噎废食，亦须注意通俗易懂，不宜影响情节推进和人物塑造，以吸引更多的海外观众。

亮点之三是，来自留学生的热议，佐证了中国电影在国际市场的题材适应面。多年来，舆论界认为全球性题材是中国电影的缺门，诸如老龄题材、残疾人题材、环保生态题材等等，呼吁编导拓展全球化视野。从这次征文来看，外国留学生对近年上映的四部中国影片，不约而同产生强烈共鸣，其中有3人次理性反思《我不是药神》引出的"情与法"冲突；有4人次高度认同《少年的你》，向校园霸凌行为说"不"！有4人次被《你好，李焕英》浓浓的亲情深深打动；有4人次由衷接受动画片《哪吒之魔童降世》励志主题，"我命由我不由天"。这四部影片的题材和主题，明显契合中外观众都认同的价值取向。诚如巴拉兹所述："任何一部影片要在国际市场上受到欢迎，先决条件之一是要有为全世界人民所能理解的面部表情和手势。民族特征和种族特点虽然有时候可以赋予影片某种风格和色彩，但它们却永远不能成为促进情节发展的因素。"

亮点之四是，留学生普遍认为观看中国电影有助于学习汉语和中国文化。作者中有几位是华裔，汉语基础较好，相比之下，大多数留学生一方面通过课内课外学汉语的机会观看中国电影，一方面又借助中国电

影来加深了解中国文化。菲律宾留学生 Beth Lim Rillera 自述："我看过的中国影视剧，比菲律宾出品的要多得多。虽然有人认为追剧无法有效地提高语言水平，但我觉得个人爱好是学习语言的关键和动机，而我的爱好刚好就是观看中国影视剧，那么何乐而不为呢？"日本留学生三田村咲希也满怀欣喜之情："以前我不懂中文，对中国文化了解甚微。现在到上海交通大学留学，学习了中国文学，再次观赏《让子弹飞》，得到与八年前不一样的感受。当初没注意的一些场景，如张牧之、师爷和黄四郎的会谈仿照'鸿门宴'，蕴含中国古典文学底蕴。现在我能够解读这一场景，实在让我无比喜悦！"这种观影体验，在征文中比比皆是。

亮点之五是，留学生纷纷表达对中国电影未来的希冀。他们正视中国电影存在的不足——"我觉得中国电影市场目前基本上局限在国内，向国外输出不够，起码在我们阿根廷，中国电影依然很少见到。电影是外国人比较容易接触中国文化的渠道，至今有些外国人对中国有很多误会，因此促进中国电影在国际上传播，是消除人们误会的好办法。"再如，越南留学生普遍提到"《西游记》热"，黄氏和同学指出："电视剧《西游记》播出时席卷越南，几乎每个越南人都看过，有人看了三四遍还想看。现在像《西游记》这种能够给观众带来欢乐，适合每个人看的影视剧不多了。"其失落之情溢于言表。许多留学生都写下对中国电影艺术家的寄语——"我希望你们的电影以后有更大的进步，特别是先进的电脑技术。目前中国电影已经很好了，相信将来一定会更好！""我期待在未来看到越来越多的高水平的中国电影不断走向国际市场。"

越南留学生范艳香表达了全家人与中国电影的缘分，可谓浓得化不开："爷爷和叔叔在我心中播下了热爱中国电影的种子，才让我有了今天的进步。一家三代各自喜欢的中国电影类型不同，看电影的方式也不一样，但我们都对中文感兴趣，都喜爱中国文化。今后，我会让家里下一辈继续与中国电影结缘。"

——面对这样真诚的目标观众群，中国电影人，你准备好了吗？

李亦中

目录

兴趣·喜爱

故事片

张艺谋作品

动画片

电视剧·纪录片

兴趣・喜爱

中国电影的体验

［泰国］艾西西

我看的第一部中国电影

时间很久，记不清了，应该是《西游记》。当时看的是泰语版《西游记》，所以感觉也不一样。小时候，中国电影在泰国电影院很少上映，需要买 VCD 或租来看。

总之，我在泰国时看过的中国电影太少了，泰国媒体很少播出中国电影，电视剧比较多。但这几年有变化，因为大家都有手机，还可以通过网络，这样就能接触到更多的中国电影。

我的亲友们习惯关注西方电影，不过女性比较喜欢看中国电影和韩国电影。我身边的泰国女性朋友，经常跟我分享中国电影及电视剧。我在中国的亲友，包括我的老师，他们也给我分享了很多中国电影。所以，我觉得多结识中国朋友，就会带给自己更多的中国电影信息。

我感兴趣的中国电影

我比较关注中国古代、家庭、感情和幻想的电影。我最喜欢看的就是古代故事片，因为喜爱中国古代文化风格，每次看到感觉都很美。而在看其他国家的电影时，就没有这种感觉，可见中国电影有独特的魅力。

我每次看中国电影，通过中国演员演出来和说出来的内容，能了解中国人的想法，感觉很有意思。

有一部中国影片给我留下的印象最深，那就是《长江七号》。这部电影我最初在 2008 年看过，现在再看一遍，仍感觉好看。故事内容很有

趣，不论老少都能欣赏。记得这部影片当年在泰国一下子就火了，我的家人和朋友们都喜欢。我后来才知道片中演"小狄"的其实不是男孩，而是女孩，证明这位小演员徐娇演技非常好，她不仅要演好小狄这个角色，还需要模仿男孩子的行为如何表达。

我对中国电影人的了解

我不太关注电影导演，觉得影片内容、预告片、演员更有吸引力。

我最欣赏的中国演员是周迅，虽然我没有看过她主演的电影，但看过她主演的电视剧《如懿传》。周迅表达出来的情绪非常好，尤其那种独立和有气质的角色，我特别喜欢。并且，我发现周迅在生活中也是聪明、可爱、有才艺的一位女性，觉得她很厉害。当演员不容易，除了要熟记表达的内容，还要深入理解自己演的角色，才能真正演出来。我觉得周迅是这个行业的优秀人才，非常喜欢。

来华留学后观影经验

我来华留学后第一次看电影，是 2019 年在江苏扬州电影院看的《我和我的祖国》。当时正好是国庆节，我觉得每次节日来临的时候，在中国就会有相关节日的电影上映，可见中国人电影市场营销能力很强，很聪明，特别选择最适合的时间窗口放映新片，这种做法非常好。记得看《我和我的祖国》时，我感受到周围的中国观众非常投入，这种适合国庆节气氛的影片会使大家更加爱国。

我认为，《我和我的祖国》水平达到了满分。影片里有很多知名演员，一段段故事讲述中国社会一个个成功片刻，带给观众一种自豪感。

我看不太懂的情节，大多是关于中国的政治。每次接触中国电影的政治内容，就发现自己的政治语料库欠缺，好些内容不明白，但感觉并未影响到情绪方面。

我对中国电影艺术家的寄语

我从小到大，不管在泰国还是在中国，发现电影最明显的进展就是

CG 技术。尤其这几年，中国电影在 CG 方面发展很快，产生了更加先进美观的 CG。

我还通过抖音软件，看过好几位中国电影艺术家的视频，看到他们在工作中是怎么做的。我感觉电影这个职业真不简单，既要用大脑来创造新鲜的内容，也需要丰富的想象力，表达出脑子里的创意。此外，我还看到中国艺术家制作电影的过程，或者先拍演员表演，然后剪辑；或者用电脑设计的模型，拍摄各种场景。但更重要的，就是拍摄的时候需要艺术性，才能够创造出那么美好的电影画面。

我觉得中国电影艺术家非常厉害！

作者：Wipawee Khorsawat，来自泰国，就读于上海外国语大学亚非语言文学专业

推荐：诸廉教授

我被中国电影吸引住了

[泰国] 叶文明

说实话，我被中国电影吸引住了。我看的第一部中国电影，也是我最喜欢的一部，片名是《功夫》（2004），由周星驰演男主角阿星。影片讲述阿星和朋友来到一个村庄，村里那些有功夫的民众，为了不被黑帮杀死，平时都隐藏起来假装普通人。阿星在村里偷窃东西，还自称是当时有名的"斧头帮"首领。一天，真的"斧头帮"到村里来收税，他们发现阿星假冒"斧头帮"，就要杀死他。这时，村里会功夫的男女老少都出来帮助阿星了。那么，"斧头帮"能否征服这个村庄呢？我推荐你自己去看，这部电影肯定可以给你留下好印象。

中国电影在我的国家是比较流行的，每当中国一部新影片来到泰国，很快就配上泰语版。在泰国各地有很多华人，所以中国影片来到泰国，很容易引起人们的关注。说到中国电影，我自己是很欣赏的，我也问起朋友们对中国电影的看法。有位朋友说，她从小到大，一直喜欢看中国电影，因为是泰语版，也看得懂，觉得中国影片比较有趣。

说到我自己感兴趣的中国影片，我还想提到《闪光少女》（2017）。这部影片的内容很有意思，表现一群女中学生，一心想弘扬中国古老的乐器。然而，她们追求的过程并非轻而易举的，这给了我不少启示。

我最关注的中国导演、最欣赏的电影演员都是周星驰。他能文能武，当导演时能创造很多有趣的电影，内容吸引人；他的表演能力也是最好的，能够演出各种角色，不管是悲伤的，有趣的，还是愤怒的，都可以生动地演出来。

我来中国留学后，就有机会到大学附近的电影院看电影。那天，我

去看了一部 4D 动画《哥斯拉》。第一次进中国影院，感觉非常好，服务员待我很热情，亲自领我入座，递给我一副 4D 眼镜。电影院里环境干净，我对观影角度也很满意。

我认为，每部电影都有独特之处，或许影片内容吸引不了所有观众，但总有一些观众被打动。我已经看过很多中国影片，没有一部是我看不懂的，原因是大多数中国电影都容易理解。写到这里，我还想推荐给你一部 3D 动画《哪吒》（2019），根据中国古典小说《封神演义》改编，非常适合儿童观看；但也必须指出，可能成人观众会觉得比较无聊。

假如有机会去中国旅游，我建议你一定到当地电影院看一场电影。在中国的影院里，每个观众都遵守规则，不打手机，也不大声说话，不打扰别人看电影的乐趣。

最后，我想给中国电影艺术家写寄语，告诉他们："我希望你们的电影以后有更大的进步，特别是先进的电脑技术。目前中国电影已经很好了，相信将来一定会更好！"

作者：叶文明，来自泰国，就读于西安外国语大学汉语国际教育专业

推荐：李鹏教授

中国电影在泰国

[泰国]娇卡

　　当我 10 岁时，记得那时候我家附近的商场如雨后春笋般涌现。每逢周三，爸爸就带我去商场看电影，因为每周四有新电影上映，而周三的电影票非常便宜。泰国电影院既放映本国电影，也放映英国电影，还有中国电影，电影的类型也很多。虽然爸爸经常让我陪他看电影，我们俩却喜欢不同类型的影片。我最喜欢看喜剧片，但爸爸喜欢看武打片，所以每次选择看哪一部电影，总要花很长时间。有一天，爸爸带我去看喜剧片《宝贝计划》，这是我第一次看中国电影，也是我第一次从银幕上认识中国，真让我大开眼界。这部影片中有许多著名演员，包括成龙、古天乐、许冠文、高圆圆等。影片讲述三个小偷与一个孩子相处的动人故事，既好看又幽默，让我笑得不能自己。

　　在我的记忆里，中国电影在我国很受欢迎，孩子们也很喜欢。中国的武打片在泰国十分有名，因为武打片是国际上对中国认知的重要标签。中国很多精彩的动作片，如《警察故事》《功夫》《十二生肖》等，这些影片在泰国都上映过，并赢得泰国观众的好评。

　　我来西安上大学后，有机会和朋友一起看了一部校园霸凌题材的电影《少年的你》，是根据玖月晞的小说改编的。影片讲述高考前夕，校园里一次意外事件改变了两个少年的命运，由曾国祥执导，周冬雨和易烊千玺主演。说实话，我和朋友看这部电影，是因为我俩都是易烊千玺的粉丝，他是我最欣赏的中国演员之一，曾国祥也是我最喜欢的导演。真没想到，两位演员的演技和导演的能力让我出乎意料的震撼！我一边看电影，一边观察朋友的反应是不是和我一样。看完后，她热泪盈眶地

握住我的手，连说："真好看！"我不知道她的话包含几层意思，对我来说，《少年的你》是我心目中的最佳影片，将深深地留在我的记忆中。

新冠疫情出现之前，我有机会在西安待了两年，在两年时间里，我不会错过任何一次观看电影的机会。还记得那次是周英凯同学过生日，我们几个朋友一起去电影院看《哥斯拉》。这是我第一次进中国影院看电影，不过这次看电影的过程却不是那么美好，因为我们选择的是英文原声中文字幕版，我听不太懂，读字幕也来不及读完，只能怪自己的中文还不够强。今后如果有机会，我一定回西安，再去当地电影院看一场中国电影。

总之，我从小到大，对中国电影很熟悉。在世界上，许多人都是通过电影来认识别的国家。可以说，电影艺术这种形式对中国很重要，通过演员各自的表演，让观众进入角色的情感状态确实很难，但中国电影艺术家做到了。

最后，我希望中国电影产业进一步繁荣与发展。

作者：จารุวิสุทธิ์ ใจเพียร，来自泰国，就读于西安外国语大学汉语国际教育专业

推荐：李鹏教授

中国影视剧在泰国

[泰国]李曼文

　　我的祖国位于东南亚，是一个和中国有"一家亲"关系的国家，跟中国有很多交流，比如贸易、商品、文化、艺术等等。说到这里，大家是否猜出我的祖国是哪一个呢？当然是泰国了。中国与泰国历史上的交往源远流长，自古以来双方就有贸易文化往来。进入现代社会，更有一种能让泰国人深入了解中国人生活的传播载体，那就是中国文艺作品——电影和电视剧。

　　中国电影在我们国家一向很火，以武侠片、动作片为主。泰国观众通过看电影，认识了许多中国演员，如陈港生（成龙）、甄子丹、刘德华等，还偷偷学习他们的武术动作，幻想有一天能成为像他们一样厉害的武林高手。现在中国电影与以前相比，电影类型更加丰富，大家可以根据自己喜欢的电影明星或电影类型，选择去看相应的影片。我自己看过很多中国影片，最近看的两部，一部是《你的婚礼》，另一部是《小小的愿望》，都给我留下了深刻的印象，让我备受感动。

　　《小小的愿望》这部电影并不是新片，泰国还没有公司购买这部电影的版权。我等了很久，终于找到这部影片的泰语译制版。我选择看这部电影，首先是因为片中的演员都是我所喜欢的，第一位是王大陆，是从《我的少女时代》中认识他的，当初是由高中老师推荐给我们看的；第二位是魏大勋，我曾在很多节目里看到他，觉得他非常有魅力。这部影片的内容让我十分感动，故事讲述三个好兄弟，其中一个生重病，活在这个世界上的时间不多了，但他有一个愿望还没实现，另外两个人就帮他实现这个愿望。影片结尾，那个重病者去世后，留下一张照片给两

中国影视剧在泰国

009

个兄弟，照片背面是他用嘴写下的留言："小屁孩们，你们也快长大吧！"朋友之间最纯真的友谊莫过于此了！从此我脑海中便留下一句话，这句话就是——"你有什么愿望吗？"——大家都好好地活着，就是片中主人公最大的愿望了。

相比进影院观影，电视剧观看途径更为便捷，所以擅长使用手机软件的年轻人，习惯用各种 App 搜索观看中国电视剧。我们现在主要是通过腾讯、爱奇艺、芒果 TV 等搜索选择电视剧，包括演员和导演的信息，非常方便。不少中国电视剧都有泰语版，我们可以用眼看泰语字幕，用耳听中文台词，对照着理解剧情。观看中国电视剧，不仅可以直观地了解中国人的生活和文化，还可以综合训练自己掌握中文的听、说、读、写、译技能。

我在 App 上刚看完《一闪一闪亮星星》，之前因为在抖音上听到"张万森，下雪了！"和"张万森，你的爱不是胆小鬼！"，觉得很有意思，就找这部电视剧来看。不过，因为我的汉语水平有限，所以有些电视剧即使在中国很火，但缺少泰语翻译，我就不一定看，尤其长篇年代剧，要看懂真得花不少功夫。

中国影视剧传入泰国后，改变了我们的娱乐习惯。我个人认为，中国电影与中国电视剧相比，还是电视剧在泰国的影响更广。因为中国电影历来流行的类型仍旧是武侠片，而中国电视剧的类型比较多，如穿越剧、爱情剧、校园剧、都市生活剧等等。但不管是电影还是电视剧，都是我了解和学习中国语言文化的重要窗口，让我对中泰之间密切的文化交流乃至方方面面的交往越来越感兴趣。

作者：ศิริลักษณ์ นาสมวงศ์，来自泰国，就读于广西民族大学国际教育学院汉语国际教育专业

推荐：阳亚妮讲师

中国电影作为桥梁

［泰国］彭颖华

上高中的时候学习中国历史，我的老师给我们播放了《南京！南京！》，这是我观看的第一部中国电影。老师介绍说，这部影片 2009 年 4 月在中国公映，获得第 57 届圣塞巴斯蒂安国际电影节金贝壳奖等多个奖项。通过这部在世界范围引起反响的影片，可以了解抗日战争时期日军在南京屠杀中国人的真相。

《南京！南京！》通过一名日本士兵和一名中国士兵在南京大屠杀期间的经历，揭示侵略战争对人性的摧残。整部影片弥漫着压抑和绝望的氛围，仅在结尾时稍稍点燃起温暖的希望。死里逃生的小豆子，在原野上肆意地奔跑，代表一种光明的希望——中国人团结与抵抗的意识已被唤起，要赢得抗战最后的胜利。导演用大量笔墨勾画"角川"这个形象，他有知识，有思想，也比较天真，作为侵华日军一分子，他的双手沾满了鲜血，但他的内心始终在挣扎和思考。当心爱的百合子死去后，他终于完成对自己的救赎——放走了小豆子，然后开枪自尽。我想，也许导演通过角川这个人物来表现侵略者人性的复苏，证实自我的痛苦和悔过。但南京大屠杀那三十万冤魂，以及抗战中死去的三千五百万中国人，决不是一句"悔过"、一颗子弹就能轻易弥补的。

每个人都会犯错，有些错误可以被原谅，有些则永远不能饶恕！正如"南京大屠杀"这道深深的伤疤，将永远留在中国人的心头，永远滴血……这部影片真实记录历史，引发观众对于战争及人性的反思，更重要的是凝聚起全世界人民反对战争，热爱和平的共识。我将这部影片郑重地推荐给身边的亲戚好友。

除了《南京！南京！》，还有许多中国影片在泰国产生持续的影响力，尤其中国的武侠片，历来在泰国占有相当高的地位。从我记事开始，我就目睹我的父母亲观看中国武侠片的情景，有《大醉侠》《乾隆皇帝与三姑娘》《白蛇传》等等。时至今日，泰国年轻一代依旧热衷于观赏中国武侠题材影视剧。例如《陈情令》，在泰国深受追捧。该剧以五大家族为背景，讲述云梦江氏故人之子魏无羡和姑苏蓝氏含光君蓝忘机从相遇到相知，携手探寻历史惨案真相，守护百姓保平安的故事。这部剧集根据墨香铜臭小说《魔道祖师》改编，原著小说的泰文译本在泰国各大书店早有销售。值得一提的是，中国武侠小说和武侠漫画的泰文版，往往被摆放在泰国书店最显眼的位置，占据书店很大一排书架，并且长年热销。

我认为，无论中国历史题材影片，还是具有极高观赏价值的武侠片，都是泰国人对中国历史和文化增进了解的重要渠道。中国影视剧将日益发挥桥梁的作用，为中泰两国人民之间的人文交流做出突出的贡献。

作者：จุฑารัตน์ พรมด้วง，来自泰国，就读于广西民族大学国际教育学院汉语国际教育专业

推荐：阳亚妮讲师

我全家爱看中国电影

[越南]范艳香

　　我的爷爷是越南人，但他出生于中国，并在中国长大，成年后随家人返回越南生活。爷爷说，他童年时就被教导学中文，父母亲让他看中国电影，听影片里的人说汉语。爷爷年轻的时候，家里没有像现在这样好的条件，只能从黑白电视机里看电影。爷爷最喜欢看中国历史电影，但数量不多，所以主要收看电视连续剧，比如《三国演义》。这些电视连续剧就是他心目中"最好看的电影"，每天都会热切地守候新一集开播。爷爷说，通过看中国电影，他更好地了解中国的历史，这是书本上无法学到的。直到现在，爷爷还兴致勃勃地跟我讲起记忆中的中国电影精彩片断。

　　平时，我爷爷常带孩子们看中国电影，有时讲一些电影故事给他们听。不过，让他感到遗憾的是，只有我的叔叔喜欢看华语电影。后来，我叔叔开始自学中文，更爱看中国电影了。到我叔叔这一辈，附近电影院扩建了，看电影的设施现代化了。叔叔有时也会带我一起去电影院，不过，叔叔跟我爷爷不一样，他不太喜欢看历史电影，而喜欢看武打片，这种影片的情节比较简单，很有吸引力。叔叔看过的武打片有《少林寺》《精武英雄》《叶问》等，其中《叶问》系列他全都看了。叔叔告诉我，看中国电影不单是为了消遣，还能学到很多汉语句子，更重要的是可以看到中国人的精神，中华民族的气节，包括社会时代的变化。

　　现在我也学习中文，也是一个非常喜欢中国电影的人。我不大通过电视机看中国电影，电影院也偶尔去，更多的时候是上网看。我喜爱的电影类型跟长辈们不一样，我喜欢看爱情片和青春片。我欣赏的中国影

片有《致我们终将逝去的青春》《匆匆那年》《美人鱼》《后来的我们》，等等。我是个容易动感情的人，所以这些中国影片赚了我不少眼泪呢！此外，观影过程给了我更准确的中文语感，以及标准发音示范，与此同时，我还爱唱多首电影主题歌。

我希望新冠疫情快点结束，我可以回到中国，再次过上看电影想看就看的生活。正是爷爷和叔叔在我心中播下了热爱中国电影的种子，才让我有了今天的进步。尽管我们一家三代各自喜欢的中国电影类型不相同，看电影的方式也不一样，但我们都对中文感兴趣，都喜爱中国的文化。今后，我会让我们家里的下一辈继续与中国电影结下不解之缘。

作者：Phạm Diễm Hương，来自越南，就读于广西民族大学国际教育学院汉语教育专业

推荐：唐文成讲师

我从小接触中国电影

［越南］曾凯终

我家在胡志明市，我从小就接触中国电影。当时，越南国内电影刚脱离落后阶段，没有几部像样的影片上映，电影院在大多数老百姓眼里属于奢侈场所，所以国内电影市场自然而然被国外影片所占据，其中中国香港影片最为突出。

我记得当年是通过黑白电视机，以及镭射影碟机来观看影片的。每天早晨离家上学前，家人都会往我兜里塞点零用钱，但我是舍不得花的，偷偷地攒下来，直到攒了好几天，就能租一张碟片看。假如想买一张，就得勒紧裤腰带，好几个星期过紧日子。

每次租回碟片，我都恨不得立马放进影碟机，随后一个人独自观赏。但是，最终还是将租来的碟片和家人一同分享。吃过晚饭，全家人聚在一起，当碟片放进影碟机后，影碟机里就会发出那种令人难忘的"渠渠"声响，两分钟过后，黑白的小荧幕便开始播放影片，屋内顿时被一种混录的越语配音填满，一家人安安静静地把目光投到荧幕上，谁也不再理会谁了。

当初市场上海外输入的影片确实不少，但我格外喜爱香港片，尤其周星驰先生主演的喜剧片。那时还没有互联网，我对周星驰先生的信息几乎不了解，只知道他主演的影片大都很精彩。20世纪90年代，港片制作技术并没有现在那么好，但题材丰富，风格多变，演员演技高超——这些诱人因素全都出现在周星驰影片里，足以令我着迷。

观看周星驰影片，我能学到很多东西：透过微小的荧幕，看到另一个广阔的世界；从剧情中领悟某些人生哲理；从人物命运体会生命的丰

盈。观赏影片时，我还能学几句悦耳的粤语，时不时哼唱片中粤语歌曲的旋律，满脑海模仿演员的言行举止，包括衣着打扮。在观影过程中，我不知不觉了解到香港和中国社会的历史和文化。所有这一切美妙的、触碰心灵的感悟，是陪伴我度过整个童年时代的"隐形伙伴"，也是我成长之后无比珍贵的美好回忆。

如今二十年过去了，我观看影片的方式发生了翻天覆地的变化。过去租碟看的方式，一去不复返了，取而代之的是周末独自泡影院。另一方面，由于港片十几年来大大衰退，那些著名的老演员和老导演等，大都归隐江湖，或者间隔许久才推出新作上映。至于新的顶流明星，以及方便面式影片，并不合我的口味，因此我现在观赏海外影片的目录中，不知从何时起少了中国的标签。

喜欢怀旧的我，对以往的港片太过执着，以致无法接受如今香港的新影片。或许以往的港片，给我留下了太深的记忆，即便这么多年过去了，那些港片在我心中仍牢牢占据一席之地。说实话，我真希望能够借用一下"哆啦A梦"的时光机，让时光倒流回二十年前，如此的话，我就能再次沉浸在红极一时的港片世界里，一代人的童年回忆也就能重新激活了。

作者：Tang Khai Chung，来自越南，就读于华东师范大学国际文化学院汉语国际教育系

推荐：沈嘉熠教授

我当华语电影专区管理员

［越南］吴玄庄

十年前的我，刚学汉语不久……

十年前的我，只识几个汉字……

十年前的我，居然参加一个影迷论坛，还申请成为"华语电影专区"的管理员——仅仅为了一个简单目的：学习汉语。我与中国电影的缘分就这么开始了！

当时，我还是一个年轻、充满热情的小姑娘。我对中国电影的了解，都来自电视里偶尔播放的电影片段，或是报纸上的新闻，就像一阵风突然吹过，没留下任何印迹。相对来说，我比较喜欢观看中国电视剧，特别是武侠题材。

也许人生中每一次遇见，都是命运的安排。那次参加影迷论坛，给我打开了新世界的大门。从此我每天的任务是访问中国的新闻网站，如新浪、搜狐、网易、新华社、凤凰网等，搜索有关中国电影的新闻，然后译成越南语，在论坛里发帖，让喜爱中国电影的小伙伴能在第一时间获取信息。这是自愿的非营利性工作，我从中学到了许多技能，包括搜索资讯、时间管理、团队合作等等。我最大的收获是汉语水平提高非常快，掌握了许多新的词语，对中国文化知识积累大大增加。

影迷论坛设置的华语电影专区，主要分享有关热门电影、经典电影，以及著名电影人等电影圈的新闻。每一部电影都有各自的帖子，提供给大家共同讨论。以2011年来说，张艺谋的《金陵十三钗》、徐克的《龙门飞甲》、陈可辛的《武侠》都是热门话题。由于这三位导演及参演的明星名声大，影迷对这三部影片十分期待。新片上映后，我们跟踪了解

在中国国内得到如何的评价，及时提供给国外影迷分享。当我们在海外终于可以下载，并观赏这几部电影之后，专区里发帖顿时热闹起来，大家议论纷纷，有夸的，有骂的，有满意的，有失望的……总之，影迷们各抒己见，有些分析评论简直让人惊叹，写得太棒了！此外，引进越南上映的中国电影，还有《画皮》《赤壁》《那些年我们一起追过的女孩》《致我们终将逝去的青春》等等，也在我们论坛的专区里引发影迷热议。

华语电影专区少不了中国经典电影的帖子，每一部老电影都有自己的空间，影迷可以自由地展开评论（包括港台电影）。这些经典影片包括《大红灯笼高高挂》《霸王别姬》《春光乍泄》《功夫》《卧虎藏龙》《英雄》《叶问》《活着》《无间道》《色·戒》等等。张艺谋、陈凯歌、李安、冯小刚、周星驰……都是越南影迷熟悉的名字。我记得自己因为看了《霸王别姬》而彻夜不眠，从此喜欢上张国荣哥哥，并主动去了解中国京剧艺术。可以说，长久以来中国电影已成为越南影迷精神生活中不可缺少的部分。

近年来，网络上传统的论坛逐渐被其他社交网站所替代，我的"家"散伙了，对中国电影的关注度也不比以前了，让我留下深刻印象的电影寥寥无几。现在的观众，往往因为某个偶像而选择看一部电影，或者某部电影热映，如《哪吒之魔童降世》（2019）。但对我而言，中国电影就像初恋一样，给我的青春岁月留下了难忘的回忆，帮助我学到许多知识，唤起我探索美丽中国之心。

我衷心希望中国电影业越来越发展，给越南影迷带来更多精彩的影片。

作者：吴玄庄，来自越南，就读于上海外国语大学新闻传播学院

推荐：诸廉教授

中国电影，加油！

[老挝] 林亦芳

中国电影诞生于 1905 年，随着时代发展和科技进步，中国电影从黑白到彩色到 3D，至今已有百余年历史，留下了很多经典电影。

我来中国之前，曾看过很多中国影片，但大多是泰语版的。当时看的最多的是成龙、周星驰、李小龙主演的电影。现在中国出现了很多有实力的演员，优秀作品越来越多，满足影迷们多口味的选择。中国电影在全球票房也取得了很好的成绩，意味着中国电影以更加昂扬的姿态走向世界。

我到中国留学后，有更多的机会欣赏中国电影，不仅给我的课余生活带来乐趣，而且有助提高我的汉语水平。中国电影类型很多，除恐怖片之外，我都喜欢。观赏电影的时候，我习惯一个人安安静静地捧着手机沉浸其中——爱情片、奇幻片、动画片，琳琅满目。有时候，我甚至感觉自己属于另外一个时空，随着影片故事情节展开，时而大笑，时而生气，时而忧郁，时而掉泪，为故事里的人物打动，也为我心仪的偶像着迷。

我很少进电影院看电影，觉得在手机和电脑上观影，让我有更多的选择。仔细数一数，我看过的中国电影还真不少！如《一个都不能少》《悲伤逆流成河》《少年的你》《中国机长》《天长地久》《老师·好》《美人鱼》《三生三世十里桃花》《哪吒》《白蛇缘起》等等。给我印象最深刻的影片是《一个都不能少》和《老师·好》，看完这两部校园题材电影，使我对教师这个伟大的职业有了更深入的了解，对教师教书育人、传道授业、甘于奉献的精神深表敬佩。我看《悲伤逆流成河》和《少年

的你》，则产生另一种感受，冥冥中有一种说不出的幸福感，感觉自己是幸运儿，开开心心地度过校园生活，没有遭受影片里那些残酷的伤害；与此同时，我憎恨这种霸凌行为，现实社会中确实有这种可恶的人，以欺负同学为乐，从不考虑自己的行为给他人留下怎样的心理阴影！当我看到《悲伤逆流成河》中女主角受欺辱后，决定结束自己的生命时，我禁不住泪流满面……

我喜欢看中国电影，不仅仅因为中国电影内容丰富，画面精良，还因为我非常欣赏中国导演和演员。一部优秀的电影作品，首先需要一个好的故事，还需要出色的导演领衔摄制，需要实力派演员把角色的境遇淋漓尽致地呈现出来，再加上摄影、灯光、道具、作曲等众多幕后工作者共同努力，才能为观众献上一场精美的视听盛宴。我喜欢的中国演员有易烊千玺、周冬雨、刘亦菲、贾玲、沈腾和成龙，这几位就是我心目中表演的"天花板"，每一次观赏他们主演的影片，都让我异常兴奋，如饮甘露。实话说吧，我还是一个追星女孩，我的偶像就是青年演员易烊千玺，期待他有更多的精彩表现！

我是一名老挝留学生，对中国电影十分感兴趣，我还幻想着今后有机会能够从事这方面的工作，无论在中国还是在我的祖国，那该多么幸福啊！

我将一直支持和关注中国电影——中国电影，加油！

作者：Payaolao Yongnou，来自老挝，就读于宁夏大学国际教育学院汉语言文学专业

推荐：刘文燕（系主任）

中国电影在缅甸

［缅甸］杨邦华

　　说起中国电影，我看过很多，有武打片、恐怖片、喜剧片、动漫等等。我小时候还没有手机，也不能上网，只能买碟片看电影。当时我不懂汉语，只能看明白电影里打斗的场面，后来加了字幕翻译，才慢慢看懂。我感兴趣的中国影片，有成龙的《警察故事》，吴京的《战狼》，动画片《喜羊羊与灰太狼》《熊出没》，以及2021年热映的喜剧片《你好，李焕英》等。

　　我看的第一部中国电影，也是我最喜欢的一部，是成龙自导自演的《警察故事》。在这部影片里，成龙展示了高超的武功，以及作为警察所担负的执法使命。成龙大哥是我最欣赏的一位中国演员，他演的每一部影片我都看过。成龙的打斗方式与众不同，他擅长利用周边的事物展现灵活的动作，包括那些搞笑的打斗。我敬佩成龙的演技，他拍摄高难度动作从不用替身，尤其那些有生命危险的场景，他也奋不顾身，为的是把最精彩的瞬间呈现给观众。记得成龙主演的《我是谁》，他需要从摩天大楼往下跳，当年已经43岁的成龙，冒着高风险完美地拍成了这个镜头。在《A计划》中，成龙将功夫喜剧和警匪片融合，开拓了新的类型。在这部影片里，成龙的身体悬挂在钟楼上，并且不绑安全绳，真是搏命的演出，这才是真正的男子汉！

　　在缅甸上映的中国电影，大都译配缅甸语，如科幻片《流浪地球》、喜剧片《羞羞的铁拳》、动作片《战狼2》等。缅甸观众比较喜欢看武侠片和功夫片，尤其成龙、李小龙、洪金宝和甄子丹，深受男性观众的喜爱。2019年出现了一部电视剧，受到女性观众追捧，那就是王一博和肖战主演的《陈情令》。由于我居住的城市里华人多，且靠近缅中边界，

所以中国电影（包括电影歌曲）很流行。我特别想提到《使徒行者2：谍影行动》，这部影片曾在缅甸刮起"中国风"，因为该片拍摄的地点，涉及仰光市中心具有两千多年历史的苏雷金塔，同时还取景仰光河、马哈班杜拉公园等著名地标。作为首部被许可在缅甸实地拍摄的中国电影，该片在拍摄过程中得到了当地政府大力支持，因为借助中国电影将缅甸神秘而富有魅力的历史文化景观展现在了世界影坛。

我最关注的中国导演是周星驰，他同时也是一位杰出的演员，代表作有《少林足球》《美人鱼》《功夫》等。周星驰经常"冒犯"经典，以无厘头方式对传统观念与传统美学进行消解或颠覆，形成一种"拒绝崇高"的风格，乃至以"低俗"形态出现在银幕上。例如《大话西游》，从一开始不被观众接受，到后来受年轻人追捧，是因为影片刚上映时观众们不习惯，剧情似乎乱七八糟的，有人觉得不可理喻，难以和名著《西游记》挂钩。后来《大话西游》逐渐在大学里流传，观众接受度越来越高，开始领悟影片精神内核，引发某种共鸣。我在《大话西游》中看到了爱情的定义，即"愿意为恋人无条件地付出与牺牲"。我最喜欢的一段台词是："曾经有一份真诚的爱情放在我面前，我没有珍惜。等我失去的时候才后悔莫及，人世间最痛苦的事情莫过于此。如果上天能给我再来一次的机会，我会对那个女孩说三个字——我爱你！如果非要给这份爱情加上一个期限，我希望是……一万年。"我能背诵这段台词，一字不落，还忍不住泪流满面。

另外，我喜欢看香港演员林正英主演的"僵尸片"，不仅有恐怖场面，也带着娱乐性，让想看"僵尸片"却又捂眼睛的胆小观众，也能偷偷看完。林正英演的电视剧，常常借用中国本土"道术"，趣味性十足。

2021年上映的喜剧片《你好，李焕英》，喜点泪点交集，让我非常感动。这部影片的情节比较简单，却耐人寻味，片中母女之间纯真的感情触动了我的心。

欣赏一部好电影，必须进电影院观看。希望新冠疫情快快结束，让我早点到校攻读学位。如今中国电影飞速发展，希望在中国影院欣赏更多更好的中国影片。

作者：杨邦华，来自缅甸，云南大学新闻学院新闻传播专业硕士生
推荐：林进桃副教授

我眼中的中国影视剧

[孟加拉国]马苏姆

我们国家的人通常使用 Netflix 和 YouTube 来观看电影或电视剧，不过中国电影和电视剧很少见到。少数可以收看的影视剧，几乎没有外语字幕。记得上高中的时候，有一天姐姐告诉我："马苏姆，我从电脑里下载了一部中国电影，我们一起来看吧。"影片的名字是《The Monkey King》，配了印地语字幕，我们就容易看懂。从此，我们家里开始收藏译成印地语字幕的华语电影。

我知道成龙和印度演员合拍电影，如印度明星 Sonu Sood 主演的《Kung Fu Yoga》。此外，李小龙和 Donnie Yen 主演的电影，也是我最喜欢的。其实，不仅孟加拉人，周围许多印度人、巴基斯坦人、尼泊尔人，都喜欢这几位演员的表演。

后来我到中国留学，开始使用中国媒体，如 bilibili、iQIYI、YOUKU 等，观看了很多中国电影。我还看过一部 24 集电视连续剧《最好的我们》，其中最大的看点就是两个主角，一个是"学霸"余淮，另一个是同桌耿耿。这是一部让我心动的电视剧，让我回想起高中时代与朋友们一起度过的快乐时光。这部电视剧另一个角色是路星河，标准的暖男，他喜欢耿耿，而耿耿却把他当作哥们；当余淮离开后，是他一直在耿耿身边陪伴着她。

目前，中国电影产生很多变化及发展。曾有很多人认为，中国电影里只有功夫，这是一种误解。最近我看了一部新片《我和我的父辈》，这部电影分成一段段讲述中国社会历史，比如日本的侵略，他们开展的抗日战争；还包括新中国的建设，人民如何推动国家事业进步。通过这部

电影，我更加了解了中国的历史和中国人的精神。

烟台农村考察

作者：Masum Md，来自孟加拉国，就读于山东工商学院信息与电子工程学院

推荐：张荣美副教授

中国电影的魅力

[孟加拉国] 谢民

中国，是我非常喜欢的一个国家。自从到中国留学之后，我除了学习中国历史文化，上课之余还通过看中国电影来接触汉语，我从中获益良多，不仅学习了中文，而且感受到了中国电影的魅力。

古往今来，中华民族就是一个勇敢追逐梦想的民族，历朝历代的志士仁人持续不断地为之奋斗。无论是近代 1840 年的炮火惊醒沉睡的中国人，还是此后一百多年的民族解放运动，乃至今天为中国建设出力的栋梁之才，无数炎黄子孙为了实现中华民族伟大复兴的梦想，前仆后继，众志成城。

最近我看了《我和我的祖国》《长津湖》两部影片，非常震撼，从中感受到中国人民强烈的爱国之情，我想这就是我喜爱中国电影的原因。

在《我和我的祖国》中，我最欣赏《北京你好》这个故事，主人公是一位出租车司机，他幸运地得到了一张 2008 年 8 月 8 日北京奥运会开幕式入场票。当他下班准备回家时，偶遇一个小男孩，这男孩的爸爸是农民工，曾亲手制作了北京奥运场馆的栏杆。为了亲眼看到爸爸做的栏杆，他忍不住拿走司机那张入场票，结果被司机发现了。男孩便告诉他："我想进去看栏杆。"司机很惊讶："这是为啥？"男孩哽咽着说："我爸爸在汶川地震时死了，我想看看他亲手制作的那些栏杆。"出租车司机一下子理解了，马上把这张珍贵的入场票送给他。看到这里，我被司机的善举深深打动了，此时此刻他表现出伟大的父爱！这个小男孩丧父的遭遇让我感到悲伤，同时又为他实现了自己的愿望深感欣慰。

《长津湖》以抗美援朝著名的长津湖战役为背景，讲述志愿军七连

在极度严酷的环境下坚守阵地，奋勇杀敌，为长津湖战役全局胜利做出重要贡献，迫使美军王牌部队陷入有史以来"路程最长的退却"。在这次战役中，志愿军将士在东西两线同时奏凯，一举扭转战场态势，为最终停战谈判奠定了胜利基础。观影过程中，志愿军跨过鸭绿江、高山急行军、在敌机轰炸下掩护战友撤退的浴血场面，尤其"雷爹"只身以血肉之躯将烧红的信号弹带离战场那一幕，令我热泪盈眶。片中志愿军战士有一句金句："上了战场就是英雄，没有冻不死的英雄，没有打不死的英雄，只有军人的荣耀！"他们凭着惊人的不怕牺牲、勇于献身的精神，让美国大兵斗志全消。我深深佩服志愿军战士的战斗意志，实在是太伟大了！

我觉得那首歌的歌词很有力量："家是最小国，国是千万家。有了强的国，才有富的家。"正因为有这样的认识，中国人民面对强大的敌人举国团结一致，形成战无不胜的"中国精神"！环顾当今世界，新冠疫情全球肆虐，唯有中国的疫情防控很好，也许这就是原因。中国电影表现的爱国主义情怀值得我们每个人珍视，所以我想推荐大家多观看中国电影。

作者：Md Arifur Rahaman，来自孟加拉国，就读于河北师范大学汉语国际教育专业

推荐：张一凡老师

观影剧琐记

［菲律宾］Beth Lim Rillera

记得小时候，我居住在马尼拉北边的一个小城市，那里人口很少，节假日路上几乎见不到行人，只有在当地最著名的"虱目鱼节"，才能看到人挤人的热闹景象。当天市政府将马路封起来，摆上一排排烧烤架，让民众都能烧烤虱目鱼，在虱目鱼肚里塞满洋葱、西红柿、辣椒等调料，光是闻着那股特有的香味，就会让人垂涎欲滴。正因为城里人少地广，当地人十分注重家庭亲情，平常周末都待在家里，与亲人一起聚餐休憩。当地可供娱乐的场所也不多，大型商场只有两家，而且在遥远的郊外。因而"虱目鱼节"成为全年最热闹的一天。我小时候根本没有机会外出玩耍，日常消遣除了捏泥土、钓鱼，只剩下追剧了。

如果问我是从什么时候开始认识中国的？那应该是童年时，我去邻居"中国奶奶"家里，第一次看到闽南歌仔戏。这位奶奶简直是歌仔戏碟片的大户，她远在中国的女儿，每年都寄给她好多歌仔戏碟片，剧目包括江湖武侠、爱情婚姻等等。我观看的第一部歌仔戏《李靖斩龙》，主角是一个逆袭的乱世英雄。我清晰地记得当时的观后感——就是完全看不懂，也听不明白，所以就问奶奶很多很傻的问题，比如中国人都穿这样的衣服吗？中国人讲话都是唱歌吗？中国的环境真的是这样吗？当我问了那么多奇奇怪怪的问题后，奶奶就有点不耐烦了，以后她看剧有意回避我，但我还是忍不住去奶奶家蹲点守候，陆陆续续偷看了好多歌仔戏。当我稍微看懂以后，发现自己最喜欢的歌仔戏演员是杨丽华。值得一提的是，我来中国学习中文之后，学会了用百度搜索，这才知道杨丽华不是男生而是女生，这件事让我特别受打击，毕竟我暗恋过"他"。

我来中国留学，身边没有了爸妈的"束缚"，加上中文水平有限，只好每天沉迷于观看中国各种各样的电视剧和电影，就这样开启了我的宅女生活。回忆我人生中第一次观看的电影是《悲惨世界》，那是上高中时，学校组织我们到遥远的商场影厅观看的，还让我们写作影片观后感。巧的是，我在中国观看的第一部电影也是由学校包场的《霸王别姬》，说实话，我当时并没看懂剧情，只记得任课老师疯狂地给我们灌输有关老北京的文化习俗，比如那句"磨剪子咯！"，就是磨刀匠人在街上吆喝提供服务，很像菲律宾马路上叫卖甜豆花的商贩。日后我去福建乡村旅游，也见到街上有叫卖甜糕的商贩，看来我们两国的文化有蛮多共同点的。最近，我重温一遍《霸王别姬》，欣喜终于看懂了剧情，这部电影还原中国京剧艺人的生活和社会百态，值得推荐给想了解中国的外国朋友们观看。

　　话又说回来，我最喜欢情景喜剧，我看的第一部中国情景剧是《爱情公寓》，剧中有很多笑梗，第一遍看照例没怎么看懂，而现在已经完全理解笑点所在了，可见我的汉语水平随着追剧的次数不断提高。后来我又迷上了台湾偶像剧，凡"90后"必看的剧我都追过，当然也是不停地重刷。我认为，那些经典剧集比现今流量明星出演的电视剧更加耐看，我想这也许是年龄的代沟吧，毕竟我妹妹不这么认为。值得一提的是，由于我观看太多台湾偶像剧，以致我现在讲汉语带有一股台湾腔，经常有老师问我：为什么你说"和"，发音是"han"不是"he"？这让我多少有点困扰，因为我也想讲标准的普通话。

　　总而言之，在观看中国影视剧这条道上，我越走越远了。从必看的经典电影和电视剧，到流量明星拍的电视剧和综艺节目，可以说我看过的中国影视剧，比菲律宾出品的要多得多！虽然有人认为追剧无法有效地提高语言水平，但我觉得个人爱好是学习语言的关键和动机，而我的爱好刚好就是观看中国影视剧，那么何乐而不为呢？

　　作者：Beth Lim Rillera，来自菲律宾，就读于上海外国语大学新闻传播学院

　　推荐：诸廉教授

我从小看港台电影

［菲律宾］Cristina Joy K.Lee

我是菲律宾第三代华裔，小时候每次看电影，大部分是陪妈妈看港台片，这是因为在 20 世纪 80 年代，菲律宾流行的华语电影就是港台片。我记得自己看的第一部华语电影是《燃烧吧，火鸟》，主要演员有林青霞、吕秀菱和刘文正。影片故事很简单，讲述姐妹俩小时候玩秋千，妹妹不幸出了事故，姐姐（林青霞饰演）一直自责，自己没有把妹妹照顾好，因为妹妹起先害怕秋千，姐姐劝说她鼓起勇气，别让同学笑话；当妹妹开始觉得好玩，让姐姐推力再大一点时，却从秋千上重重摔下来，结果导致失明，姐姐为此深深内疚。这部影片故事真实，演员表演自然，具有打动人心的力量，我当时被感动得流下眼泪。

我喜欢的港台演员有梁朝伟、周润发、林青霞、秦汉和成龙。其中我最喜欢的演员是成龙，我看过他主演的很多影片，尤其喜欢《警察故事》系列，以及《A 计划》。当时我汉语水平不行，每次看中国电影都要借助英文字幕，否则就看不懂。看电影时还经常问妈妈，影片里究竟说什么，因为人物之间对话太快了。成龙的影片我大概能看懂百分之七八十，情节很搞笑，场景很丰富，既有好莱坞电影某些风格，也含有大量中国文化元素。他扮演的警察为人正义，功夫高超，非常吸引观众。

中国电影近年来发展迅速，在海外的华裔能看到很多好片子，朋友见面时也会聊起自己看过的中国影片。大家觉得现在中国电影水平很高，比如张艺谋导演的影片，还有李连杰、孙俪、王珞丹主演的电影，以及新片《我和我的家乡》。相信中国电影的影响力会越来越大。

作者：Cristina Joy K.Lee，上海交通大学人文学院国际汉语教育中心语言进修生

推荐：胡建军副教授

感受中国电影浓缩的文化精神

[马来西亚]邓梓扬

我脑海里的记忆，随着时光流逝逐渐模糊，已记不清初次接触中国电影的细节了，稍微有点印象的是尚在牙牙学语时，最爱听母亲哼唱《一生所爱》。那是《大话西游》的片尾曲，如今我已长成六尺男儿，但影片中对于缘分宿命的无奈，依旧让我内心深处隐隐作痛。

我出生在远离中国大陆数千公里的半岛上，但这里中华文化的传承并未被遗忘。聚居在一起的华人同乡们，筹资建起一所又一所华文中小学校，为的就是牢记民族文化的来源。作为文化传播最重要的媒介，华语电影自然而然得到广泛放映的机会。20世纪90年代，引进的华语电影大都出自香港和台湾，在当地引起热烈反响。然而，大部分影迷对于大陆的电影基本上一无所知，这种状况一直持续到21世纪初，中国大陆摄制的电影才渐为人知。

我本人对于大陆电影的接受，从最初接触，到稍有关注，再到如今的热爱，产生了极大改变。其中对我影响最大的一部影片，是陈凯歌导演的《霸王别姬》，片中小人物的爱恨情仇，在时代风云突变的宏大叙事背景下展开，主人公面临战争和革命运动的冲击，基于荣辱观所做出的选择，一切的一切激起我对于中国电影浓缩的中国文化的兴趣。

如果说，《霸王别姬》是触发我认识中国文化的启蒙作品；那么，王家卫导演就是带我深入探寻的引路人。王家卫执导的电影大都拍摄于香港，但影片的氛围却隐隐透出上海的气息，不管是《阿飞正传》还是《重庆森林》，我感觉都折射出上海女性的影子。这种难以言说的微妙感觉，直到我观看侯孝贤导演的《海上花》之后才得以厘清，原来我欣赏的是

上海蕴含的江南文化与西方外来文化叠合形成的海派文化，其中民国时期那些老电影成了我的最爱。

我喜欢周末晚上独自漫步在淮海路上，耳机里播放怀旧的电影歌曲，到国泰电影院欣赏阮玲玉主演的默片《神女》。在上海求学这些年，"感受"一词成为我的精神生活内核，从最初感受中国电影浓缩的文化精神，到逐步感受上海这座城市生活中的苦与甜，中国电影已经成了我精神生活的导师，让我意识到电影背后的一切都来源于真实的生活。

是啊，这就是真实！你能够触碰的、经历的、感受的日常，只有用心去体会，才能酿出好电影。隽永的电影源于真实，更应超脱于此，唯有文化精神升华才能抵达电影的彼岸。

作者：Theang Chee Yong，来自马来西亚，就读于上海交通大学人文学院汉语言文学专业

推荐：丁晓萍副教授

越看越上瘾

[印度尼西亚]郑飞龙

　　童年时我爷爷和婆婆喜欢看中国影戏，但我太小，根本看不懂那是什么。不过爷爷和婆婆看得很开心，我很想知道这是为什么。

　　上小学后，我也开始看一些配英语字幕或印尼语字幕的中国电影，而且越看越上瘾。我最喜欢看的中国电影是喜剧片和动作片，中国男演员我最欣赏成龙和周星驰，他们两位演技真棒，尤其动作电影特别出色。中国女演员我最喜欢迪丽热巴，因为她长得漂亮，演技也好。

　　我第一次看中国电影，是关于孙悟空的故事。然后在2010年，我看了一部《功夫梦》，是成龙演的，取景在北京，影片里展示中国武术，以及中国学生的生活，他们穿的校服很酷。成龙演的另一部电影是《绝地逃亡》（2016），这部电影非常幽默，成龙扮演一个侦探，片中我看到了桂林的风景，还有中国人唱传统的歌。我还看过一部《赌神》，这部电影可能是香港拍的，我也感兴趣，但影片里的赌场我从没去过，所以很好奇那里究竟是怎么玩的。讲中国古代故事的影片我也觉得好看，可以了解中国古代的情况和古代的英雄当时是怎么打仗的。看到古代兵器主要用长枪和大刀，就像现在我打游戏那样，觉得特别有趣。

　　我们留学生需要多多看中国电影，跟着电影我们的汉语能够越来越进步，当然还可以学习中国历史和文化。我对中国电影的意见是，演员说话太快了，哈哈！好看的影片，我连看几遍也不会厌倦。

　　记得大三的时候，我跟同学一起去电影院看《蜘蛛侠》，发现中国影院的面积比印度尼西亚的小，里面的空调也比印度尼西亚的热，但中国影院里工作人员的服务很热情。

最后，我想对中国男女演员说："你们做表演别太累，要保护自己的健康。因为没有你们，我们怎么能看到好电影？谢谢你们辛劳的工作，加油啊！！"

作者：James Sutedja，来自印度尼西亚，就读于广西民族大学经济学院国际商务专业

推荐：许艳艳讲师

中国电影分为两种

[阿根廷] 罗萨里奥

我是一个阿根廷人，因为阿根廷离中国很远，历史上两国交往不是很密切，所以大部分阿根廷人对中国文化并不了解，说得更准确一点，是根本不了解。

在学习中文之前，我和大多数阿根廷人一样，从来没有看过中国电影，一部都没看过。倒不是因为我对中国电影不感兴趣，主要原因是几乎没有机会接触中国电影。我们的电影院从来不放映中国电影，电视上也看不到，只有特别感兴趣的人才会上网搜索，但是能搜到的中国影片很有限，而且都是英语或西班牙语字幕的。说起中国的电影演员，阿根廷人还是认识一些的，但也没有几位，主要是那些武打片明星，如李小龙、成龙和李连杰。除此之外，可以说阿根廷人对中国电影演员和电影导演一无所知。

当我开始学习中文之后，慢慢接触到一些中国电影，当地孔子学院有时安排放映活动，与小影院合作放映中国电影。这些影片比较老旧，但我觉得很有中国特色，通过这些影片，我们能够了解那个陌生国度的风土人情。此外，我自己也着手寻找中国电影，在搜寻过程中，我发现了一个很有意思的电影类型，那就是古装片。我作为一个中文初级水平的学生，虽然很难听懂看懂，但通过字幕和画面，多少能了解感受中国古代社会生活。就这样，我逐渐地走近了中国电影。

直到我来中国留学后，我才实地发现中国电影市场如此之大，一点不比好莱坞小。西安每个月都有新电影上映，而且类型很多，包括爱情片、惊险片、科幻片等等。当然我的中文水平还不够高，所以看电影难免听不明白，感觉费劲。不过在看电影的同时，我可以加紧练习中文，更重

要的是丰富多样的电影让我加深了解了中国历史文化。随着中文水平逐步提高，我无须借助英文字幕了，虽然有时候仍有看不懂的地方，但总体上不懂的地方越来越少，接受的内容越来越多了。

我在中国生活的这两年，看过不少中国电影。我觉得，中国电影分为两种：第一种是比较西方化的风格，我作为外国人容易接受，但这种电影难免缺乏中国特色，虽然看起来很轻松，但影片内涵往往不深刻；第二种就是具有中国特色的电影，例如武侠片、宫廷片，还有一些艺术片。这种影片对外国人来说，可能不太容易理解，却能让我们外国观众从中了解中国文化和中国人的想法。

总的来说，我认为中国电影产业庞大，电影类型很丰富，几乎每个观众都能找到适合自己观赏的电影。不过，我觉得中国电影市场目前基本上局限在国内，向国外输出不够，起码在我们阿根廷，中国电影依然很少见到。电影是外国人比较容易接触到中国文化的渠道，至今有些外国人对中国有很多误会，因此促进中国电影在国际上传播，是消除人们误会的好办法。我希望有更多的外国人能够像我一样，通过观看中国电影而爱上中国，进一步了解中国文化。

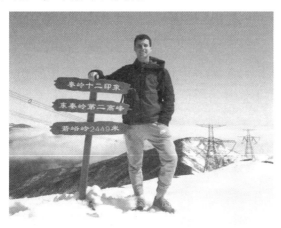

作者：罗萨里奥，来自阿根廷，就读于西安外国语大学汉语国际教育专业

推荐：李鹏教授

中国电影在乌兹别克斯坦

[乌兹别克斯坦] 兹航

现如今，电影和电视剧已经成为我们生活的一部分。我很喜欢看中国电影，尤其战争片和喜剧片，每一部都很有意义，其中一些是争取和平的主题。

中国电影在乌兹别克斯坦很受欢迎，我的家人也喜欢看中国电影，特别是我的父亲。在我看来，中国最好的导演是李安，他拍的电影都是原创，很快就流行起来。中国演员我最喜欢的是成龙和刘德华，因为我从小就看他俩演的影片，成龙演得更精彩。现在我看中国电影，主要是为了提高自己的汉语水平，尤其是听力，所以我建议学中文的同学们多多观看华语电影和电视剧。

全世界几乎没有人不喜欢看电影，但每个人都有自己欣赏的类型。在现代社会，电影具有强大的传播力，因为电影能影响人们的艺术品位及世界观。电影不仅是日常娱乐消遣，而且教会我们许多新的知识。电影以平易近人的方式，向观众传递几个世纪以来的世界认识，让我们沉浸在不同时代的历史氛围中。现在人们很少去剧院看演出，基本上被电影院所取代了，而且影院拥有的专业设备让观众有更逼真的体验感。

如果要我从看过的中国影片中选出最喜欢的一部，那就是战争片《长津湖》。假如你们还没有看过这部影片，我强烈推荐你去看。我认为这是一部杰作，在银幕上呈现了侵略战争造成的灾难。我非常欣赏这部影片中演员的表演，每一句台词都很吸引人，导演通过镜头画面，描绘一个个生动的细节，表现中国士兵奋勇杀敌的壮举，向观众展示志愿军为中国人民的荣誉和尊严浴血战场，歌颂中国士兵的爱国主义精神。对军

人来说，没有什么比保卫祖国、保卫家园更重要的事了，为此他们随时准备献出自己宝贵的生命。

我很欣赏《长津湖》整个团队的付出，导演和演员们创造了如此杰出的作品。希望中国电影在未来不断进步发展，带给乌兹别克斯坦观众更多更好的影片。

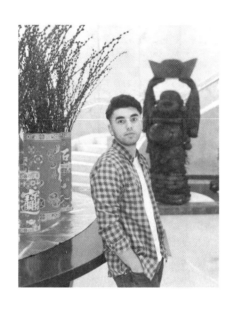

作者：Babaev Azizbek，来自乌兹别克斯坦，就读于广西民族大学国际事务与国际关系专业

推荐：陈思敏讲师

我演过中国电影

[突尼斯] 森娜

中国电影起步晚于西方欧美国家，但中国电影自身拥有深厚的文化底蕴，早期电影制作者热衷表现传统文化。新中国成立以后，电影工作者顺应时代潮流，拍摄出一批大众喜闻乐见的"红色革命"题材。自改革开放以来，市场经济大门打开了，人们的思想观念进一步解放，观众对丰富多样的题材和风格迥异的表达方式愈加渴望。因而，新时代中国电影相较之前的传统电影，呈现出百花齐放的态势。当然与世界电影相比仍有差距，但也在不断追赶中。这是我作为一名外籍演员，通过自己对中国电影发展史的了解所做出的初步归纳。

我常常回想起 2019 年第一次出演中国电影《我的乌克兰媳妇》的情景，至今历历在目。当初拿到剧本以后，我仔细梳理整体剧情：乌克兰籍美女安娜跟随恋人张振杰到河北农村生活，此后的日子里，她开始痴迷当地的"怀调"，欲拜名演员祁嫒云为师；但因张母与祁嫒云有隙，表示强烈反对。安娜只得瞒着张母，私下向祁嫒云学艺，并帮她传播怀调艺术。如此一来，安娜忽略了对家人的照顾，使得张母对她的不满日渐加深，随之引发一系列误会和矛盾，导致安娜和恋人差点儿分手。好在结局是美好的，安娜刻苦习艺，"怀调"演出取得了成功；张振杰创业失败后，安娜主动帮他渡过难关，两人重归于好；最后张母与祁嫒云的积怨亦化解了，大家协力推动"怀调"得到更大的发展。

我最欣赏这部影片的地方，是创作者以华北农村为背景，同时大量运用中国传统文化元素。观众看完这部影片，既对剧中人物的情感纠葛产生兴趣，同时对中国传统文化有了更深入的了解。电影人想把作品完

美呈现在观众眼前是非常不容易的，影片全程在河北磁县取景拍摄，由本土导演杨太隆执导，充分展现磁县悠久的历史文化、淳朴的乡土人情和优美的自然景观，尤其对磁县民间"怀调"大力抢救，为引导观众传承本土文化，弘扬社会正能量发挥重要作用。在影片拍摄过程中，我经历了许许多多的挑战和挫折，起先刚接触中国农村生活，拍摄时语言不通，生活环境严重不适应等问题层出不穷。由于我是剧中主演之一，几乎每天都有我的戏份，那时天气寒冷，凌晨四点就要起床做妆容准备。有几次我觉得快要挺不住了，但想到剧组里这么多工作人员都一样辛苦，自

己一定要坚持下去！另有一个原因，是影片中的"怀调"，我本人十分感兴趣，也愿意通过自己的表演，向观众弘扬河北特有的非物质文化遗产，并且感到非常欣慰。

总之，通过这次出演中国电影，激发自己努力投入表演艺术，为观众带来更好的视觉体验和精神享受。同时我希望中国电影事业发展得越来越好，使中国的文化可以在世界上更好地传播开去。

作者：Hadhri Sana，来自突尼斯，华东师范大学传播学院新闻学专业博士生

推荐：武志勇教授

我在中国萌生电影梦

[刚果(金)] 欢迎

我看的第一部华语电影是《大老板》，拍摄于 1971 年。对我来说，这是一部非常重要的影片，可以说是我童年的根基，因为我从来没有像小时候那样喜欢过一部电影。这部由布鲁斯·李（李小龙）主演的电影，讲述一个在泰国打工的移民程朝安的故事，他受雇于一家冰厂，不久他发现这家厂竟然是大毒贩开办的，便毫不犹豫地杀死了厂里那些歹徒。然而，这导致程朝安打破了他对母亲的承诺——不使用自己的武艺。但身处险恶的环境，他别无选择，只能孤身抗击毒贩的阴谋。

我还记得，每当我从学校放学回家时，总是先去我父亲经营的店铺，父亲用面包和果汁迎接我，并让我收看电视来打发时间。我小时候看的都是武打片，也是我父亲最喜欢的，特别是布鲁斯·李主演的，这已成为我的日常消遣。不久后，我便成了一个电影迷。我非常清楚地记得，在我接触其他类型的电影之前，我看得最多的就是中国电影，因为片中的打斗场面让我深深着迷。我总是想演员究竟是怎么做到的？尤其布鲁斯·李的拳脚功夫，他是武打片真正的大师，太厉害了。

有一天，我和父亲去电影院，他选择看一部美国动作片，但我不同意，提出想看一部《太极拳2》。我非常固执，父亲终于同意了。我们一起看完《太极拳2》，都非常喜欢这部影片。此后，我又和我的兄弟们一次次重复看这部影片，因为它实在好看。

中国电影在我们国家很有影响力，20 世纪 80 年代和 90 年代上映的中国电影，都受到老年人和年轻人的欢迎，特别是武打片。

我来到中国留学后，作为一个中文学习者，觉得通过看电影来学习

语言是非常快乐的,我特别喜欢学习与我梦想有关的内容。回忆起我第一次进中国电影院看电影,是我生命中最美好的日子之一。我感到自己很幸运,很有福气,能够在一个让我萌生电影梦的国家,有机会带着微笑来写这篇文章,让大家分享我的梦想,这真是一个难得的机会。

我给中国电影艺术家的寄语是:你们的工作方式,让我对电影这个职业产生了梦想——我梦想自己有一天也能从事这个职业!现在我正在尝试做电影配音,同时拍一些短片,因为我不想让我的梦想一闪而过,真心希望能和你们一起从事这个我们共同热爱的职业。

作者:Bienvenu Motema,来自刚果民主共和国,就读于山东工商学院计算机科学专业

推荐:张荣美副教授

中国电影文化课程学习心得

[越南]李汉彬

中国电影文化课程让我受益匪浅。在专业基础汉语课教学中，老师在课堂上为我们播放精心挑选的影片，内容丰富有趣。我们通过观赏中国影片，得以掌握电影剧作、电影导演、电影表演、电影摄影、电影录音、电影剪辑等基础知识。老师还经常组织我们探讨电影艺术，使我们有机会发表各自的观点，以此提升汉语思维和对话交流的能力。在这门课程中，最吸引我的是老师讲授的电影艺术元素，以及这些元素背后蕴含的意义，解析其中所反映的中国文化内涵，包括中国人的世界观，为后续课程打好基础。

通过学习，我开始对中国电影历史与发展产生浓厚的兴趣。而老师仿佛洞悉学生的需求，早已为我们安排了一门《中国电影史》课程。在课堂教学中，我不仅了解中国电影史的脉络，还了解到中国内地、中国香港和中国台湾电影的前世今生。与此同时，认识不同历史时期中国电影所依托的社会背景，掌握中国电影史分期及相关特征，使我能更加完整地理解中国电影业整体架构。

我联想到《一代宗师》这部影片，印象最深刻的是同一时代的宗师，各自通过自己的武艺来表达人生哲理。我观赏中国著名导演的代表作，宛如欣赏"一代宗师"那样，比如谢飞、张艺谋、徐克、吴宇森这几位名导，领会他们对电影艺术的独特见解，以及各位导演凭借其价值观、审美观以及对人性的洞察，在银幕上呈现的不同艺术风格。经过这样的课程启蒙与训练，将有利于我们日后观赏其他影片时，注意从导演背景切入，理解导演如何使用各自的镜头语言，包括影片色调和配乐等等，

从中解读导演所表现的审美意蕴。

　　"汉语桥"中国电影文化课程让我获益良多，大大激发了我对中国电影的热爱，也促使我进一步研习中国文化与艺术。

　　作者：李汉彬，来自越南，北京电影学院"汉语桥"冬令营学员
　　推荐：李苒副教授

我们与国际大学生微电影盛典

[韩国]李敏京　宋永胤

2020年初新冠疫情暴发后，全世界仿佛按下了"暂停"键，踏出国门成了一种奢望。我们不禁回忆起2018年秋赴中国北京，参加在首都师范大学科德学院举行的"国际大学生微电影盛典"，那段经历至今让我们难以忘却。

李敏京：为了梦想的脚步

2018年10月，我执导的短片《为了梦想的脚步》，成功入围"国际大学生微电影盛典"，并有幸受邀参加颁奖典礼。此前除了在韩国本土举办的电影节，我从未参加过任何国家的电影活动，因而这次在中国举行的盛典让我备受鼓舞，也激励我在这个起点上继续飞跃。

颁奖典礼前一天，我们乘坐飞机从首尔抵达北京，开启了首次中国之旅。我按捺不住兴奋的心情，第二天清晨不到6点钟就从睡梦中醒来了。当我们乘车来到科德学院报告厅，目睹"国际大学生微电影盛典"参赛人数之多，完全超出想象。来自欧洲各国、美国、坦桑尼亚、韩国的青年电影创作者汇聚一堂，共同聆听包括欧洲影像艺术节主席在内的中外学界和业界的知名前辈，为我们做学术分享。在这里，虽然各国朋友语言不同，但大家都感受到在场所有人对电影艺术的那份挚爱。前辈们提出的许多观点，让我们心头一亮，甚至有茅塞顿开的感觉。在本届盛典上，我第一次看到其他国家青年学生创作的微电影，深受震撼，也引发我很多思考。

随着颁奖典礼高潮来临，期待了太多个日日夜夜的谜底终于揭晓——

我和本校朋友的作品分别荣获二等奖与三等奖。当两位在中韩两国具有声望的教授与专家将奖牌和荣誉证书递到我手上那一瞬间,除了开心和激动,我的内心充满感恩!感激自己的作品能够在中国得到认可;感谢主办方邀请我到北京接受这份荣誉;更感谢"国际大学生微电影盛典"这个大平台,让世界各国青年创作者有机会结识,留下一段段充满爱意的甜蜜回忆。特别是在新冠疫情笼罩的当下,我庆幸自己在四年前获得一次出国交流的机会,今天回顾更显得弥足珍贵。

在微电影盛典上,与同样怀有电影梦的中国大学生亲密交流,给了我强大的动力,尽管语言不通,但双方对电影的真爱跨越了语言障碍。时至今日,我依然清晰地铭记着与志同道合的朋友们共同度过的美好时光。"国际大学生微电影盛典"所迸发的正能量,将伴随我在这个领域一路前行……

宋永胤:艺术无国界

抵达北京的当晚,我们入住首都师范大学科德学院学生宿舍,和同龄的中国学生们生活在一个校园。虽然是第一次到访科德学院,但我并不感到陌生。多年来,我的母校韩国清州大学与科德学院一直保持密切交流,建立起深厚的友谊。这次新冠疫情暴发以前,清州大学电影系与科德学院影视传播系合作,在每年暑假期间组织双方学生,推出中韩大学生合作拍摄微电影项目。或者我们带着剧本来科德学院,和中国学生一起进行拍摄;或者是他们带着剧本来韩国,和我们一起成立摄制组。因而,2018年北京之行启程前,我已经和科德学院多位同学有过合作。我们曾经在韩国共同创作了揭露校园霸凌行为的短片《药》,那是我第一次与其他国家的学生合作。在为期两周的拍摄时间里,我们不断磨合,配合非常默契。中国朋友们一丝不苟的认真态度令人赞叹,值得我学习。

"国际大学生微电影盛典"议程满满,我们参加了多种多样有意义的活动,例如"即时微拍""电影沙龙""名家学术讲座""欧洲短片节巡映""新片路演"等等,每一个环节对于我都是宝贵的经历。其中令我印象最深刻的是与知名导演现场交流,他们的见解让我从内心深处

对电影创作有了新的感受，真正体会到"艺术无国界"的含义。

　　记得盛典活动期间，科德学院的朋友带我们游览了北京故宫、长城等名胜古迹，还带我们徒步穿行在北京城里一条条胡同，品尝北京的小吃美食。彼此间经过沟通，深入了解各自国家的人文地理和习俗，探讨中韩两国影视艺术的不同魅力。通过这样面对面的交流切磋与思想碰撞，我的专业水平得到极大提升，也收获了中国朋友的真挚友情。

　　如今因为新冠疫情肆虐，短期内我很难再有机会来中国参与这项盛大的国际赛事，但这并未成为我创作道路上的障碍。通过线上"云"方式，我们又能将自己创作的一个个新作品上传"国际大学生微电影盛典"参与评选了。一切仿佛没怎么变，只是不能够像以前那样与中国朋友围坐在一起尽兴交谈。祈愿疫情快快消散，我们能再次线下相聚。到那时，我要为中国新老朋友展示我的新片，并与中国朋友一起合拍更多的作品。

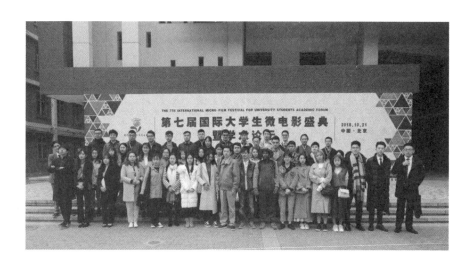

　　作者：이민경和송영윤，韩国清州大学电影系学生，首都师范大学科德学院暑期交流生

　　推荐：苏静副教授

我推崇王家卫导演

[俄罗斯]李恬

我觉得只要喜欢看亚洲电影的人，肯定都知道王家卫导演的名字。他是一位很有实力、颇受大家关注的中国导演，他的作品对世界电影艺术产生了深刻影响。王家卫擅长讲述爱情故事，影片剧情可以说很简单，也可以说很复杂，尤其爱情所经历的孤独或困惑的情境。

令我印象最深刻的是，王家卫导演对于叙事节奏、气氛、影调、音乐配置的把握，种种细节精心打造，使人过目难忘。此外，王家卫拍戏还有一个值得关注的现象——没有剧本。我觉得，这种方式能够让演员们拥有更多创作自由，可以让他们下意识揣摩角色的言行举止。王家卫经常说："我们总是很紧张，因为不知道电影什么时候会拍出来。"而演员们接受外界采访时也说："没有剧本的电影，让自己的表演水平提高了很多。"但我觉得，王家卫这种独特的导演方式有利有弊，优点是演员有更多的自由和更大的发挥空间，缺点是谁都不知道电影的整体结构和情节进展，难免存在盲目性。

王家卫导演的作品总是令我回味，我特别欣赏《花样年华》《重庆森林》和《春光乍泄》。我觉得这三部影片几乎做到了完美：忧郁的音乐，无尽的孤独感，以及得不到爱情的苦恼，让我深受震撼！

现在我更加坚定了自己的梦想——希望在未来某一天，我也会像王家卫那样，成为一名善于讲故事，表达自己对世界看法的电影导演。

作者：Tereshchenko Tatiana，来自俄罗斯，就读于北京电影学院
推荐：李苒副教授

我最欣赏成龙

[老挝] 黄玉龙

艺术来源于生活，而生活需要影视作品来增添乐趣。

我来到中国之前，就喜欢观看中国电影。你若问我最欣赏的演员是哪位？那么我会告诉你——我最欣赏的中国演员是成龙。

我了解成龙，他原名陈港生（Jackie Chan），1954 年 4 月 7 日出生于中国香港，后来当演员，又当导演和监制，2016 年荣获奥斯卡金像奖终身成就奖。成龙早年以武师身份进入电影圈，此后自导自演多部影片，包括《警察故事》《尖峰时刻》等，一再打破海内外票房纪录，并多次获得香港电影金像奖、台湾电影金马奖等奖项，被美国《纽约时报》评为"史上最伟大的 20 位动作影星"，且名列第一。

成龙擅长拍摄武打功夫片，武打场面惊险激烈，有时也很诙谐，在国际上享有盛誉。在我们老挝，也有很多喜欢他的粉丝。然而，我最欣赏成龙的是，他对待工作与艺术的敬业精神。

可以说，成龙是用自己的身家性命投入影片拍摄。他出演高难度镜头，从来不用替身演员，坚持亲力亲为，有时甚至不使用保护设备。成龙演艺生涯中，曾经多次负伤，还险些丧命。他 20 岁的时候，父亲曾问他："你现在很能打，但到 60 岁时，你还能打一辈子吗？"现在看来，成龙一辈子确实以生命为代价，冒险拍出一幕幕匪夷所思的搏命镜头。1986 年，成龙与曾志伟合作《龙兄虎弟》，片中需要他从山顶跳跃到树顶的危险场景，那棵树的树身很细，成龙试跳了两次，效果都不好，而且那棵树开始弯曲了。就在成龙跳跃第三次时，树枝断裂，他从树上重重摔下来，脑袋砸到石头，血流不止！现场所有人顿时吓坏了，立即把他送往医院

我最欣赏成龙

救治。再如，影片《我是谁》中，成龙根据剧情，要从鹿特丹层高21楼的通泰大厦一跃而下，而且不借助任何防护设施。当时没有一家保险公司愿意投保，结果这个镜头被吉尼斯认证为史上最危险的电影镜头，亦使鹿特丹通泰大厦一举成为著名旅游景点。

除了拍电影，成龙热衷于社会慈善事业。1988年，成龙成立了以自己名字命名的慈善基金会。2008年四川汶川发生特大地震后，成龙飞赴灾区进行慰问，并捐赠200多万元善款用于抗震救灾。成龙表示，他会将慈善事业进行到底！

成龙对待电影本职工作吃苦耐劳，不惧风险，还投身公众慈善事业，这才是大众推崇的楷模。正是在这个意义上，成龙是我最欣赏的一位电影演员！

作者：Nisakhone，来自老挝，就读于红河学院汉语言专业（云南蒙自）
推荐：云南师范大学传媒学院 冯晓华教授

我是杨洋的粉丝

［越南］阮青云

我最欣赏的中国演员是杨洋，他是大陆有名的影视演员，1991年9月9日出生于上海，祖籍安徽合肥，毕业于中国人民解放军国防大学军事文化学院舞蹈系。

我不知道自己是从什么时候开始关注他的，一开始就是觉得这个男孩和别人不一样。杨洋习惯于埋头干自己的事情，性格很沉稳。他一直在努力，为了实现自己的梦想，在人生道路上不断拼搏。

杨洋是很优秀的。2007年，他首次踏入影视圈，在李少红执导的《红楼梦》剧中饰演贾宝玉。2011年，他首次出演电影，在《建党伟业》中成功亮相。2016年，他首次登上央视春晚，演唱一曲《父子》；同年，他主演的偶像剧《微微一笑很倾城》火遍中国，获得第二届中国电视剧品质盛典年度"人气奖"。此后，他又接连主演了都市爱情片《从你的全世界路过》和古装玄幻片《三生三世十里桃花》，均取得不俗的票房成绩。

杨洋为人低调，从不炫耀，也不骄傲，这正是我看重他的地方。从杨洋在媒体上播出的访谈来看，他是个三观很正的男孩，谈吐彬彬有礼，他身上有很多很多值得我学习的地方。

作为杨洋的粉丝，我很庆幸自己粉到这么棒的一位偶像，也希望杨洋的事业越来越成功。

作者：Nguyen Thanh Van，来自越南，就读于广西民族大学国际教育学院汉语国际教育专业

推荐：邓玉芬讲师

陪伴我长大的偶像陈嘉桦

［越南］丁氏清清

提起中国演员，想必很多人第一时间会提到成龙、李连杰、巩俐、章子怡等，这几位都是早已闻名国际的优秀演员，他们的演技精湛出彩。但对于我这样一个从小看偶像剧长大的观众来说，我心目中的华人巨星另有其人，那就是台湾影、视、歌三栖女团S.H.E的成员陈嘉桦（Ella）。

陈嘉桦1981年出生于台湾屏东县，她19岁时报名参加"宇宙2000实力美少女选拔"节目，受到公司高层青睐。赛后，她与另两位选手任家萱、田馥甄一起签约"华研国际音乐"，组成S.H.E演唱组合，就此进入演艺圈，并启用艺名Ella。2001年9月11日，S.H.E正式出道，但她们的首张专辑发布时，恰巧碰上美国遭遇"9·11"恐怖袭击。当时各大媒体都聚焦这个世纪事件，根本无暇关心娱乐界有新人出了什么专辑，包括S.H.E三人组，都认为自己成为"一片歌手"而草草收场。然而没人料到，一个月过后，她们首次签售被粉丝们围得水泄不通，这张专辑竟然创下全亚洲75万张惊人的销量。从此S.H.E一路走来顺风顺水，荣膺"亚洲第一女子天团"美誉，陪伴我们一代人走过了青春岁月。

2005年夏，在越南播放的由Ella主演的偶像剧《蔷薇之恋》，让我正式见识S.H.E的实力。记得那时候，妈妈给的零花钱我都存着，用来买娱乐周刊，看看有没有关于这三位姐姐的消息，生怕漏过一条。当时买一本周刊就好像买彩票似的，一旦看到载有她们的消息或图片，就会产生彩票中头奖的感觉，别提多开心了。那时候我深深迷上S.H.E，继而迷上华语剧集，迷上了华语歌曲。我被电视机里传来的那些歌曲所吸引，产生了学习中文的强烈冲动。我自己买了中文入门书，每天抽时间自学，

尽管只掌握一些最简单的词汇，但每次偶然听懂一两句中文，我心里就十分激动。可以毫不夸张地说，S.H.E搭起了我和中文之间的桥梁，是我学习中文的初衷与动力。

S.H.E三人组里面，我偏爱Ella。我喜欢她那活泼开朗、毫不做作的性格，随着成长的脚步，我更欣赏她的三观及人品。这么多年来，无论她的工作还是私生活，几乎没有一丁点"狗血新闻"，这是难能可贵的。Ella之所以能做到这一点，是因为她珍惜自己拥有的一切。作为歌手，她与两个好姐妹一同走上了巅峰。

Ella作为演员，除了当年出演偶像剧，在电影领域其实还是一位新人。她进军电影界，是在家庭生活稳定之后的再出发。当她被问及在电影事业上有没有可能迎来第二次好运时，她表示不会期待"运气"降临。她很清楚，必须靠自己的努力和积累，才有可能取得成功。Ella认为，人生永不嫌晚，年龄不是问题，重点在于心态，不要被某些压力束缚住，也不要限制自己，很多挑战不试过就不要放弃，所以要勇敢地向前迈进，你才会发现自身的无限潜力。

上海·黄浦江畔

Ella 犹如住在我隔壁，陪伴我长大的邻家姐姐。我从她身上学到了很多品格。对于极度缺乏自信心的我来说，生活中时常感到迷茫。虽然我很早接触中文，但直到 24 岁时才开始正式学习，有时候觉得真难，怀疑自己能否学会中文，甚至想到过放弃。但一想起 Ella，我又咬牙坚持下去，她那种积极的人生态度赋予我正能量，鼓励我勇敢地去闯，去坚持，去达到自己的目标。

2020 年初，Ella 主演的新片《野夏天》上映，票房成绩并不理想。但我相信，她不会气馁，反而会更加努力，不断提升自己的演技，让自己变得更加优秀。作为她的铁杆粉丝，我会持续关注她，支持她。希望有一天，Ella 在华语电影领域找到属于自己的位置。至于我自己，我也会坚持学习中文，做一个有毅力的人，为创造美好的未来而奋斗！

作者：Dinh Thi Thanh Thanh，来自越南，就读于上海交通大学人文学院汉语进修班

推荐：胡建军副教授

我关注"跷跷板"影视公司

［美国］小爱

　　近年来，我很关注北京一家"跷跷板"影视制作公司，他们的出品围绕跨国题材展开。我看过该公司摄制的多部电影，认为他们实现了预定的目标。

　　我最先看过王子逸编导的《别告诉她》（2019），剧情讲述一位老奶奶和她亲密的家人，尤其和孙女之间的故事。这位奶奶不幸得了癌症，家人们为了避免奶奶情绪低落，有意隐瞒她的病情，希望陪伴奶奶度过最后一段幸福时光。影片中演员的表演给予我深深的感动，他们演得太精彩了。此外，这部影片为美国观众介绍中国传统文化，还探讨了中美两国家庭伦理的一些差异。我很欣赏导演的处理，在沉重的氛围中恰到好处地穿插一些喜剧效果，减少了观影的压抑感。

　　我还看过跷跷板公司制作的纪录片《Found》（2021），讲述三个华裔女孩被收养的故事。开场时，她们在美国和养母一起开心地生活。某天，三个女孩却被要求做DNA测试，结果发现她们是"表亲关系"。之后，她们相处越来越亲密，相互分享生活琐事及各自的想法。几个月过后，这三个女孩打算一起去中国，探寻发生在自己身上的真相。她们心存疑问，非常想了解自己的亲生母亲究竟为什么舍弃她们，想了解更多的细节。该片导演小心翼翼地处理这些非常敏感的话题，不少场面感人至深，让我流下了泪水。

　　作为一名导演，我看到同行创作的优秀影片，不禁有感而发，这种感受也促使我更有信心做好自己的电影。这一类跨国题材故事，有助于让观众了解中美两国民众美好的情感。我希望再次来到中国，创作更多

有创意、有意义、有影响力的纪录片，我将一直为这个目标而努力。

作者：Amanda Florian，来自美国，有十年以上媒体、音乐和电影制作经验，2022 年 3 月获上海交通大学媒体与传播学院硕士学位

推荐：王茜副教授

故事片

《十二次列车》感人至深

［越南］阮琼瑛

在丰富多彩的中国电影世界里，我遇到了故事片《十二次列车》(1962)。对大部分青年人而言，这部电影似乎已经过时了。但是，凡看过《十二次列车》的观众，就一定会被这部感人的影片深深打动。

《十二次列车》讲述发生在1959年夏季一个真实的故事。怀着对首都北京的向往，由沈阳开往北京的十二次特别快车出发了。旅客们喜悦的笑容，列车员热情的服务，让大家都相信这趟列车一定会顺利到达。不料天有不测风云，半途上突降暴雨，引发山洪，导致铁路通信中断，列车面临进退两难的困境。千钧一发之时，列车长孙明远为保护乘客安全，决定列车后退。但洪水不断上涨，像猛兽般扑来。列车上的乘客在一位军人大校和乘务组安排下，镇定地面对突如其来的险情，谱写了一曲战洪水的赞歌。与此同时，列车员和乘客纷纷下车帮助当地灾民，面对这趟救命列车，三百多名灾民只有抓住最后的机会才能脱险。当列车艰难地撤退到长河桥，火车头刚驶过去，桥身立刻被洪水冲垮了！当我看到这一幕时，禁不住哭了，我被军人大校受到老百姓高度信任而感动，我被列车长面对险境镇定坚毅的意志而感动，我被全车旅客团结一心的精神而感动，我被危急关头有情有义的中国人而感动！

时至今日，影片中一个个感人至深的场景时常在我脑海里闪现，一个个鲜活的人物形象在我心目中那么难忘：稳重的校长、初心不改的老党员、满腔热血的共青团员，他们满怀为人民服务的热忱，用实际行动保护群众的安全。还有那位带鸡蛋送给北京科学家的老奶奶、列车上年龄最小的乘客、几天几夜不睡觉关心旅客的列车员们，这些普普通通的

老百姓身上无不闪烁着人性的光芒。

电影里我印象最深刻的情节是：工人许秉忠要求何丽大夫把最后一支救命针让给孕妇，他动情地说："我只是一条腿受伤，而她们是两条生命啊！"他不顾个人安危，把生的希望留给别人，这是怎样一种精神和情怀啊！这正是值得我们当代年轻人学习和发扬的。列车长孙明远更是我的偶像，我不禁问自己：同样24岁的我，能够像孙明远那么果断吗？思考许久，我内心的回音是：若我是孙明远，我也一定会救人的，即便做不到那样镇定自若。

《十二次列车》真的是一部让我感慨万千的电影，我深深体会到中国的强大，就在于有这样优秀的党员，人民觉得安全幸福，这就是中国屹立于世界强国的最大理由。

最近，我又一次重温这部感人至深的影片。伴随《十二次列车》片尾音乐，我的心情久久不能平静，我来到这样一个伟大的国度与中国人民共度一段美好时光，实乃我人生之幸。相信在未来的征途上，中国会像"十二次列车"一样，无往而不胜！祝福我的第二故乡——中国，祝福善良团结的中国人民！

作者：Nguyen Thi Quynh Anh，来自越南，就读于宁夏大学国际教育学院汉语言文学专业

推荐：刘文燕（对外汉语系主任）

我看的第一部中国电影《刘三姐》

[马来西亚]阮静霓

"嘿……山顶有花山脚香，桥底有水桥面凉。"优美高昂的歌声从电视里传来，中国电影《刘三姐》正在播放。那时我5岁，用小手端着一碗饭坐在电视机前，聚精会神地看刘三姐唱山歌。

《刘三姐》是我接触的第一部中国电影，小时候只觉得这部影片音乐好听，人物灵动，故事有趣，仅当作一次娱乐。长大后，我再次回看这部影片，就有不一样的感受。我查了些资料，方知道这是中国第一部风光音乐片，以山歌的方式演绎剧情，是一部富有中国壮族民间特色的佳片。

《刘三姐》由长春电影制片厂摄制，导演苏里，主演黄婉秋，于1961年上映。故事讲述刘三姐在家乡遭受莫财主欺压，掉进河里，她划竹筏逆流逃生。途中，刘三姐唱的山歌吸引了正在打鱼的阿牛父子，从她歌声里听出了倔强与才气。阿牛听她用山歌倾诉自己的遭遇，也用山歌回应她，一来一往对唱，犹如遇见了知音。过后，刘三姐的反抗逐渐传开，使莫财主颜面尽失，他不甘心被刘三姐唱衰，便拉起一场山歌擂台，企图降服刘三姐。不料，财主请来的三个酸秀才根本不是刘三姐的对手，在对歌擂台上落败。莫财主恼羞成怒，把刘三姐抓了起来。然而得道多助，在众人帮助下，刘三姐成功地脱身。最后的结局是刘三姐与阿牛两情相悦，终于幸福地生活在一起。影片反映封建社会的不公，富人与穷人之间存在冲突，虽然没有恶斗，但透过"对歌"的歌词，让观众感受到穷人心中的不满，以及无法做出改变的无奈。

影片为我们展示了漓江山川风光，具有壮乡特色的建筑，以及少数民族服饰等等。我认为影片艺术水平很高，美术设计优美，镜头运用恰

到好处，让我第一次感受到中国电影这么好看！在马来西亚，《刘三姐》当选为十部最佳影片。后来我又了解到，在1963年举办的中国第二届《大众电影》"百花奖"评选中，《刘三姐》荣获最佳摄影、最佳音乐、最佳美术、最佳女演员四项大奖，这说明我们两国观众欣赏电影的眼光是一致的。

《刘三姐》是我喜爱中国电影的开端，从此我对中国电影愈加着迷。20世纪80—90年代，中国香港电影风靡一时，我的祖籍是广东，所以对粤语片产生莫名的亲切感。原先我说粤语的声调不太纯正，看香港电影多了，居然慢慢矫正过来。我的中文亦是如此，在观看中国电影过程中，自己的中文水平得到了提高。

电影发明是传播媒介划时代创举，大大降低了不同国家民众理解他国文化的门槛，跨越了民族的壁垒，让地球村的"村民"能够更深入地交流。回顾影片《刘三姐》诞生的时代，当时中国电影在技术层面或许比不上国外那般"华丽"，但极富中国独有的"味道"和美感。我产生了这样的思考：中国电影发展进步不是一蹴而就的，是经过不断的探索，传承历史精华，才成就了今天的业绩。

作者：Yoon Jing Ni，来自马来西亚，就读于华南理工大学新闻与传播学院传播学专业

推荐：陈希副教授

《黄飞鸿·壮志凌云》观后感

[俄罗斯]沃拉达

　　《黄飞鸿·壮志凌云》被视为武术片经典，标志着港片回归。20世纪90年代初，香港导演徐克面临一个艰巨的任务，需要他拿出全套看家本领和创意，因为香港电影生产标准发生了巨大变化。徐克成功做到了，黄飞鸿系列的首部影片一炮打响，形成香港电影业复苏轰动效应。影片主角黄飞鸿是江湖传奇人物，影坛已推出不少描述他事迹的电影，已有多名演员塑造他的银幕形象。但让全世界观众真正记住这个名字的，是李连杰主演的《黄飞鸿·壮志凌云》。

　　影片背景是19世纪末广东佛山，当时是西方各国冒险家蜂拥来华的时期。黑旗军统领刘永福向黄飞鸿请教，需要他训练黑旗水军，保护沿海城镇。但当地官员歧视黄飞鸿，当地"沙河帮"也成为严重障碍。他们恐吓当地民众，并与美国人勾结，把华人贩运到美国做苦力。影片中另一个对立面是武师严振东，他到佛山开办一所武校，集合门徒，向黄飞鸿发起挑战。

　　这部电影里的武打是惊人的，因为武打片越拍越多，武打动作编排也越来越难。在徐克导演指挥下，无论在港口、码头、仓库，还是在船舱里的搏斗，都特别出彩，这些动作场面后来还被其他武打片模仿。除了动作打斗，徐克导演还穿插幽默桥段，看着演员即兴表演的喜剧场景，我几乎笑死了。

　　这部影片的核心价值包含历史和道德教训。黄飞鸿不仅在武术和医学方面有超强的能力，而且为人正直勇敢。对立面的严振东则与他完全相反，狂妄自大，道德堕落，不惜夺取他人福祉来实现自己的欲望。两

者形成鲜明对比，彰显正义战胜邪恶。

《黄飞鸿》是我最喜欢的中国电影，我已经看过多次了。影片里的演员、场景、服装和音乐旋律，都让我难以忘怀。这部影片既有趣，又有深刻的内涵，使我增加了对中国历史和历史人物的了解。

作者：Drapp Vladislava，来自俄罗斯，就读于烟台大学国际教育交流学院汉语言专业

推荐：田英华老师

青春片《阳光灿烂的日子》

[法国] 思思

《阳光灿烂的日子》是姜文 1993 年导演的处女作，改编自王朔的小说《动物凶猛》，在中国电影业整体陷入低迷时，一举创出电影票房纪录，使得中国电影在市场化冲击下"枯木逢春"。

本片描述北京某部大院的孩子，在"文化大革命"动乱时期成长的故事。叙事采用主角马小军第一人称画外音回忆，当时学校"停课闹革命"，大家无所事事，趁邻居家里无人，偷偷用万能钥匙开锁，溜进去玩耍。一天，他私闯女生米兰家，发现米兰的照片，顿时被她吸引，将她当成梦中情人。后来马小军发现自己一厢情愿，因为米兰中意的不是他，而是他的朋友刘忆苦。

《阳光灿烂的日子》充满"文化大革命"运动色彩。以现在的认识来看，那是一场空前浩劫，但在马小军的记忆里，却是难以忘怀的青春岁月："那时候好像永远是夏天，太阳总是有空出来伴随我，阳光充足，太亮，使得眼前一阵阵发黑。"马小军的回忆带着怀旧感，因而影片前半段画面是彩色的，后半段成年时期现实画面却是黑白的。但马小军的青春并非白璧无瑕。自从 20 世纪 60 年代"青春期"概念在美国出现后，《阳光灿烂的日子》是中国大陆第一部描写青春期故事的影片。姜文所表现的青春，不再是单纯的美好想象，而是萌动的、紊乱的青涩，准确地描写了"文化大革命"年代一群少年起哄、打架、闹事、"拍婆子"找乐子的纷乱生活。

马小军自始至终不断质疑自己的记忆，这使影片蒙上一种后现代主义的色调。影片结尾，马小军向米兰告白以后，画外音叙述道："雨过天晴，

似乎什么都没发生，我试图提醒她，可她仍没反应，对我仍然是亲切中带有客气。难道下雨那天发生的事儿是不真实的？或许，这一切根本就没发生过；或许，我满怀诚意的讲述，根本就是一场谎言。"他还随意打断或推翻之前的讲述，然后画面又闪回，甚至颠覆先前的内容。如此独特的叙述方式，给观众带来一种间离效果，因为往事的记忆难免颠三倒四，分不清前后顺序，乃至孰真孰假。此外，马小军的记忆模糊不清，也是因为社会转型发生翻天覆地的变化，造成当事人记忆的偏差，包括对青春时期的美化。影片开头，马小军这么述说："北京，变得这么快，二十多年工夫，它已经成为一个现代化城市，我几乎从中找不到任何记忆里的东西。事实上，这种变化破坏了我的记忆，使我分不清幻觉与真实。"由此可见，对往事的回忆掺杂着主观性与过滤。

总之，在许多观众眼里，《阳光灿烂的日子》一直是难有匹敌的中国大陆青春片。这部电影在国际上也获得肯定，1995 年曾被美国《时代周刊》选为年度十大最重要的电影。

作者：Louise Schwaller，来自法国，上海交通大学人文学院汉语进修生
推荐：胡建军副教授

《花样年华》更需要聆听和感受

［巴基斯坦］夏赫

在中国留学这几年，我经常去电影院看中国电影，目的在于学习中国的语言和文化，但是每次看完都未留下深刻印象。直到后来，有一位中国朋友向我推荐了《花样年华》。当时并没有抱很高的期望值，但出乎意料，看完后我认为这是我看过的最好的中国电影，没有之一。

《花样年华》是一部浪漫、华丽、风格化的影片。故事发生在 20 世纪 60 年代的香港，讲述两个孤独的男女邻居之间发生的爱情，两人早先都曾陷入一段不幸的婚姻。影片叙事节奏缓慢，但视觉效果很吸引人，从摄影到音乐，再到演员的表演，一切都恰到好处。

这部电影没有强烈的戏剧性，而是通过各种细节，表达主人公微妙的内心情绪。影片里每一个镜头都拍得很讲究，昏暗的灯光、香烟发散的烟雾、短暂的眼神交流、女主角的头发……含蓄的表达使影片内蕴更加丰富，营造的意境更具韵味，令人回味无穷。《花样年华》兼具忧郁与美丽，描述主人公的孤独处境，幻想，渴望，以及比欲望更深沉的爱。我认为，《花样年华》是电影史上最美丽、最微妙、最安静的精品，王家卫导演非常细腻地表现恋人内心世界，表达爱情的复杂和无常。观看这部影片，我们不仅仅欣赏，更需要聆听和感受。

本片经粤语配音，和中国普通话大不同，但我借助英文字幕，非常享受地看完了全片。我至今仍能回想起这部影片，包括画面、音乐和诗意氛围。我觉得片中每一个镜头都能入画，集合起来就是一条充满艺术气息的画廊。我该用哪个词语来形容呢？应该是——"永恒"。

音乐也是本片的亮点，片中反复出现美国爵士歌王 NatKing Colo 的

一首《Quizas,Quizas,Quizas》（应该），表现感情旋涡中的男女，因为不能给自己的真爱作出选择，而陷入一种无形的羁绊。《花样年华》的主人公正是如此，两人互相喜欢对方，却受制于道德伦理束缚和社会的压力，只能深深克制彼此的感情。尽管这首歌曲并非量身定做，但用得很贴切，音乐与情节融为一体，使影片更具感染力。

最后我想提醒大家：《花样年华》这部电影并不适合每个人。观影时，你要么坠入爱河，要么坠入梦中……

作者：Mohammad Zahid Maqbool，来自巴基斯坦，就读于湖北文理学院医学院临床医学专业

推荐：杨铮教授（湖北文理学院国际教育学院）

《世界上最疼我的那个人去了》反思

[越南]范梅兰

去年寒假，有个朋友给我推荐了一部电影《世界上最疼我的那个人去了》。这部电影让我受益匪浅，不知你看了有什么感受？

本片根据同名小说改编，剧情很简单，讲述一位女作家在老母亲患重病后，与母亲相处的最后一段日子，令我回味不已。影片表现这对母女的亲情，既容易，又不容易。因为每个人都有母亲，剧情很容易引起观众共鸣；然而，正因为母女之情或母子之情，是每个人都有切身体会的，假如演员表演分寸不当，效果就适得其反。

本片女主人公就像一面镜子，从她身上，我既看到自己对母亲的爱，又清晰地照见自己的自私。当母亲生病时，许多人都会像那位作家那样，竭尽全力地照顾母亲，希望母亲尽快康复，其实内心深处真实的愿望，是能尽快回到自己正常的生活秩序中去。常言道"久病无孝子"，长辈病久了，也许就做不到长时间关注受苦的亲人。每个人可能一厢情愿地认为来日方长，以后有的是时间，而自己手头的工作、自己的事业、读书的子女，似乎都比养育自己的母亲更重要些。

在观影过程中，我双眼一次次湿润，不禁联想到自己的母亲：她一辈子衣着朴素，为全家操劳，尽管身体有病痛，仍坚强地独自扛着，从不打扰我们的学习和工作。我深深责备自己，母亲一辈子那么辛苦，我却不懂事，有时甚至很自私，只顾自己的生活，对母亲不理不睬，还嫌她太唠叨。可能因为我还年轻，没有当母亲的体验，但此时我明白了，世界上最疼我的人莫过于母亲，更加体会到母亲深沉的爱。

影片中演员的表演非常出色，尤其饰演母亲的黄素影，将一位经历

人生风风雨雨，始终坚强地面对生活的母亲，表现得如此亲切，如此生动。她受过苦难，也有过感伤，但这一切都被她的平和与幽默不露痕迹地掩盖了。全片感情饱满，真实自然，女导演马俪文对许多细节的处理，恰到好处折射出主人公内心的情感波澜。当观众被剧中母女情深深打动后，自然而然会检讨自己和长辈的关系，反思生活中最重要的究竟是什么？这正是导演真正的意图，她希望传达给观众一个简单而重要的道理：亲情是世界上最珍贵的！

《世界上最疼我的那个人去了》令人唏嘘，影片故事是现实生活的写照，剧中女作家的心灵创伤让观众感同身受：母爱是最伟大的爱，最无私的爱，母爱是子女们一辈子还不完的债。

守在母亲身边的你，请好好珍惜，请用自己最好的方式去报答世界上最疼你的那个人，她的名字叫母亲！

作者：Pham Thi Mai Lan，来自越南，就读于宁夏大学国际教育学院汉语言文学专业

推荐：刘文燕（对外汉语系主任）

《功夫》很棒

[巴基斯坦] 艾迪夫

《功夫》是我看过的最好的中国电影之一，由周星驰自导自演。虽然《功夫》并非大片，却成为2005年北美地区最卖座的华语片，并在美国家庭视频市场创下超过3000万美元的营收。我17岁时第一次看这部电影，并向我的朋友和家人推荐，我的叔叔也非常喜欢。

《功夫》是一部幽默的功夫片，在世界上获得许多奖项，包括6项香港电影金像奖和5项台湾金马奖。2014年10月，《功夫》又在亚洲地区和美国，以3D版重新发行，以此纪念这部电影问世十周年。

影片讲述20世纪40年代的广东，小混混阿星（周星驰饰）梦想成为黑帮大佬。原来阿星童年时代，曾买过一本失传的武功秘笈《如来神掌》，并开始习武。一天，他看到一名哑女受歹徒欺负，见义勇为上前解围，结果反被歹徒击倒，甚至往他身上撒尿。阿星受此大辱，决意长大后要报仇。但阿星无所作为，只好冒充"斧头帮"，来到黑帮尚未顾及的贫民窟"猪笼城寨"敲诈一点钱财。不料，城寨里的百姓不可貌相，个个身怀绝技，阿星遭受了一顿暴打。恰巧"斧头帮"路过此地，其头领被阿星的信号炮炸伤，阿星趁机嫁祸给当地民众。于是"斧头帮"进入城寨问罪，不料城寨里三位武功高手——五郎八卦棍、洪家铁线拳、十二路谭腿，联手抗击"斧头帮"，使其大失颜面，败下阵来。

"斧头帮"不肯罢休，帮主请来两名杀手前往猪笼城寨，他俩的暗器是一把古筝，可以弹出"冲击波"杀死对手。城寨里，包租公和包租婆见状忍无可忍，祭出深藏已久的真功夫——太极拳及"狮吼功"，将两名杀手打得屁滚尿流。

《功夫》这部电影，无论剧情设计还是演员的演技都很棒，编导水平高超，想象力天马行空，很多特效和道具非常逼真。这部电影最吸引我的，就是中国功夫！有句话说得好——"每个男孩都有一个功夫梦"，这部电影完全满足了我对中国功夫的所有幻想。

作者：Atif Javed，来自巴基斯坦，就读于湖北文理学院医学院临床医学专业

推荐：杨铮教授（湖北文理学院国际教育学院）

穿越千年的《神话》

[俄罗斯]达丽雅

我很喜欢看电影，因为电影能带我走进不同的世界，经历一段奇妙的精神旅程。最近我观看了一部中国电影《神话》，首先吸引我的是演员成龙。在我看来，成龙代表中国电影国际化，我的家人和朋友们也都非常喜欢他。这部影片除了具有中国特色的人物服装和音乐外，我更欣赏新奇的情节和精彩的表演。

故事主人公杰克是考古学家，有很多个夜晚，他都陷入奇怪的梦境，梦见一个名叫蒙毅的秦朝将军，长相和杰克一模一样。异国公主玉漱入秦和亲，蒙毅负责护送她，途中遭遇叛军伏击，蒙毅和玉漱一同坠入深渊。两人大难不死，一路上朝夕相对，情愫渐生。杰克醒来后对梦境难以忘怀，加紧研究秦朝古物。在探寻过程中，有位南亚高僧告诉杰克，梦境是他前世的记忆，证实他和蒙毅、玉漱之间有很深渊源。杰克受此触动，下决心查找真相。他根据梦境提示，来到古都西安骊山，冒险跳入瀑布，在一处神秘的地宫，他见到了活生生的玉漱！玉漱却把杰克当成了她等待千年的蒙毅。其实，蒙毅早已死去，杰克乃蒙毅的转世。这时，有一伙盗墓贼闯入地宫，想抢走"长生不老灵药"。影片最后的结局是，地宫关闭了，那伙盗墓贼困死其中；玉漱毅然选择留下，继续等待爱人蒙毅现身；唯有杰克一人冒险逃生。过后，杰克为记录这段奇缘，写了一本书纪念玉漱，书名就叫《神话》。

我向大家推荐这部电影，非常值得观看，不仅满足我们的想象和认知，让你沉浸于穿越千年的爱情故事，更让我们对博大精深的中国文化深深着迷。

作者: Shuvalova Daria, 来自俄罗斯, 上海交通大学人文学院汉语国际教育中心进修生

推荐: 胡建军副教授

《唐山大地震》观感

[越南] 阮氏玄庄

　　我非常喜爱的一部电影是《唐山大地震》，由冯小刚执导，2010 年 7 月 22 日首映。剧情讲述唐山一个四口之家，原先快乐地生活着。1976 年 7 月 27 日凌晨，强震突然来袭，全城房屋瞬间坍塌。地震过后，幸存者纷纷寻找家人。父亲方大强跑回住处营救亲人，不幸丧生；妻子试图去救埋在废墟下的孩子，但姐弟俩身处两端，顾此失彼，她在绝望中央求他人"救弟弟！"这句话恰被压在底下的姐姐方登听到了。解放军战士从废墟中救出母子俩，而方登昏迷中醒来后与家人失散，被解放军干部王德清领养，随养父的姓改名王登。

　　二十年来，王登跟着养父母在军营长大，从未在他人面前提过自己的经历。她考上杭州医科大学，与同学杨志发展为恋人。大三那年，养母因病去世，临终前希望她能找到自己的亲人。王登意外发现自己怀孕了，杨志惊慌失措，希望她堕胎。王登不愿放弃孩子，便与杨志分手，自行退学。不久，她生下女儿，取名叫点点。后来她和一位加拿大人结婚，移民温哥华，当英语家教赚钱抚养女儿。直到 1997 年，王登回到养父身边，终于将儿时在地震废墟中的痛苦经历告诉养父，得到养父的教诲，"家人终归是家人"。

　　2008 年 5 月 12 日，汶川发生大地震，不少唐山市民赶赴现场参加救援。其中有旅行社经理方达，还有从海外赶来的王登。晚间，王登忽然听见方达向别人讲述他和姐姐在唐山地震后失散的往事，得知母亲长年来"痛不欲生"，她情不自禁和弟弟相认，约好一起回家探望。到家后，她看到母亲特意准备自己最喜欢吃的番茄，母亲跪地痛哭，向女儿道歉，让

方登彻底消除了萦绕心头三十二年的阴霾！失散的亲人终于团圆，令人感慨万千！

我记得姐弟俩被埋在废墟下的场景，危急时刻方登一再安慰弟弟，一起等待妈妈来救。不料，她却听到妈妈"救弟弟"那句话，顿感失望痛苦。方登用愤怒的目光注视妈妈的画面，深深地刺激了我。实际上，母亲当时也很痛苦，因为被迫对自己的孩子做出那么残酷的选择。在生死关头，旁人或许理解她的选择，但根本不能减轻母亲对方登的愧疚。方登从此对母亲怀有决不饶恕的情绪，这在一个孩子的成长过程中是万分痛苦的。我理解她对母亲的忿恨，因为抛弃她的人不是外人，正是自己的生母。以方登当时的年龄来看，真是挥之不去的心理阴影。

"所有的痛苦，总是可以用爱来充满。"——这是我看这部电影的心得。影片中我最欣赏的，便是方登的养父始终等着心爱的孩子回家，他从来没有抱怨过方登，也不嫌弃她作的选择，而是全身心疼爱她，那真是非常伟大的父爱。这部电影还有一个细节让我非常感动，就是结尾时出现的番茄。方登母亲失去她之后，没有睡过一次安稳觉，不断地自责，每年在方登的"忌日"，都要祭供她小时候最想吃的番茄。这个细节显露母亲极度的遗憾，后悔当年没能满足方登的要求。方登抱着对母亲的怨恨过了这么多年，由于番茄这一细节，触动她对母亲敞开心扉，倾诉自己长久以来积压的痛苦。母女俩重续骨肉亲情，这真是圆满的结局，我感动得流下了眼泪。

作者：阮氏玄庄，来自越南，北京电影学院"汉语桥"冬令营学员
推荐：刘北北老师

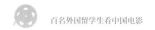

我最欣赏的功夫片《师父》

［马来西亚］刘祖恒

中国电影最让我感兴趣的是功夫片，我相信外国人十有八九也不例外。每次看功夫片，我都热血沸腾，不管是咏春拳还是太极拳，巴不得自己立刻就会打几套拳法。但现实是严酷的，自己的动作完全不协调，于是对影片里的中国功夫愈加羡慕与憧憬，其中我最感兴趣的就是徐浩峰执导的《师父》。

这部电影改编自徐浩峰本人创作的同名小说，此外，徐浩峰还兼任影片武术指导。我上网查过资料，得知民国时期以"二先生"著称的李仲轩，正是徐浩峰的二老爷，所以他也算是出身武术世家的人，作为精通武术的导演，确实很少见。在《师父》里，我看到与以往不同的中国功夫。我特别欣赏影片中三个演员，即饰演陈识的廖凡，饰演赵国卉的宋佳和饰演耿良辰的宋洋。

电影开场，耿良辰口叼香烟，语气轻浮，贪图美色，他为了看一眼赵国卉的正脸，扬言和陈识较量，短短一句"看了正脸，挨打也值"，刻画出这个人物放荡不羁。宋佳饰演的赵国卉，焕发出一种独特气质，一举一动十分优雅，却又让人猜不透，宋佳的表演很贴合这个人物的神秘身份。

我欣赏的情节

当剧情进展到陈识回家，出现一个武打场面，陈识对阵耿良辰。陈识武艺高强，耿良辰只是个乳臭未干的后生，所以两人交手形成悬殊对比。观众看到一个身经百战的南拳宗师，轻松地制服一个不知天高地厚

的对手，短短几招，把后者打得毫无还手之力。这段对打戏干净利落，整个过程非常流畅，陈识的动作不是为了炫技，刀法简练实用。看到这里，我已经深深着迷。

片中还有一段长达七分钟的重场戏，陈识在天津小巷"踢馆"，以寡敌众，一口气连挑当地武馆十四个对手，各式兵器各种招数让人目不暇接。此外，片中还有心理战，一名武者向陈识挑衅，此人使用和陈识一样的双刀，兵器相同就容易看出孰高孰低。在较量过程中，他俩都锁住对方左手，只用右手持刀，这时候就将比拼心理素质，谁先出手谁输。结果那武者先出手，被陈识抓住破绽，瞬间击败了对方。这段武打戏的节奏紧扣观众心弦，让人既紧张又期待。

这部电影给我的启示

我先后看过《师父》好几遍，每次产生不同的感想。我觉得这部电影看似专攻武术，其实也是现实社会的写照。影片叙事处处离不开"规矩"，陈识为完成"咏春北上"的使命，只能按江湖规矩来行事，然而他本身具备超越其他强者的实力，最终战胜了所有对手。由此可见，只有努力提升自己的实力，才能成为掌握自己命运的强者。

作者：Loo Zu Heng，来自马来西亚，就读于华南理工大学新闻与传播学院传播学专业

推荐：陈希副教授

《让子弹飞》妙不可言

［韩国］李唯佳

　　我最喜欢的中国电影是《让子弹飞》，观影前我对它的印象停留在"家喻户晓"，因为每个人好像都知道那句台词"让子弹飞一会儿"，所以我一直对这部影片充满好奇。不看不知道，一看吓一跳，现在我觉得只有"震撼"一词可以形容我的体验。《让子弹飞》无疑体现了姜文导演的大胆，使这部作品具备稀有性。

　　整部影片穿梭于梦幻与现实，如果说有的影片仅仅在视觉上呈现梦幻感，那么，《让子弹飞》就是在视觉的基础上添加"情理之中，意料之外"的情境，让观众感受到梦幻与现实之间的交叉与融合。姜文导演对这种"真真假假"的把握非常到位，而不偏向任何一方。与此同时，《让子弹飞》还实现了商业性和艺术性完美的结合，做到了剧中人说的"站着把钱挣了！"按我的理解，"站着挣钱"是指个性独具的艺术片，"跪着挣钱"则是迎合市场媚俗的商业片。《让子弹飞》票房7亿元，在商业上成功了，其艺术性又体现在哪里呢？

　　首先是台词。艺术片台词高明之处，不仅仅表达人物的观点，而且让这些观点在符合剧情的前提下，如行云流水般自然而然地在观众耳畔经过，如果你不留神，就会"失之交臂"。比如"让子弹飞一会儿"这句台词，在影片里出现两次：第一次是主角射击火车时说的，大家可能以为这只是一种描述。直到这句话第二次出现，大家才反应过来，它还有另一种含义，即等一等再下结论。我认为非常有意思，其一，子弹能不能打中是未知数，确实需要等待；其二，表现主角一种胸有成竹的气派，觉得事情一定会按自己设想的那样发展。

其次是主题多义性。《让子弹飞》讲述正与邪对立的故事，也是新势力与旧势力对抗的故事，还可以隐喻权力的争夺。正所谓"有一千个读者，就有一千个哈姆雷特"，观众对《让子弹飞》有着各自的理解，这也说明本片编导创作功底之深，因为给出一个结论是简单的，若想达到"看山不是山，看水不是水"的境界，需要在主题意义上反复打磨提炼。

《让子弹飞》首映于2010年，至今已达十二年，经受了时间的考验，热度依然不减，甚至有观众提议，"这是一部可以申遗的中国电影！"足以证明《让子弹飞》在观众心目中的分量。感谢《让子弹飞》，让我领略了中国电影"妙不可言"，开拓了我的眼界，让我对中国电影产生更多的好奇心，引导我更深入地研习中国文化，还让我认识了我最喜欢的一位中国导演——姜文。

希望中国电影蒸蒸日上，带给我们更多更好的作品！

作者：Lee Yuga，来自韩国，就读于北京外国语大学中文学院汉语言翻译方向

推荐：夏菁老师（留学生事务辅导员）

再次观赏《让子弹飞》

［日本］三田村咲希

八年前的冬天，我还在读初三。父亲经朋友推荐，借来 DVD 版《让子弹飞》。那时候我还未看过中国电影，也不懂中文，缺少中国文化相关知识，只是偶然观看了父亲借来的DVD，说实话，当时并未产生多大兴趣。

《让子弹飞》的剧情是：县长马邦德在赴任鹅城的火车上，遭到绿林悍匪袭击。马邦德为了活命，冒充师爷，谎称让悍匪头领张牧之当官发财。于是，张牧之成为新县长，带着"师爷"马邦德和一帮弟兄前往鹅城。从上任之日起，张牧之为维持正义，着手实行新政。鹅城本地最大的恶霸黄四郎，为了给新县长一个下马威，设计杀害了张牧之的儿子。张牧之发誓向黄四郎复仇，也为鹅城百姓除害。最后，张牧之带领百姓，一举攻占黄四郎家宅院。但张牧之没有杀死黄四郎，而是给观众留下一个开放性结尾……

本片有不少暴力血腥场面，但出现的场合都有特别意义，导演不是为暴力而暴力，节奏把控得很好，不致让观众产生反感。片中每个角色都有鲜明的个性，我不知不觉被吸引住了。记得观影时是一个寒冷的冬夜，看完后我心情很兴奋。

这部影片有不少台词让我忘不了，比如："酒要一口一口喝，路要一步一步走，步子迈得太大，咔，容易扯着蛋。"当年我正面临中考，每天有做不完的模拟试卷，当我无法承受这种压力时，我想起了这句台词，警示我成功之路没有捷径，需要一步一步踏实前进，才能迈向目标终点。现在回想起来，自己实在有点可耻，假如没看这部影片，我的想法也许不会改变，说不定考高中落榜，也就没有今天的收获。所以，《让子弹飞》

不仅是一部好作品，对我来说更有重要意义。现在每当我有了新目标，就会想起这句台词，并以此激励自己。

　　不久前，我再次观赏《让子弹飞》。八年前的我，完全不懂中文，对中国文化了解甚微。而现在去上海交通大学留学，学习了中国文化和中国文学，再次观赏这部作品，得到与八年前不一样的感受。当初没注意、没看懂的一些场景，比如张牧之、师爷和黄四郎的会谈仿照"鸿门宴"，分明蕴含中国古典文学底蕴。现在我能够解读这一场景，实在让我无比喜悦，也证明好作品隔了多少年也不会过时。两次观赏《让子弹飞》，使我对中国文化更加有兴趣。感谢创造了这个契机的我的父亲，也感谢创造了这部电影的姜文导演。

　　作者：三田村咲希，来自日本，就读于上海交通大学人文学院汉语言专业

　　推荐：程亚丽教授

再次观赏《让子弹飞》

《人在囧途》：身体和心灵的回家

[韩国]黄秀正

　　我来中国已经十几年了，平时不怎么看中国电影，但有一部令我印象深刻，片名是《人在囧途》，记得是和妈妈一起在电影院里看的。

　　这部电影是以中国春运为背景的喜剧片，讲述玩具店老板李成功（徐峥饰）和讨债的民工牛耿（王宝强饰）前往长沙的一次旅程。两人一路上换乘各种交通工具，包括飞机、火车、大巴、渡船、货车、拖拉机，途中遭遇千奇百怪的人，囧事不断，甚至在荒郊野外度过除夕。

　　牛耿是本片主要笑点，最搞笑的是他在安检处赌气喝完一大桶牛奶的场景，他第一次坐飞机，居然要求乘务员打开机舱窗户"透透气"。牛耿那"乌鸦嘴"妄语不断，一会儿要飞机"取消航班"，一会儿嚷嚷"火车前方塌方"。过夜时，牛耿和李成功同住一室，他的打呼声、磨牙声极为夸张。而李成功的言行跟牛耿构成鲜明对比，常常在交往中显得狼狈不堪。

　　《人在囧途》虽然轻松搞笑，但李成功和牛耿一路遭遇的意外，实际上具有针砭时弊的现实意义，让喜剧片显得有血有肉。例如，李成功作为富裕阶层，偷偷瞒着妻子有外遇，他一边敷衍情人，一边却舍不得妻女。这一段囧事，最后以情人主动退出，以及妻子的包容，才挽救了这个濒临破裂的家庭。记得片中有一个细节，在轮渡上，情人的照片掉落海里飘走了，这便是一个伏笔。再如，李成功和牛耿遇见一个女人乞讨，精明的李成功认为她是骗子，善良单纯的牛耿却被她"救女儿"所打动，慷慨援助那位母亲。不料，他们后来发现乞讨者形迹可疑，便一路追踪。结果真相大白，那个女人义务教一群孤儿画画，并想救治一

个盲人学生。这段一波三折的情节，让观众看到社会众生相，还包括卖山寨机的男女、捡到钱包的售票员……使观众产生共鸣。

李成功和牛耿历经种种困境，终于抵达长沙。他俩的关系从萍水相逢的陌生人成为朋友，牛耿的真诚也改变了李成功冷漠的性格，唤起他对真情回归的渴望。牛耿讨债成功，追回一笔钱款；李成功也成功地回到了家，不仅身体回家，心灵也回家了。短短一个半小时的影片，不仅展示中国特有的一年一度春运，还反映了中国底层社会，从人物到生活细节都十分真实。全片喜剧氛围中含些许苦涩，让观众在观影过程中情感跌宕，引发思考。可以说，这种"笑中带泪，欲扬还抑"的风格，大大提升了喜剧电影的层次。

作者：황수정，来自韩国，就读于上海交通大学人文学院商务汉语专业

推荐：李敏副研究员

重看《那些年，我们一起追的女孩》

[日本]井上佳奈

　　我人生中看的第一部中国电影是《那些年，我们一起追的女孩》，这是一部青春爱情片，曾获第31届香港电影金像奖、最佳两岸华语电影等奖项，在华语电影中有一定影响。

　　影片背景从1994年到2005年，讲述男女主人公青春期成长的故事。柯景腾上高中时，与他的好友都喜欢同一个女生沈佳宜。柯景腾成绩很差，老师安排班里最优秀的沈佳宜帮助他，由此他的成绩开始提高，也渐渐喜欢上沈佳宜，但不敢对她表白。高中毕业后，柯景腾考上台湾新竹交通大学，而沈佳宜联考时因身体不适表现失常，考入台北师范学院。虽然身处两地，柯景腾每晚都去排队打公用电话，关心佳宜在学校的生活。他认为，男生有必要在女生面前展现自己强悍的一面，于是操办"自由格斗赛"。赛后，两人为此大吵一场，柯景腾痛苦地决定放弃追求佳宜。两人未能成为恋人，友情却得到升华，双方此后各奔前程。

　　我第一次看这部电影时才14岁，当时评价为一部"坏结局"恋爱电影。最近我又重新看了一遍，现在我已21岁，所以观感和以前大不同。首先，这部影片让我意识到时光非常珍贵，我们永远只拥有当下的时间，而无法追回过去的时光。无论是痛苦还是快乐，我们都无法改变那些流逝的岁月，仅成为一种记忆。以前我并未意识到这一点，直到长大后才发觉时间真的是非常宝贵。重温这部影片，让我回想起以前升学的经历，现在再也无法重返那些美好的日子了。

　　这部电影还让我相信爱情的力量。虽然男女主人公最终没有结合，可是那一段恋爱时光对他俩都是非常美好的，已构成人生的一部分。柯

景腾因为喜欢沈佳宜，所以改变了学习态度，逆袭考入原本不可能考上的名校。在我看来，这就是爱情的力量。假如这段恋爱有"好结果"，那当然最好；可是没有好结果，我觉得也没关系，为了让对方喜欢自己，你所做出的努力是永远不会消失的。

剧中有两句台词给我印象很深，其中一句是柯景腾对沈佳宜说的："你相信有平行时空吗？也许在那个平行时空里，我们是在一起的。"我想，每个人在人生中时常会后悔，一旦错过某个机遇，造成的结果就会完全不一样，所以我们应该郑重对待每一次选择，免得事后追悔莫及。另一句台词是沈佳宜说的："人生本来就有很多事是徒劳无功的，但是我们依然要经历。"这句话也令我认同，人生中的经历是非常重要的，无论成功还是失败，每一次经历都是成长过程所必需的，我们应该好好珍惜。

这部电影非常现实，非常贴近我们年轻人的生活，让我回想起自己的青春美好时光，领悟到人生的真谛。我觉得这部电影每看一次，就能感动一次，建议还没看过的人去看一看。

"彩虹村"吉祥物

作者：井上佳奈，来自日本，就读于上海交通大学人文学院汉语言专业

推荐：程亚丽教授

奇妙的《催眠大师》

[荷兰]史泰夫

四年前，我终于踏上了这片美丽又神秘的土地——中国，而后我还成为北京电影学院的留学生，电影的意义对我来说是非凡的，

我看的第一部中国电影，是徐峥和莫文蔚主演的《催眠大师》。

影片主人公是一位事业有成的心理咨询师徐瑞宁，他接待一位有特殊背景的患者任小妍，她不仅是恩师拜托关照的，也是被同行警告不要插手的棘手客户。但这些都不足以让自信的徐瑞宁放弃，故事就此开场了。我看片时还不懂中文，好在影片画面表达得足够清楚，尤其催眠部分很明显，因此我大体上能猜测出剧情进展。通过徐瑞宁对病人的诊疗，以及在讲台上的从容，就能看出他的敬业与水准。任小妍出场后一直占据主动，最有意思的是她在接受治疗时，竟然能把徐瑞宁"反催眠"！这就意味着任小妍确有一些不为人知的秘密。影片结尾部分，给我留下了困惑：看到徐瑞宁催眠的梦境，我猜这里应该出现反转，但因为语言不通，所以没看懂。另一个让我关注的是男女主人公对话的方式，两人的语气听起来挺平静，但是从各自的表情里还是能察觉出某些情绪，这和我以往看过的西方电影不太一样。后来我有机会和更多的中国人接触，我才理解这是东西方文化的差别，西方人交往热情外露，东方人比较含蓄内敛。

当我的中文有了很大进步，可以流利地与中国朋友交谈了，这时想到《催眠大师》给我留下的印象和一丝疑惑，我又去看了一遍，这才发现之前错过了很多细节，也验证了我当初的猜测有一部分是正确的。对我来说，女主人公任小妍是最大的谜底，原来她真实的身份是徐瑞宁的同学，名叫顾洁，但经过催眠后，忘却了自己和他人的身份。此外，还

有一个奇妙情节：徐瑞宁的心结源于一场车祸，从此失去了爱人和最好的朋友，而这个朋友正是顾洁的未婚夫，所以这也同样是顾洁的心结。影片最后揭示，这次催眠治疗的制定者正是他俩的恩师——幕后真正的高手，"一箭双雕"，一次性解决了困扰这两位学生的心病。

这真是一部奇妙的影片，既让我惊奇，也让我感动。我平时和中国人交往相处，能体会到电影中的一些韵味。这个神奇的国家给我带来的体验，就像海绵里的水分——你挤一挤，总能发现更多的内涵，如同中国的电影，让人回味无穷。

作者：Oerlemans Stefanus Werther，来自荷兰，就读于北京电影学院
推荐：李苒副教授

《夏洛特烦恼》的启示

[委内瑞拉] 郑雅琦

　　我最近看了一部喜剧电影《夏洛特烦恼》，之前有网友分享观后感："什么是幸福？去爱那些爱你的人，忘掉那些不知珍惜你的人！如果有缘，错过了还会重来；如果无缘，相遇了也会离开。聚有聚的理由，离有离的借口。爱你的人会追随你，想你的人会联系你。人生没有如果，只有后果和结果。一个人最大的幸福就是找对了人，他纵容你的习惯，这就是幸福。"我觉得这番话非常有道理，也是这部电影让我受到的启示："珍惜生命，珍惜爱你的人，珍惜当下的生活。"

　　我特别喜欢看中国的喜剧片，从中可以了解中国民众真实的生活，因为喜剧的笑点和"梗"是最难生造出来的，需要新鲜的素材和"包袱"，因为十年前、二十年前影片的笑点，和今天的笑点完全不一样。并且你会发现，喜剧电影创作往往源于悲剧，所以喜剧编导面临的挑战非常大。喜剧电影除了让观众眉开眼笑之外，还需要精巧的情节构思，《夏洛特烦恼》在这方面就做得很到位。这部影片角色众多，包括社会各阶层，有中产精英人士、打工族、失业者、边缘群体等等，所以观众很容易产生认同感。

　　中国电影与中国观众具有天然的联系，但中国电影在国际上播映，可能不那么成功，因为影片所包含的中国文化元素，外国观众不一定看得懂。我本人在中国生活将近四年了，我对中国悠久的历史和文化仍有太多的盲点，但我发现，观看中国电影有助于了解中国文化，尤其是喜剧，让我感觉与中国人的距离越来越亲近了，因为喜剧片中很多角色都是日常生活中的平民百姓。当然，我今天仍有看不明白的笑点，但随着汉语

水平提高，看的越多，懂得越多，这就是一种乐趣。

《夏洛特烦恼》中有一个笑点特别有趣，就是"夏洛"这名字的来源，因为夏洛的父亲在他出生时消失了，"他父亲下落不明，所以给他取名为'夏洛'。"再如，片中有一个女孩叫"马冬梅"，她的取名也跟夏洛相似，她父亲名叫马冬，在冬梅童年时不幸去世，所以谐音"马冬没了"，被起名为"马冬梅"。我觉得这两个名字特有意思，一开始我没听懂，再看一遍后才明白，原来中国人取名字还可以玩文字游戏。

我看中国电影的动机很简单，主要为了提高汉语水平，掌握更多中国人使用的口语，以及各地有趣的俚语。此外，我认识了许多喜剧明星：岳云鹏、黄渤、徐峥、沈腾等，而且还迷上了章子怡！现在我和中国朋友聊天时，就有共同的电影话题了。我觉得读书之外，能够让留学生更多了解中国文化，减少与中国人社交距离的一条捷径——就是多看中国电影，尤其是喜剧片。

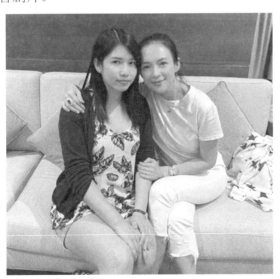

作者和章子怡合影

作者：Chang Yu Cindy Ga Kei，来自委内瑞拉，就读于对外经济贸易大学国际经济贸易专业

推荐：修美丽老师

我认同《我的少女时代》

［泰国］韩玉洁

中国电影真正在泰国红火的实际上很少，因为泰国人觉得中国影片比不上好莱坞，也比不上韩国，可能是缺乏好剧本。但也有些中国影片国内口碑很好，然后影响到海外市场。总体上看，中国电影在泰国有一定受众群，但不及韩国电影和日本电影的影响力，泰国人更喜欢看中国电视剧，而不是中国电影。具体来看，受欢迎的只是成龙、李连杰、甄子丹主演的功夫片，以及西游系列。其中成龙在泰国的知名度很高，大部分泰国人都看过他演的电影。泰国人还喜欢看中国古装宫廷戏，上映时相当火爆。

我第一次看的中国电影是什么片名，现在已经忘了，是在上小学时看的，是成龙拍的武打片中的一部。因为我妈妈是华语电影的影迷，所以小时候妈妈经常让我陪她一起看。

我读高中时，有一天上汉语课，我的中国老师为了提高大家的听力水平，安排我们看《我的少女时代》。起初我不想看，因为我不太喜欢爱情题材，不过看下去就产生兴趣了。看完全片，虽然片中有太多陈旧的笑梗、哭梗，但确确实实让我禁不住大笑大哭，我为女主角林真心做的那些糗事笑到不行，也会为她和徐太宇懵懵懂懂的爱恋及最后真相哭得稀里哗啦。我们会随着时光慢慢长大，或许像林真心说的那样："你有一份不怎么样的工作，谈一场不怎么样的恋爱，将就着过一种不怎么样的生活。"所以，我们无论如何要坚持做自己。影片中，少女时代的林真心和徐太宇在对方帮助下做回了自己，但在我看来，他俩是从对方的鼓励中产生勇气，是自己做回了自己。

我们正处于鲜花般的少女时代，我们也会像林真心那样，为自己的偶像和暗恋的对象而尖叫，也会像她那样做很多傻事，但并非每个人都能幸运地碰到徐太宇，获得他的帮助和鼓励。这时我们该拾起自己内心那份勇气，做自己真正想做的事，无论在学习、生活还是感情方面，我们都应该有自信心，不然很可能在未来某一天，我们会后悔，当初为何不遵循自己内心的决定呢？

　　电影难免夸张，是高于生活又紧贴生活的。记得影片中林真心说："因为他，我才是现在的我。其实，我们因为我们自己，我才是现在的我。"我对这番话高度认同。

　　作者：韩玉洁，来自泰国，就读于西安外国语大学汉语国际教育专业
　　推荐：陈晓婷老师

《怦然星动》打动我

[俄罗斯]伊兰

我很喜欢到电影院看电影，也很喜欢中国影片。虽然世界上有很多类型的电影，但我最喜欢看爱情片，因为没有枪击、爆炸等暴力场面，而且充满戏剧性。爱情片结局大多数是快乐的，但过程免不了悲伤，影响人的情绪，我也会哭。在爱情片中，既有积极的角色，也有消极的角色，这是由人物性格和生活境况造成的。爱情电影里充满善良和真诚，让我感受到一种温暖，还包括抒情的音乐旋律。

我印象很深的一部中国爱情片是《怦然星动》，于2015年上映。故事中的男孩星宇梦想成为音乐家，女孩田心梦想成为超级明星的经纪人。两人一开始相遇了，在彼此相爱过程中，田心却害怕了，担心自己影响星宇不能达到他梦想的顶端，贸然决定和他分手。几年过后，两人再次相聚，这时星宇已成为超级歌星，而田心仍是普通经纪人。当星宇和原经纪人发生矛盾冲突后，便选择田心担任自己的经纪人，认为她很听话。有一次田心喝醉了，写信给星宇，说自己还爱着他。不料，他俩相处时遭狗仔队偷拍，田心不得不再次离开了他。星宇的新专辑《想念你》发行后，被提名获奖。星宇当众演讲，特意提起田心，说不知道她在哪里？也不知道她为什么再次离开？他呼唤田心回来！演讲结束时，星宇留下了一个地名，说自己会等她。影片结尾，星宇和田心在那儿见面，两人深情地拥吻。

这部影片表现真正的爱情，以及爱情的错觉。爱上一个人就不应该灰心绝望，即使遭受挫折，仍要坚持下去，克服阻碍，最终命运肯定会回报你，奖励你。我之所以喜欢《怦然星动》，不仅因为这部片子浪漫，

也因为它真诚，富有启发性，男女主人公为了真正的爱情，一直坚持到最后。

也许，《怦然星动》并不是中国最有名的爱情电影，但我被深深打动了：真挚的爱情——过去存在，现在存在，将来也永远存在。

作者：Ирина，来自俄罗斯，就读于烟台大学国际教育交流学院汉语言专业

推荐：沈笑颖老师

震撼心灵的《战狼2》

［巴基斯坦］兰文轩

我在中国留学已经第五个年头，我也看了不少中国电影，其中最喜爱的一部是《战狼2》和主演吴京先生。

有句话说得好，"一千个读者的心中，有一千个哈姆雷特"。相信每个观众对这部电影都有自己的理解，有人看出和平的可贵，有人看出正义的光辉，有人看出人性的多面，也有人看到祖国的强大。而我看到的，是一个关于勇气、信念和使命的故事，是中国军人以凛然正气抗击邪恶势力的故事。

剧中主人公冷锋一出场就遭遇人生滑铁卢，脱下军装的他并未就此沉沦，在度过两年铁窗生涯后，他用另一种方式继续履行军人神圣的天职。在此期间，冷锋曾远离爱人、远离战友，身在异乡的他极度孤独，但他甘洒一腔热血，以铮铮铁骨在五洲四海行侠仗义，并默默寻找心中的挚爱。"是金子总要发光，是英雄总要辉煌。"一次偶然事件，让冷锋卷入非洲某国一场叛乱，原本能够全身而退，他却义无反顾。在中国侨民和非洲民众命悬一线之际，冷锋临危受命，孤身一人重返战场，投入救援行动。凭借过人的胆识和强烈的使命感，冷锋和战友屡次冲破危局，最终胜利完成任务并手刃仇敌。

看完《战狼2》，我感慨颇多。整部影片情节紧凑，场面宏大，尤其吴京演的冷锋可圈可点。我更加看重影片宣扬的人性亮点，冷锋面对孤独和黑暗势力的非凡勇气，以及他与战友们一起保护侨民的大无畏精神。

《战狼2》是一部制作精良的动作大片，更是一部震撼心灵的情感大片。通过这部电影，我看到了中国军人的军魂和中华民族爱国主义信念，

启示我们无论遇到任何艰难险阻，都要勇敢面对，坚持不懈，就一定会看到黎明的曙光。

今年是巴基斯坦和中国建交 71 周年，这部电影让我更加敬佩中国，在此衷心祝愿中巴两国人民友谊长存！

作者：Nadeem Ashraf，来自巴基斯坦，就读于湖北文理学院医学院临床医学专业

推荐：杨铮教授（湖北文理学院国际教育学院）

《我不是药神》让我难忘

[韩国]赵显哲

从《英雄本色》到《长津湖》，我已经看过几十部中国电影了，其中最让我难忘的一部是《我不是药神》。这部影片是我居家隔离时在视频网站上看的，虽然不是在电影院里欣赏，但给我留下非常深刻的印象。因为在我的记忆里，一提起中国电影，大部分韩国人马上想到的是功夫片或动作片，而像《我不是药神》这种反映现实题材的很少见到，所以让我耳目一新，感触也深。

我想说一说这部影片值得赞赏的理由。

第一，本片主打黑色幽默，但剧情相当催泪，讲述神油店老板程勇从一个交不起房租的男性保健品商贩，一跃成为印度仿制药独家代理商的故事。程勇接触白血病患者群体之后，他的善心被激发，甘愿为救助病人冒坐牢的风险。我原本以为，揭示社会现实的故事难免沉重严酷，但本片的成功之处在于，观众在观影过程中，时而哈哈大笑，时而噙满泪花。尤其让我感动的场面出现在结尾：程勇因"非法卖药"被押送入狱，此时街道两旁站满接受过他救助的白血病患者，他们自发地来为程勇送行，一个个摘下口罩，所有眼神里全是感恩与不舍，看到这里，我不禁热泪盈眶！

第二，这部影片触及社会时弊。全世界没有完美的国家和社会，就像没有完美的人一样。我认为，关键不在于某个社会问题本身，而在于人们如何面对并解决矛盾。在庞大的利益共同体面前，很多人会袖手旁观，程勇却以自我牺牲的勇气直面现实，结果被判处徒刑，但他以这样的方式换取全社会对白血病患者群体的关注，最终使问题得到解决。我

至今记得程勇在法庭上陈词："我犯了法，该怎么判，我都没话讲，但我发现那些病人因为吃不起进口天价药，他们只能等死，甚至自杀……"如果程勇的内心没有对病人强烈的同情，他可能就不会不顾自己安危，去拯救那么多的病友。因为对白血病患者来说，一瓶4万元价格的特效药肯定吃不起，但如果可以买到一瓶2000元的印度仿制药，并且药效相似，哪个病友不愿意购服呢？然而根据相关法律，买卖这种药属于违法，让人左右为难！《我不是药神》展现触犯法律和救赎生命之间的一场冲突，身处这一矛盾旋涡，程勇义无反顾，做出了基于良心的选择。我扪心自问：假如我是程勇，我也会自我牺牲吗？在中国，"雷锋精神"至今影响力巨大，两者本质核心是一样的，雷锋和程勇都是我学习的榜样。

第三，本片表现了普通人平凡的人生，不管是主人公程勇，还是其他角色，如吕受益、黄毛、刘牧师等，都是善良的平民。在我看来，《我不是药神》并非倡导英雄主义，而是提醒我们，小人物也能成就伟大。比如，程勇面临入狱时说"我不想坐牢"，这是每个正常人都会有的反应，符合人性，也很真实，但当程勇看到病友们为逝者吕受益送行时，他决定以非营利方式继续卖药。再如，黄毛为保护程勇，驾车途中故意引开警察，

不幸遭遇车祸丧生，这也是一种"忘我"。

《我不是药神》留给我的，正是对社会现实和身边平凡人的深刻感触。

作者：赵显哲，来自韩国，就读于西安外国语大学汉语国际教育专业

推荐：于水老师

《我不是药神》：善良又平凡的人

［智利］罗丽娜

　　最近在老师推荐下，我看了好多部中国电影，其中《我不是药神》给我留下很深的印象，让我感动了很久。我特意上网了解影片背景，原来是根据真实故事改编的。故事主角是一个中国商人，他从印度将特效药品带回中国售卖，这是不合法的。随着情节展开，慢慢明白了他的用意，原来白血病患者治疗用药产生巨额费用，个人和家庭实在难以负担。后来由于这一事件的影响，政府有关部门着手修改白血病患者用药的政策。

　　《我不是药神》带我走进中国普通人的生活，影片内容触及社会敏感问题。除了主人公之外，其他角色的故事也很有意思。我最喜欢的配角是"黄毛"，在我眼里，他是一个可怜的男孩，他不幸去世时，我心里真不是滋味。"黄毛"还让我见识了一个中国家庭，他离开了亲人，但仍然思念她，想再次和她见面。我假设自己处在他的位置上，换了我，我会做同样的事情吗？"黄毛"是一个平凡的人，为了帮助朋友牺牲自己的生命，这又让我觉得他是那么的不平凡。

　　整部影片有一个片段给我特别深的印象，警察四处寻找那个商人，他们向病人询问，不料每个病人都支持他。一位老阿姨告诉警察："要是你们把他抓走了，我们都得等死。我不想死，我想活着！"听到这里，我内心真的抽动了一下。那个商人究竟是好人还是坏人？在病人眼里，他是生命的希望，大家需要他提供特效药；而在警察眼里，此人有犯罪嫌疑，必须尽快抓捕他。但如果抓走了他，病人们只有一个结果——那就是"死亡"。这样看来，警察不像是"为民除害"，反而扼杀了白血病患者生存的希望。为此，我思考了很久很久……《我不是药神》太值

得看了，我们要珍惜自己的生命，更要珍惜他人的生命！

最后，我想谈谈影片的结尾。主人公被判刑后，他希望警察转告自己的儿子"你爸爸不是坏人"。当他被押上警车出发时，守候在马路两边的病人们戴着口罩，默默地看着他离开。突然间，大家一起摘下口罩，虽然没说一句话，但我好像听到了很多声音，感受到一种又苦涩又温馨的滋味。电影就这样结束了，让我确信在这个世界上，一直存在着善良，并且永远存在着！一个平凡的人可以为了更多平凡的人，去做很不平凡的事，就因为他心地善良。我坚信，当每个人都意识到这一点之后，我们这个世界就会变得更好了。

作者：Herrera Barrera Carolina Isabella，来自智利，就读于对外经济贸易大学预科

推荐：修美丽老师

愿贫穷不再是原罪

[越南]阮氏莺

　　受朋友推荐,我看了《我不是药神》,看后深受感动,并引发了思考。

　　这部电影讲述一个经营印度神油的店主程勇,在机缘巧合下接触一群白血病患者,由此改为贩卖印度的"仿制药"。在当时,白血病患者必须服用特效药维持生命,但价格昂贵,一瓶药高达四万元人民币,让患者望而却步,有些家庭为了买药甚至变卖家产。不过在印度,一瓶仿制药仅需五百元,价格远远低于中国国内市场。有一个年轻患者吕受益找到程勇,央求他前往印度购回此药,让国内白血病患者能用得起这种救命药。程勇起初犹豫不决,最终同意前往印度,采购一批仿制药运回国内,被白血病患者抢购一空。结果,程勇的行为引起瑞士药企的不满,厂商代表连连施压,结局是程勇被捕入狱。

　　这部影片让我深受震撼和感动,引发我对于人性的思考,即在金钱面前,人性能够经受住多大的考验?程勇出场时是个唯利是图的商人,后来他赴印度采购"仿制药"的初衷也是为了赚钱。当他获得一定利益之后,目睹另一个药贩在重重压力下选择了放弃,置成百上千急需特效药救命的白血病患者于不顾,可以说是一个自私懦弱的人。但随着剧情进展,程勇看到越来越多的白血病患者因吃不起高价药相继离世,终于将个人安危抛之脑后,作出尽一己之力拯救白血病患者的抉择。于是他再度前往印度,此时仿制药的价格已从原先五百元涨到了两千元,他却依旧按之前的低价出售给国内患者。此时此刻,程勇的形象得到了升华,他从一个只想着挣钱的药贩,变成患者心目中一个真正的"药神"。

　　本片另一个值得思考的问题是法律和人性的关系。曹警官严格执行

命令，抓捕程勇时，有一位老奶奶向警官求情："我生病吃药那些年，房子吃没了，家人也吃垮了，警察同志，谁家里没个病人？你能担保你一辈子不生病吗？"警察秉公执法原本没有错，但执法的后果使得更多病人陷入死亡的绝境，那又该如何评说呢？作为犯法者的程勇，明明拯救了无数患者的性命，而作为正义化身的警察却人为地阻挡这种拯救，这不禁让人反思，法律在人性面前是否需要作出变通呢？

让观众欣慰的是，影片结尾，程勇事件得到中国网友和媒体关注，最终天价药困局得到了改善，普通患者也能吃得起挽救生命的特效药了。影片主人公程勇终究成了英雄，他所迈出的艰难的一小步，正是承载未来无数生命的一束微光。

作者：Nguyen Thi Oanh，来自越南，北京电影学院"汉语桥"冬令营学员

推荐：刘北北老师

《人间·喜剧》：我和中国电影第二次接触

[智利] 奥飞

我第一次在北京观看中国电影时，我的汉语水平不高，几乎一点儿也没看懂，这就是我现在写这篇《我和中国电影第二次接触》的起因。

我第二次看的中国电影是《人间·喜剧》（2019），这次看懂了，觉得特别有意思。影片主角是一对普通夫妇，丈夫叫噗通，妻子叫米粒。噗通所在的公司已经三个月拖欠工资了，连累他交不起房租，日常生活大受影响，他打算找老板交涉，讨回自己的薪水。没想到，噗通巧遇富二代杨小伟，居然邀他一起"绑架"自己富有的父亲，以骗取父亲的钱财。不过，结局远非他们设想的那样顺当，一场荒诞剧就此上演了。

本片剧情非常有趣，我时不时笑得肚子都疼了。我很佩服导演，用那么简单的结构，给我们讲述那么复杂的充满戏剧性的故事。男主角噗通是个特别普通的人，自己姓名念起来就是"普通"两个字的发音。由于本片是现实题材，所以我们在银幕上不仅看到当代中国社会的方方面面，也能看到中国电影本身有了很大变化。有时候我感觉自己就像在欣赏漫画一样，镜头里尽管是真人演出，但夸张效果犹如漫画作品，十分生动，富有创意。此外，我还想聊聊噗通如何讲这个故事，他并非按时间顺序进行，而是把时间搞乱，断断续续讲给观众听。于是我一直想了解"为什么？""究竟发生了什么？"……悬念始终吸引着我。

《人间·喜剧》传达的人生哲理是："每一代人都有自己的困难和伤痛，都是想生活得更好。假如生活给予你的，不是你想要的，或者超乎你想象的，那么别太在意，要坚定自己的信念，不要放弃。"看完这部电影，我有点儿感动，不禁回忆起自己在中国度过的时光，让我跟中国

文化"又一次见面",感受到中国人的热情。《人间·喜剧》每个人物尽管性格不同,但人与人之间相互关心,相互帮助,这也是我从中国影片中所感受的中国文化,以及中国人对生活的态度。

我第二次观看中国电影之后,发现一个跟我们在南美洲看电影的不同之处。我们在国内接触更多的是美国电影,而美国电影没有中国电影讲的那么多道理,这正是中国电影一大特点。等你看完中国电影,你常常联想起身边的某个人或某件事,你会思考为什么发生这类事,仿佛电影中讲述的道理就在你身边,或许有一天还会启发你解决某些问题,我想这就是看中国电影能够得到的好处吧。

我推荐大家看这部《人间·喜剧》,相信电影中那些简单而又深刻的道理也会让你有所收获。中国有句名言,"学而不思则罔,思而不学则殆"。中国电影通过简单的故事告诉观众不少人生哲理,比如,噗通真的很"普通"吗?这就要看你自己的理解了。

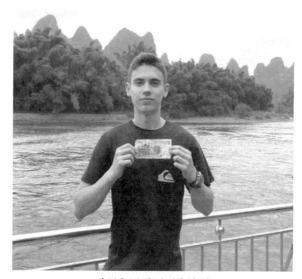

对照人民币票面去旅游

作者:Otey Kogan Felipe Arturo,来自智利,就读于对外经济贸易大学预科

推荐:修美丽老师

《神探蒲松龄》解析

[印度尼西亚]白帝亮

中国电影有巨大的潜力，发展也非常有活力，从引领全球功夫片，到现代主义和幻想世界。我最喜欢的中国艺术家是成龙，他是当之无愧的动作明星。不仅如此，中国电影已经成为当代国际电影研究的新热点。

中国电影在海外越来越为人知晓，其中就有我的祖国印度尼西亚，中国影片在印度尼西亚的影响力可以说非常大。第一，印度尼西亚作为一个坚持多元文化理念的国家，国民中有许多非本土后裔，包括阿拉伯族裔、印度族裔和华裔。在印度尼西亚，不少华裔从事贸易、商业和学术领域的工作，事实上，他们还创办了印尼几家大公司。因而，华人的数量直接影响进入印尼的中国电影份额，如果印尼华人少，中国电影就难以进入印尼了。第二，中国电影在印尼属于"强势电影"，因为印尼好几家电影公司老板都是华人，中国电影在印尼电影院上映是很自然的，这使得中国影片在印度尼西亚受到欢迎。第三，中国电影具有好莱坞电影缺乏的优势，例如以中国功夫、古代宫廷或东方哲学为主题的影片，这都是相当独特的，也就拥有了粉丝。

我看的第一部中国电影是《神探蒲松龄》（2019），主角蒲松龄由成龙饰演。影片讲述蒲松龄掌握"隐身术"，他能探察隐秘世界中的人物，但没有向外界展示这种能力。在当地人眼里，蒲松龄是一个神秘可怕的人，因为他性格古怪，行为诡秘。从荣格心理学角度来看，人类确实与神秘世界有着密切关系。荣格的研究表明，人类的原始特征不会与具有相似性的古代谱系分离，今天的人类乃是过去古老的原型，与远古时代不会有太大的不同。同样的，远古人类也会以相似的语境不同程度地在今天

现身。由此可见，解析中国电影内涵，与哲学、心理学、社会学、文化学等背景相关。

基于上述理解，我认为《神探蒲松龄》从心理学和哲学角度分析，全片表现为：①人与恶魔之间的交流；②地球生物（人类）和超自然生物（隐形）之间的情感纽带；③人类和恶魔处于一个永恒之地。这表明在人类社会，过去和现在都是原型，在不同地区以不同的形式及程度不断重复。影片故事中矛盾冲突体现为阴阳对立，经过激烈冲突后，一种新的平衡得以建立。

我希望中国电影今后更加全球化，在海外拥有更多的中国影迷。

对于我最喜欢的艺术家成龙，我希望他在电影世界继续发挥自己的最佳水平，在表演方面始终保持一种整体性。

作者：Madinatul Munawaroh，来自印度尼西亚，就读于云南大学新闻与传播学院

推荐：林进桃副教授

《我和我的祖国》赞

[印度尼西亚]李勤兰

　　2019年10月1日是中国国庆节，我应中国朋友春梅的邀请去看了《我和我的祖国》。这部电影是为庆祝中华人民共和国成立70周年拍摄的，由七位导演共同执导，"七部曲"讲述新中国成立70年间普通百姓与祖国命运息息相关的故事，表现小人物和国家休戚与共，亲历见证伟大的时代。

　　片中令我印象最深刻的有三个故事。第一个故事是"相遇"：发生在60年代，当时中国科学家为研制中国第一颗原子弹，在国家大爱和情侣小爱之间毅然做出选择，从此人生只有相遇，没有相聚。第二个故事是"夺冠"：1984年中国女排在洛杉矶奥运会夺冠，一个名叫冬冬的上海小男孩，为了让邻居们顺利收看电视直播中国女排决赛，舍弃了为自己喜欢的小女生送行。第三个故事是"护航"：1997年香港回归祖国前夜，为确保五星红旗分秒不差升起在香港上空，中国外交官、解放军仪仗队、香港钟表店师傅等，每个人都在各自岗位上恪尽职守，圆满实现7月1日0时0分中国国旗准时升起。

　　我从中国朋友那里得知，这些故事都是依据真实事件搬上银幕的，因而深深触动中国观众心弦。七个故事各有亮点，也有一个共同点，即每个故事关注的都是普通人，呈现他们在特定时间节点与国家大事件的交互共振。

　　整个观影过程，让我乐在其中，影片内容感人，制作精良，十分注重细节描写。这部影片还原了每一个历史时期的时代氛围和生活质感，不仅引发中国观众怀旧情感，激发大家的爱国情怀，同时也让我对新中

《我和我的祖国》赞

国发展历程增加了感性认识。影片放映结束时，我看到周围许多中国观众，包括我朋友春梅，都激动地眼含泪花，使我深深感受到中国人浓厚的爱国情感。中国朋友说，因为今天的幸福来之不易，更需要保持发扬这种甘于奉献的爱国主义精神。

因疫情阻隔，我目前仍滞留在印度尼西亚。我迫不及待希望 Covid-19 疫情尽快结束，我可以回到朝思夜想的中国。我非常怀念和中国老师、中国同学们度过的美好时光，每每回顾不禁热泪盈眶。中国是我的第二祖国，我衷心地爱它并祝福它——这个万物有灵，充满了爱的国家。

作者：Ratu Sinta Chofifah Patya，来自印度尼西亚，就读于湖北文理学院医学院临床医学专业

推荐：杨铮教授（湖北文理学院国际教育学院）

《我和我的父辈》值得反复观看

[塔吉克斯坦]王帅

对我来说，最愉快的消遣就是看电影。如果是好影片，那么花上两小时的时间绝不可惜。有一天我想看电影，也为了练习中文，就遇上了《我和我的父辈》。

这部影片侧重表达个人生活经历，"父辈"是指改革开放的一代。全片由《乘风》《诗》《鸭先知》《少年行》四个小故事组成，以新中国建立及发展的四个时期为坐标，通过普通人的生活，再现江河壮丽，父爱如山。

《乘风》由吴京自导自演，讲述某骑兵团在抗战时期的英雄故事。

《诗》以神州火箭建造过程为背景，耗尽了一位航天工程师的青春和生命，小家庭付出的牺牲令人心碎。

《鸭先知》由徐峥自导自演，讲述改革开放初期，上海推出的第一条电视广告。徐峥一向以诙谐幽默风格见长，让我们在笑声中感受敢为人先的开拓精神。

《少年行》由开心麻花团队打造，情节有趣，让观众忍俊不禁。沈腾饰演的是"机器人"，从2050年穿越回到2021年。剧中有个热爱科技的小男孩，父亲不幸去世，他偶遇"机器人"后，沈腾临时扮演爸爸的角色，父子一同去学校参加亲子运动会，大大满足了这个单亲家庭孩子的愿望。当男孩制作的模型飞机试飞失利后，"机器人"爸爸鼓励他不要退却，永远不要放弃自己的理想。

从《我和我的父辈》中，我看到了中华儿女传承的民族精神，这是中华民族在漫长的历史发展进程中孕育的。民族精神是民族生命的灵魂，

是民族个性的体现，也是民族智慧的根源。一个民族如果没有崇高的精神品格，就不可能屹立于世界民族之林。这部电影非常有趣，所有演员的表演都很精彩，主题鼓舞人心，触动了我的灵魂。

我的结论是：《我和我的父辈》揭示了人类最美好的品质，让我们生动地想象充满世界的幸福，这是一部值得反复观看的佳作。

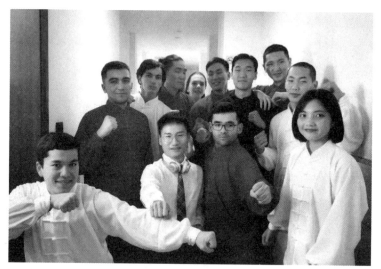

作者（二排左一）

作者：王帅，来自塔吉克斯坦，就读于上海政法学院政府管理学院国际政治专业

推荐：邢虹文教授

《流浪地球》观后

[澳大利亚]王偲骁

我接触中国电影的时间不长，记得第一次看中国影片是被电影特效吸引的。最近因汉语课程教学需要观摩中国电影，不知不觉地产生了兴趣。

《流浪地球》是我在澳洲电影院里看的，由一位澳洲朋友推荐。影片题材涉及"地球毁灭"，人类寻找新的家园，影片内容深深地吸引了我。该片于2019年2月5日在中国内地首映，讲述2075年太阳急速膨胀，太阳系不再适合人类居住，于是人类开启"流浪地球"计划。全片围绕救赎主题展开叙事，充满爱心与拯救、忠诚与勇气、牺牲与希望，可看性很强。看完这部影片，我深深体会到，地球已经遭到人为的损害，导致二氧化碳排放量急遽上升，全球变暖，大气层被破坏，终将带来地球毁灭的恶果，届时在太空"流浪"的不光是地球，而且是全人类。这部影片还让我看到了人性多样化以及世界的复杂，有人疯狂，有人丧失理智，更有人善良坚强，敢于担当。人类虽然面临重重挑战，但依然充满希望。

影片主角刘培强由吴京饰演，他在最后关头没有放弃希望，驾驶携带30万吨燃料的空间站前往木星氢气层；在他人纷纷撤退逃生时，正在动力中心重启动力的刘启以及救援团队也没有放弃希望。正是在这样的努力下，刘培强和刘启团队拯救了地球和人类，使地球脱离土星的重力，重新回到奔向新家园的轨道。

《流浪地球》是我认识中国电影的起点。影片编导对人性深层次刻画之外，所运用的高科技特效也让我特别震撼。譬如影片中出现北京和上海布满冰凌的地面，以及被冰冻层覆盖的东方明珠塔，这些特效场景颠覆了我以往对中国电影的印象。此前我与中国朋友聊起电影话题时，

经常提及"五毛特效"，我一直认为中国科幻片特效"惨不忍睹"。但这部《流浪地球》使我对中国电影特效水平刮目相看，也让我开始欣赏中国电影而不再吐槽了。

《流浪地球》中有位演员让我过目难忘，他就是吴京。影片结尾，吴京饰演的主人公为了拯救地球，最后英勇殉职。此后，我特意去观看吴京主演的《战狼》系列，为吴京一举一动所表现出的勇敢威武，具有超强能力的银幕形象而喝彩。吴京不是中国武侠片里常见的那种功夫高手，而是满足现代人审美需要的中国英武帅哥。

通过观摩中国电影，我开始懂得如何欣赏中国电影艺术，进一步理解中国文化，也使我在学习汉语的过程中充满了乐趣。

作者：王偲骁，来自澳大利亚，就读于上海交通大学人文学院汉语国际教育中心

推荐：程亚丽教授

《流浪地球》色彩运用

［越南］阮全微

电影里的色彩最能夺人眼球，也是导演最常用来吸引观众注意力的一种艺术手段。色彩在电影艺术中得到广泛应用，不仅用于塑造人物形象，也用来渲染情绪氛围，在表达象征意义方面也起到重要作用。

在我看来，《流浪地球》这部电影中的色彩，含有丰富的审美意义。

本片根据刘慈欣同名小说改编，故事设定为太阳即将毁灭，人类为了找到新的家园，实施"流浪地球"计划，即在地球外表建造数万座巨大的发动机，奔向另一个适合人类生存的恒星系。人类寻找新家园的路途异常艰险，剧中人奋力克服各种障碍，终于保住了险遭木星撞击的地球。按此情节，我们不难猜测影片里会呈现什么样的情景——"世界末日"降临，在一个非常压抑的环境里展开叙事。然而，《流浪地球》的色彩运用出人意料，全片拥有统一的色彩基调，贯穿始终的是三种主导颜色：白色、蓝色、红色。

首先，白色在这部影片中运用最广泛，象征极度寒冷的宇宙空间。刘启兄妹一出场，周围全是雪白的高层建筑。刘启的父亲刘培强和俄罗斯战友在空间站出舱时，身上穿着银白色防护服。在不同语境的画面中，白色表达各种象征，诸如大自然的广袤，航天员的崇高，以及灾难降临的空虚感。

其次，蓝色在影片中主要用于渲染，包括国际空间站湛蓝的灯光、装载车厢亮蓝的装饰、废弃城市一大片浅蓝、宇宙风暴来袭时暗蓝色外空等等。蓝色在影片里渲染高科技设施、极度寒冷以及地球上人们的悲凉感。

至于红色，是全片最重要的色彩，也是表达东方文化最明显的元素。表面看来，喜庆的红色似乎与展现人类末日困境不相符合，但出人意料的是，红色在本片从头至尾频频出现。例如，兄妹两人穿着红色衣服，地下城里挂满大红灯笼，充满春节氛围。而当情节出现转折时，红色元素必定出现，比如刘启与外公关在监狱里、乘客受困于电梯中、救援队出动抢险、韩朵朵向人们求助等场景，相关的画面中几乎都出现了红色——那是人们对生存的渴望，是紧张，是恐怖，是牺牲，也是否极泰来的象征。

总之，《流浪地球》是一部制作精良的科幻电影，无论布景、CGI三维特效，还是服装、道具等，无不经过精心设计。尤其色彩运用堪称大手笔，将三种主色调巧妙地贯穿在剧情中，这是我非常欣赏的。

作者：Nguyen Kim Vy，来自越南，北京电影学院"汉语桥"冬令营学员

推荐：刘北北老师

《最好的我们》看了五遍

[越南]黄海燕

我叫黄海燕，出生于 2003 年，快 19 岁了，我喜欢看中国电影。

《最好的我们》给我的印象最深，影片里有句话："每个人都觉得青春不会永远，但那是我们一生中最美好的时光。这一刻，我和整个青春都说再见了。"本片根据八月长安的同名小说改编，让我回忆起高中时期的生活，那时有紧张的考试，有一次次家长会，充满了欢乐和小小的烦恼，以及师生相处的情谊。影片塑造的人物非常纯洁，天真烂漫，成为他们长大后最美好的回忆。观众在看片过程中，也会怀念自己的青春岁月，铭记那些美好的时刻。我还记住了另一句台词："当时的他是最好的他，很多年以后的我才是最好的我，最好的我们之间隔了整个青春，怎么也跨不过的青春。"

《最好的我们》从各方面表现青春的美好：同学间真挚的友谊，无伤大雅的恶作剧，充满爱心的班集体，奋发向上的学习氛围，怀抱理想的热血冲动，以及令人难忘的初恋。有句名言"青春如雨"，即使你因为一场大雨而感冒，你仍想沉浸在那场大雨中。每一个经历过校园生活的人，都会在这部影片中看到自己的身影。高中阶段是人生重要的、决定性的时刻，也是成人之前无忧无虑的最后时光。冲动和调皮是青春，紧张的考试和焦虑的家长会是青春，男女同学友情乃至懵懂的初恋是青春——这就是我们人生最好的时光。

每个人的青春经历都有故事，亲密的朋友永远和学生时代的记忆联系在一起。我们困惑于如何应对生活中突发的事情，困惑于一时找不到实现梦想的道路，困惑于为满足家人的期待而读书。但我们始终感谢身

边的朋友，鼓励自己勇敢地追求梦想。《最好的我们》引发我们回顾青春岁月，每个观众心中充满美好的回忆。

这部电影我看了不下五遍，真的是一部让我感慨万千的、美好的青春片。

作者：黄海燕，来自越南，北京电影学院"汉语桥"冬令营学员

推荐：刘北北老师

中国式青春片《狗 13》

[乌克兰] 丽达

 曹保平导演的《狗 13》（Einstein and Einstein）是一部中国式青春片，展现了一个普通少女残酷的成长经历。这部电影于 2013 年制作完成，直到 2018 年正式上映，间隔时间长达五年。尽管本片有一些不足，但足以让其他很烂的青春片汗颜。我有幸在这部电影首映时去影院观看，虽然有些情节我还不能够完全感同身受，可我发现本片有非常多的亮点，值得细细分析。

 首先从影片的名字说起。片名叫《狗 13》，"狗"是重要角色，"13"指代主角李玩当时的年龄。我同学认为，数字 13 看起来就像英文"B"，而"狗B"在汉语中具有侮辱性。这样看来，片名带有强烈的情绪表达，曹保平正是通过这种方式，将创作者的情绪渗透在银幕上。因而，《狗13》不只是一部青春片，我觉得更像是一部社会现实片。近年上映的中国青春片，大都携带幼稚的价值观和扭曲的爱情观，很少触及真实的社会状况，缺乏深刻的含义，常以媚俗来赢得票房。《狗13》树起中国青春片新标杆，与"青春肥皂剧"拉开了距离，上映后获得观众一致好评，扭转了人们对青春片的不良印象。

 从艺术角度分析，本片镜头语言丰富，剧情充满张力，不少场景具有很强的视听冲击力，让观众沉浸其中。那些看似普通的场合，比如家人们一起吃饭、女孩与狗狗相处、弟弟的生日宴等等，导演细腻地展现人物微妙的情感。再如父亲强迫女儿选择兴趣班、父亲从女儿手中夺酒瓶等，并不让人觉得别扭，这些举止符合传统中国家庭里强大的父权。我曾担心这部影片戏剧冲突过多，因为曹保平接受媒体采访时表示，他

修改剧本增加了很多冲突场景。然而，这些矛盾冲突毫无违和感，恰如其分地引导了观众的情绪。这里值得一提的是摄影师的功劳，大量手持跟拍的动感画面，让观众置身规定情境中，增添了真实感。本片在音乐方面具有非凡的美感，旋律契合剧情发展，假如缺失这些配乐，影片感染效果将大打折扣。我感觉有一种难以言说的情绪糅合在背景音乐中，或热情，或迷乱，表达了人物内心的迷茫，也将李玩被压抑的情感以及成长过程中的伤痛表达得淋漓尽致。尽管电子噪声音效不友好，却宣泄了人物紊乱剧烈的情绪，这相当迷人。

《狗13》采用了看似简单的线性叙事，狗狗"爱因斯坦"出现、丢失、再出现、再丢失是直接线索，而李玩对待狗狗和家人的态度则是暗线，全片紧凑的节奏化解了线性叙事带来的平淡与赘余。美中不足表现在点明主题的关键语句不够恰当，某些意象画面出于导演刻意安排，显得比较生硬，这些具有额外"深度"的镜头过于复杂，反而游离了剧情。此外，整部电影的风格偏向压抑，虽然与本片所表达的青春成长经历相关，但过于压抑的氛围，或许让观众难以承受情感的重压，不能带来愉悦的观影体验。

编导对人物形象倾注足够多的心血，不仅塑造李玩和父亲这一对核心人物，也包括堂姐、爷爷、奶奶等配角。李玩的成长伴随着痛苦，小到她在抗争过程中表情与眼神的逆反，大到她逐渐妥协接受成人世界规则的违心转变，让我被这个看似弱小的少女深深打动了。李玩有着温柔女孩的全部善良，她怜悯那只被无情打死的蝙蝠，她陪伴那只新的"爱因斯坦"，并竭尽全力想找回那只消失的狗狗。李玩从叛逆到顺从，她的成长经历承载导演揭示的社会问题，这个形象也源于演员张雪迎的出色演技，她仿佛就是我们身边一个普通的女孩。李玩的父亲深受祖辈"重男轻女"的影响，他爱女儿，又在不经意间屡屡伤害女儿。导演对父亲形象的刻画不动声色，让观众自发地洞察父亲形象的复杂性，而非简单化地将他描绘成负面角色，父亲身上兼具善与恶，他最终失声痛哭，这种父爱是带着缺陷的爱。另外，姐姐李堂是个边缘人物，懂事的她在家庭之外十分叛逆，早恋、酗酒是她的特征。她在很多时候成为妹妹的陪

伴者,同时也是受害者和施暴者。李堂是一个受到伤害后变得洒脱的女孩,她没有李玩那样的心思,因而不会持续地陷于痛苦中,表面上的洒脱实际上掩盖了她内心深处的伤痕。爷爷和奶奶的形象同样出色,导演通过少量对话和动作,刻画这两位既爱孙女又具有控制欲的长辈,引发观众的共鸣。

最后,我想探究曹保平导演的风格。作为一个擅长拍摄犯罪片的导演,这部青春片从某种意义上说,并没有脱离他一贯的风格,表现青春期的痛苦及成人世界的残酷是本片的主题。青春片需要更加丰富的形式,曹保平导演冷峻的纪实风格成为这部影片的亮点,使《狗13》超越了那些充满奇幻色彩的青春片。曹保平执导的电影与商业化相距颇远,他很用心地将自己渴望表达的内容隐含在镜头下,让有心的观众发现其中的深意。《狗13》拓展了曹保平的艺术风格,这样的突破值得赞许。

作者和导师出席上海电影资料馆学术放映活动

作者:Lidiia Skliarova,来自乌克兰,毕业于上海交通大学媒体学院电影电视系

推荐:李亦中教授

《悲伤逆流成河》引我深思

［越南］韦氏秋

我叫韦氏秋，来自越南，正在广西民族大学留学。我学习中文的原因之一，就是我从小喜欢看中国电影。

中国有很多领域都走在世界前列，包括影视业。中国电影向观众传达的细节，尤其关于中国人日常生活的故事，我觉得挺有意思。2018 年，我看过一部至今记忆犹新的影片《悲伤逆流成河》。

这部电影反映校园暴力问题，时长 100 分钟，我全程看得很投入。影片主人公易遥是个高中生，她的童年很不幸，从小失去父亲，母亲是给异性提供服务的"按摩师"。易遥是校园暴力的受害者，被同学故意倒水浇湿，被诬陷偷钱，被恶语羞辱……好在她还有一个朋友顾森西，帮她出主意反击同学的欺凌。

影片里的人物，各有不同的家庭背景和不同的性格：从小跟易遥一起长大的邻居齐铭，是个被父母过度保护的"优等生"，他胆小怕事，虽然同情易遥，却不敢出面援助；杨小米也是校园暴力受害者，间接导致同学丧生。易遥的妈妈爱女儿，但从不表现出来，当她意识到是自己导致女儿患上妇科病，不顾一切带女儿去医院诊治。故事的结局很不幸：易遥被逼迫用年轻的生命证明自己无辜，她当着全校老师和同学的面跳进了河流！看到这里，我再也无法忍住眼泪，大声地哭出来。这个令人悲伤的结局，太让人痛心了！

我一遍又一遍观看这部影片，一连串问题不断在脑海萦绕：为什么过去和现在都存在校园暴力？难道没有办法遏止吗？什么样的人容易遭受校园暴力？如果遇到校园暴力该怎么应对？齐铭和易遥可以说是青梅

竹马，当易遥遭到欺凌时，为什么站出来保护她的不是齐铭，而是一个刚认识几天的新朋友？……

这部影片也有细腻的一面。易遥的妈妈对女儿不关心，经常责骂，她之所以忍受按摩师这份工作，说到底是为了赚钱供女儿上学，因为她没有别的技能，只能尽力避免女儿接触那些男客人。在我看来，这也是一种本能的母爱。

我还是愿意相信这个世界是美好的。

作者：Vy Thi Thu，来自越南，就读于广西民族大学国际教育学院汉语国际教育专业

推荐：陈孝玲 副研究员

《悲伤逆流成河》引我深思

《少年的你》征服观众

[越南] 阮河芳

　　说起中国电影，它的成功不仅在于内容和形式都非常出色的鸿篇巨制，也在于以短小精悍的小制作吸引观众。除了甜蜜浪漫的题材，还有一些影片讲述悲情故事让观众泪流满面，比如这部《少年的你》。本片根据玖月晞的小说《我们小时候》改编，并非纯情美好的青春电影，而是现实社会的一面镜子——揭示残酷的校园暴力，正是这种真实性征服了观众。

　　影片开场是胡小蝶死亡场景，陈念（周冬雨饰）无法忽视朋友惨死，正因为如此，她意外地成为校园暴力下一个受害者。她的家庭陷于困境，母亲因贩卖劣质产品，负债累累，离家出走到外地谋生，留下女儿一个人，独自面对高考重重的压力。或许是命运安排，陈念遇上另一个苦孩子小北（易烊千玺饰），他父亲年轻时离家出走，母亲和另一个男人过活，他从小饱受家庭暴力，渐渐变成一个旧伤未愈叠新伤的问题少年，习惯了每天的斗殴。直到有一天，他和陈念相识了，两人心心相印，他做出了用余生保护她的决定："你保护世界，我保护你。"然而，这一善举却在不经意间将陈念拖入不法团伙。这次相遇犹如寒夜中一缕曙光，否则两人的人生是两条平行线，有着截然不同的轨迹。观众见证了这两位主角的爱情，在影片高潮戏中，小北编造证据，矢口否认两人关系，以替代陈念"认罪"；而陈念为小北前途着想，出面坦白自己无意中导致他人丧生，是为了让小北走向未来的新生活。

　　校园暴力是不可饶恕的，对同学冷漠也是一种加害。《少年的你》深刻揭露这种情感病态，导演手法极其细腻，将人性自私表现得淋漓尽

致。目睹受害同学丧失生命，大家却袖手旁观，尽管班里每个人都了解残忍的真相，但为了避免给自己带来麻烦，冷漠地选择了"保持安静"。如果说，陈念是幸运的，得到了小北的保护；那么，胡小蝶孤独无助，只能在绝望中被黑暗吞没。影片结局让观众对如此纯真的爱情留下遗憾，希望有一个美好的未来等待这两位主人公。

或许校园暴力就发生在你我身边，唯有全社会行动起来，通过法律的力量，以及每个公民秉持正义，才能够保护少年儿童健康成长。

作者：Nguyen Ha Phuong，来自越南，就读于广西民族大学汉语言文学专业

推荐：唐文成老师（班主任）

《少年的你》对校园霸凌说不!

[越南] 王玉英

　　小时候常常想快点长大,今天我已经 21 岁,却不得不面对长大后遭遇的各种困难和挫折,这时又想让自己重新回到童年。可是,正像《少年的你》女主角陈念说的那样:"高考结束,我们就变成大人了。但是,从来没有一节课教过我们如何变成大人。"这是本片留给我印象最深刻的一句话。

　　《少年的你》片名很像青春爱情片,其实是青少年犯罪题材,围绕校园霸凌现象展开。影片中有个场景,陈念放学回家,遭受一群在校园里横行的恶少围殴,看到她孤立无助的样子,我心里非常难过,恨不能帮一帮瘦弱的她。每个少年究竟从什么时候开始算"大人"呢?是独自承受这个世界的冷酷无情,不向大人求助吗?我想质问那些恶意欺负女生的人:"是谁放任你们随意殴打、辱骂他人?你们怎么可以拿别人的名誉和生命开玩笑?真的有那么好玩吗?"

　　我知道,校园霸凌不是电影编剧虚构,也不是局限在个别校园,而几乎发生在世界上每一所学校。那些遭受欺凌的学生,不敢求助,不敢诉说,只能默默忍受非人的折磨,这种侮辱将留下一辈子难以磨灭的心理阴影。没有遭受校园霸凌的人,可能无法想象受害者的感受,也不知道自己该如何帮助受欺凌的同学。当你看完《少年的你》这部电影,透过演员们生动真实的演绎,你就能找到答案。

　　影片中陈念是一个坚强的女孩,家境贫困,面临高考,又遭受校园暴力,使她承受着巨大的身心压力,每天生活在焦虑与恐惧中,没有人可以站出来保护她。我设想如果换成了我,自己会不会崩溃?然而,陈

念在困境面前没有屈服，没有被压垮，她有坚强的意志，心中怀着目标，勇敢追求自己的梦想。陈念真的让我很钦佩，她将成为我人生道路上一个好榜样。

和平的校园才能让少年们健康成长，在和平的氛围里学习，我们的青春将更加灿烂。我希望校园里不再出现好人被踩在脚底下任意践踏，我希望全世界的学校坚决地对校园霸凌行为说不！

作者：Vang Ngoc Anh，来自越南，就读于广西民族大学国际教育学院汉语国际教育专业

推荐：莫育珍讲师

反思校园霸凌

[马来西亚]王秀雯

《少年的你》是易烊千玺主演的第一部影片,在上映前受到高度评价,引起了我的注意。当时我对这种"好评如潮"的电影抱有质疑,趁着在中国留学,决定到影院探个究竟,看看这部电影到底有多好,好在哪里?

首先来看摄影。在构图和灯光布置方面,可以算一流水平,观众能感受到每个画面参与叙事。以男女主角小北和陈念两人夜间剃头这场戏为分割,影片前半部分整个基调是昏暗的,胡小蝶坠楼时人声鼎沸的教学楼更显得阴沉,每人身穿的白色校服都有阴影。陈念在路上被追逐这一段,光线和声音类似恐怖片,悬疑感十足,仿佛下一秒钟有黑手突然现身。小北的出场伴随短暂闪光,他在家里和陈念相处时,昏黄的灯光投射在他脸上,屋里四处布满阴影。在影片后半部分,不时穿插闪回镜头,陈念推倒魏莱时,路灯照亮楼梯,比之前的夜景明亮不少。又如,小北和陈念在警车里对话时,阳光从两人的脸上一再掠过,跟前面出租屋里的阴影和污渍形成强烈对比。摄影师掌控恰如其分,为全片增色不少。

其次是台词和表演。本片中每个人物的台词饱含深意,比如老警官对新警官的教导以及男女警官的对话,还有魏莱和警官之间的应答,都是很有嚼头的。在表演方面,陈念作为中心人物,周冬雨发挥空间很大,也有层次感。小北的戏份主要体现在眼神里,不少场景中他的眼神传达出复杂的情感,当他被强按在地上时,还死死地盯着陈念,眼神里满是不舍,又有不服输的倔强。两个主人公同处审讯室是重头戏,小北和陈念隔着玻璃窗相见,两人的脸各自倒映在对方脸上,一会儿哭,一会儿笑,隐忍克制的同时真情流露,情绪表达非常到位。

最后分析影片主题。老警官在饭桌上说过一句话，大意是"你小时候要是没有欺负过别人，那就是被人欺负过"。陈念也说过一句话，"人长大后唯一的优点是可以学会忘记。"在现实生活中，每个人可能经历过或旁观过校园霸凌，会不会思考一下：当年欺负别人的人现在怎么样了？被欺负的人又会是什么样？通常我们觉得语言暴力的伤害远没有肢体暴力大，因而容易忽视，殊不知语言暴力如今成为校园霸凌的主要手段。人们也许会遗忘这类事情，或者感觉自己走出了阴影，甚至痛恨当时的自己，内疚于为何没有主动做点什么？有时候同学聚会，大家试图从成年的笑脸中找到当年受的侮辱、咒骂、沉默、哭泣，却发现当事人缺席，或者同学聚会根本办不起来。我自己以前也曾是校园霸凌的旁观者，常常在心里思索这些问题，后来却发现，如果我真的再见到那些同学，包括施暴者和受害者，又能怎么样呢？是去谴责吗？是去安慰吗？当事人对尘封多年的往事又有怎样的反思呢？或者干脆就没有了记忆。既然我以前不敢伸手声援，如今我也没有资格再去推开这扇阴暗的门，倒不如江湖路远，不见为妙。少年缺乏阅历，缺乏同理心，不会以他人的观感影响自己的行为，说不定无心无意之举伤害了他人而不自知。我无法评判，面对霸凌选择忍让是对还是错？只希望法律条规早日完善，代替这双可能随时将人推下楼梯坠亡的手吧。

作者：Siu Wern Heng，来自马来西亚，上海交通大学汉语言文学专业国际硕士生

推荐：丁晓萍副教授

反思校园霸凌

希望更多日本人看到《少年的你》

［日本］北村想空

　　我学习中文三年了，为了学好中文，我看过很多中国电影，其中最感兴趣的一部是《少年的你》。

　　你欺负过别人或者被别人欺负过吗？在生活中我们不是单独一个人，总要和别人打交道，所以欺凌是难免的，不仅发生在学校，也会发生在家庭或职场，这是令人遗憾的，即便采取各种措施，欺凌现象也很难消除。那么，面对欺凌我们该如何应对呢？我认为应该向受到欺凌的人勇敢伸出援助之手，大多数人都会产生共鸣吧？或许有人认为这是理所当然的，但事实上有多少人真能拿出勇气呢？可能会担心自己成为下一个受欺凌的对象。

　　《少年的你》告诉我们，要有勇气站出来声援受害者。影片中，陈念目睹同班同学因受辱而自杀，她鼓起勇气给同学的遗体披上外衣，结果被当作下一个欺凌目标。她在放学时看到刘北山遭人殴打，又鼓起勇气打电话报警。于是，优等生陈念和"小混混"刘北山就此相遇。面对他人的欺凌，陈念始终忍耐，刘北山则狠狠还击。陈念告诉他："我要考全国最好的大学，和你不一样。"这表明两人虽然性格不同，抱负不同，但都是受欺凌的一方。况且，两人从小生长在缺乏父母之爱的家庭，实际上处在相似境地，周围无论是谁都没有帮助过他们，两人相互援助，成了共患难的伙伴。陈念被人恶意剪头发之后，刘北山为她剃了光头，自己也留光头，以此告诉陈念，她不是孤立的。影片结尾和开头实现呼应——陈念当了教师，她用自己受过欺凌的经历，向不相识的学生伸出援助之手。她不再是被保护的一方，而成为守护的一方。

"大人"是本片的关键词，一再出现。在某种意义上，高考是少年和成人的分界线。陈念不慎从楼梯上推搡欺负自己的魏莱，失手致死后，她不敢向警察坦白，而企图销毁证据。这样的行为选择，表现出懵懂的少年心智不成熟。后来，为了"顶替"陈念而去自首的刘北山，以及陈念选择了自己承担过错，表明他们已成长为敢于担当的"大人"了。

　　这部影片将少男少女的希望和失望巧妙地交织在一起，对未来充满憧憬的陈念说："我们一定可以肩并肩，光明正大地走在街上。"虽然刘北山没有那样的期待，但为了陈念的未来，决心一直保护她；虽然陈念在高考中取得好成绩，但毅然去自首，等于放弃了自己的理想。最终，两个人亲密地肩并肩，光明正大走在大街上。

　　《少年的你》获得多个奖项，在日本也推出了剧场版，但实际上并没有怎么开展宣传，了解这部影片的日本人也很少。我觉得，校园欺凌在日本同样是个严重问题，包括升学竞争等颇为残酷的现象，日本与中国也有很多相似之处，所以我特别希望有更多的日本人也能观看这部电影。

　　作者：北村想空，来自日本，就读于上海交通大学人文学院汉语言专业

　　推荐：程亚丽教授

治愈系《送你一朵小红花》

[越南]朱芳莲

最近我看了一部中国影片《送你一朵小红花》，看过之后很感动，引发我难以形容的情绪。影片故事围绕两个家庭的日常生活展开，当家里有人患了癌症，在这种可怕的疾病面前，每个人不得不面对随时可能到来的死亡，他们唯一能做的就是彼此相爱，无论明天发生什么，全家人决不屈服于命运。

韦一航和马小远经受同样的病痛折磨，但两者选择不同的应对方式。易烊千玺饰演的韦一航选择了独自生活，与家人不接触；刘浩存饰演的马小远天资聪颖，性格开朗，她与韦一航的接触，促使他走出自我禁锢状态，敢于面对现实，对自己充满信心，更负责任地和家人一起生活。马小远就像一缕阳光，给韦一航带来了温暖，她领着他去很多地方，见了很多人，感受到世界的美好，改变了他的生活观，成为韦一航实现梦想的有力杠杆。

《送你一朵小红花》不是那种俗套的爱情故事，而是一部关于家庭亲情的治愈系电影，鼓励那些不幸的癌症患者抗击病魔的勇气。整部电影中最令人印象深刻的，是父母亲面对孩子生病无微不至的爱心。韦一航的父母也是我们越南人的典型父母，他们有工作和收入，绝不后悔倾其所有为孩子治病。影片里有这样一个片段：韦一航的父母甘愿为他付出一切，他却说："你们这么不顾一切来救我的命，只会让我觉得我真是个负担，我一点都不感激你们。"也许对父母来说，他们从未设想过会失去孩子。韦一航又问母亲："如果有一天我真的不在了，你跟爸想过会怎么过吗？"母亲起先保持沉默，然后用一种很特别的方式回答了

这个问题，这使我深受感动，我相信也会给你带来止不住的泪水。

涉及癌症这个话题，全片并没有悲伤，没有哭泣，没有悲惨的结局，只有奉献、乐观以及对生活的渴望，确实是一部能撼动所有观众的治愈作品。疾病没有什么可怕，只要拥有强大的、准备与之抗争的意志。这部影片连接着每天在与病魔搏斗的人群，我们所能做的就是树立信心，用爱发光，战胜病痛。这是对 2020 年一个简短的总结，也是对未来一个最大的期望。

作者：Chu Phuong Lien，来自越南，北京电影学院"汉语桥"冬令营学员

推荐：刘北北老师

演技到位剧本土

［马来西亚］郭祖玮

《送你一朵小红花》中易烊千玺饰演的韦一航在电影开场时接受开颅手术，之后便呈现为一个以"丧"为基调的角色。他性格孤僻，交友很少，学习不主动，作息不自觉，连吃饭也不带劲，对任何事情总抱着负面想法。与此同时，刘浩存饰演的马小远和他形成鲜明对比，她从五岁起就患了癌症，却是一个积极向上、开朗乐观、处处替人着想的阳光女孩，生活中似乎没有什么可以挫败她的。

这两个性格反差的少男少女，从相遇时开始，结局就能让观众一眼望到头：先是偶遇，随后成为欢喜冤家，接下去相互陪伴，最后彼此救赎。两人感情发展中规中矩，既有情窦初开的害羞懵懂，也有互表心意的大胆率真，还有生死时刻不离不弃。片中有浪漫，有欢笑，有眼泪，爱情故事最好和最差的一面都看到了。

《送你一朵小红花》还表现了三种癌症患者家庭的状态。首先是韦一航父母那种事无巨细型的家长，这是最典型的一类，普通得不能再普通。父母无微不至的照料，一切事情都以孩子为中心。为了承担昂贵的医疗费，家里从不添置一样新东西，家具坏了自己修补，母亲买菜时为几毛钱讨价还价，为节省五块钱停车费和保安死磨硬缠；父亲为了贴补开销，周末偷偷在外开专车赚一点外快，自己患胃病也不舍得去医院做检查，手机已经旧得不能再旧了。父母难得的快乐也是围着儿子转的，当韦一航与马小远关系进展顺利时，会因此产生小乐趣，赌一下儿子今晚会不会陪女友出门。

其次是马小远父亲那种乐观积极型的家长。老马为人乐观，仿佛是

个老小孩，有时女儿像母亲一样叮嘱他戒烟，但他却背着女儿偷偷地抽。老马为了逗女儿开心，还自学变魔术。为了维持家里生计，他经营一个修车铺，因故又卖掉了。老马得知女儿病情复发后，一下子从老小孩变回老父亲。

再有一种沉默陪伴型的家长，就是影片中只露过三次面的小女孩的爸爸。他为了给孩子治病，自己忍饥挨饿，却骗孩子说在外吃了一顿红烧牛肉饭，让孩子放心。他在剧中没有名字，给观众留下印象的是他给女儿买的一顶假发，以及坐在医院门前嚎啕大哭的身影。

这部戏主要围绕韦一航展开剧情，他最沮丧的时候遇到马小远，从此生命中出现了太阳，变得积极乐观起来，对父母也感到了愧疚。而马小远这个女主角，在我看来只是充当"工具人"，她的自信乐观都是反衬韦一航的颓丧。马小远鼓励韦一航重新振作，享受生活中的美好，还教他感受爱情的酸甜苦辣。终于，韦一航鼓足勇气打开心扉，从一个厌世者转变成对生活充满希望的人。既然他已经完美蜕变，那么就需要他起"作用"了。于是，马小远被查出癌症复发，原本乐观的她一下子被病魔击垮，这时以她的"丧"来衬托韦一航的坚强。其实，编导可以围绕马小远来写戏的，她从小失去妈妈，又不幸患上癌症，这都是可以进一步演绎的重要线索，却被编剧潦草地一笔带过了。

本片几乎做到全员演技在线。易烊千玺的演技稳扎稳打，影片前半部他一直佝偻着背，头发盖住了眼睛，从不用正眼看人，语气消沉，似乎随时准备与世界告别。后半部情绪大转折，看得出他整个人变得阳光了，是一个18岁男生应该有的模样。刘浩存在片中作为"小女主"，演技发挥到位，既有女孩初恋时娇羞天真的样子，也有得知自己癌症复发的绝望反应。韩延导演抓情绪抓得很棒，观影过程中我们不时体验剧中人有笑有泪的情绪变化。不过，对配角的选择虽然有不少喜剧演员，但基本上缺乏喜感。值得一提的是岳云鹏饰演"病友群"群主，作为以相声为主业的客串演员，他的表演可圈可点，最伤心的情景也演得淋漓尽致。他为了给妻子治病来到陌生的城市，没料到一向努力奋斗的爱人因病情严重选择了自杀。这段戏使我破防了，虽仅短短几分钟，但这种默默埋

在心底的痛苦是痛彻心扉的。

无可否认，本片对抗癌群体的塑造下了功夫，这也是贯彻始终的主题。不管对病房里癌症患者的刻画，还是病友群里相互鼓励的言辞，包括韦一航在雨夜借着酒劲的一番真情告白，一字一句直戳抗癌群体的内心。这些画面和台词，不深入了解这个群体不可能写得出来，这正是本片真情感人最好的部分。但编导出于某种"善意"，也创造出不少"高于生活"的情节，其中"平行世界"的设定，以及一部分煽情且尴尬的台词，让这个原本以真实性取胜的故事，一下子变得"离地三尺"。即便为了轻松搞笑，我们接受男女主角在城里参与模拟世界各地冒险的游戏，看着马小远和各种不着调的人物玩耍；但是当韦一航喝了"酸甜苦辣水"之后，对视频另一端的马小远说："我喝了这个，你就是我的人了。"顿时让人跌落"言情霸总小说"的坑。

此外，编导将大量篇幅用于那个不知是过去还是未来、不知是幻想还是现实的"远方"——碧蓝的湖边，穿着白色连衣裙的少女和白衬衣牛仔裤的少年，画面唯美犹如童话故事，结果却是为了"升华"爱情服务的。不能说编剧把爱情故事写差了，问题在于这部以癌症病人为题材的影片，不应该只是讲述一个动人的爱情故事。或许编剧打算用爱情作为韦一航转变的契机，但我觉得爱情戏明显偏多，导致有点偏离主题。其实亲情线也是本片亮点之一，不过篇幅受限，或许编导以为爱情戏能吸引更多年轻观众。比如韦一航和父母争吵，然后又和解，他想攒钱和马小远一起去寻找脑海中那片蓝色的湖，不惜冒风险试药，被父亲发现，两人爆发争吵，那句"看着你们这样，我还不如去死！"成了压垮父亲的最后一根稻草，平时总是乐呵呵的父亲揍了儿子一巴掌，令人唏嘘不已。

总之，我觉得《送你一朵小红花》的不足，归因于爱情戏与亲情戏如何把握好平衡，一部抗癌主题的电影偏向青春爱情片一端。这个电影题材很好，如何把一个主角是癌症病人的故事讲得更加感人，原本是有很多种方式的。

不巧的是，《送你一朵小红花》选择了最"土"的一种。

平心而论，我觉得这部影片属于"中上"级别，算不上最佳。如果

用一句话来评价，就是"演技到位剧本土"，编剧套路不出所料。

作者：Eugene Kek，来自马来西亚，就读于四川外国语大学新闻传播学院网络新媒体专业

推荐：丁钟副院长

中国电影中的"红"

［马来西亚］王義雯

上大学时，我看过张艺谋执导的《大红灯笼高高挂》，当时并不理解这部电影，只记住了"大红灯笼"与演员巩俐。隔了多年，偶然看到公众号介绍，才回想起这部电影。第二次观看后，我才发觉这部影片艺术上极其细腻，无论场景布置、道具，还是演员表演，都显示出对"红"的匠心处理。

最近我看了易烊千玺主演的《送你一朵小红花》，片中的"红"也占据重要位置。这两部影片的片名都有"红"字，都以"红"色渲染整部作品。在我看来，《大红灯笼高高挂》以"红灯笼"凸显陈家的富丽堂皇，而《送你一朵小红花》以"小红花"营造小而美的意境。

这两部影片分别由张艺谋、韩延执导。张艺谋是中国影坛著名导演，他对"红"的运用信手拈来，包括他的成名作《红高粱》擅长运用红色制造高潮场面。韩延是年轻导演，我挺喜欢他用"小红花"来温暖鼓励困境中的人们。"小红花"在中国象征一种奖励，但在马来西亚没有这层意思，所以我感到挺新奇的。

在主题方面，这两部影片固然有很大差异，不过也有异曲同工之处，尤其运用"红"这个元素非常到位。如果让我用一句话评价这两部影片，我认为《大红灯笼高高挂》表达了"在希望中看到绝望"，而《送你一朵小红花》表达了"在绝望中看到希望"。《大红灯笼高高挂》讲述女学生嫁到陈家当四姨太，她与家族其他女人明争暗斗，逐渐发展到对"大红灯笼"上瘾，最后却绝望发疯了。《送你一朵小红花》讲述患癌症的男主角韦一航产生厌世情绪，对人生已经没有什么期望，后来他遇见为

他画小红花的女生马小远，又重新燃起生命的火花。这两部影片的主人公都处在希望与绝望交织之中，演绎各自命运的走向。

在两部影片中，"红"具有举足轻重的分量，甚至可以说"红"改变了主人公的命运。首先来看《大红灯笼高高挂》中的"红"，整个陈家大院的摆设以红为主，以红为贵，比如代表"临幸"的灯笼、捶脚用的垫脚布等，都以"红"为主色。颂莲嫁到陈家后，红色晕染代表整个家族对女人的禁锢，她身为四姨太，陷入一盏盏高挂的红灯笼中，渐渐迷失自我，在围墙内丧失了自我，再也出不去了。《送你一朵小红花》中的"红"则相反，借助"红"寓意希望。年轻的韦一航不幸罹患癌症，在病痛折磨下，变得颓废绝望。这时"红"色渲染开始出现：小远给他画了一朵小红花，小远第一次和他约会时穿一套红色衣服，这些"红"

成为叙事转折点，让一航从绝望的心态中渐渐摆脱出来。尽管人生有许多无奈，仍然要坚信世界的美好与光明，这正是"小红花"传达的正能量。

当今社会，不像从前那样弥漫"男尊女卑"的腐朽思想，也不会再有颂莲那样的殉葬者。然而，病痛、病毒却能限制人的自由。如果对比一下遭受心魔与身体的折磨，究竟哪一种更可怕呢？

作者：Ee Wen Ong，来自马来西亚，就读于上海交通大学人文学院中国语言文学系

推荐：丁晓萍副教授

《别告诉她》深深打动我

［巴基斯坦］阿米尔·伊扎尔

2020 年 1 月 24 日新冠疫情暴发，中国各地电影院随即被按下"暂停"键。几个月后，中国成功控制住国内疫情，超市、购物中心、餐馆等重新开业，一切似乎回到正常状态。到了 6 月，电影爱好者奔走相告：电影院恢复开放了！不过，电影票一律在网上出售，并须实名预订。我立刻用手机下载"淘票票"应用程序，买了一张电影票《别告诉她》，迫不及待想去看疫情后第一部电影。到了电影院，我注意到观众间隔入座，且观影人数极少，或许那天是工作日的缘故，总共只有五个观众和我同场看电影。

我得承认，观看这部电影之前，我从未听说过本片的导演王子逸，但看过《别告诉她》之后，我开始关注她。《别告诉她》深深打动了我，这是一部探讨家庭伦理主题的影片，围绕一个东方家庭展开，但这个故事包含人类的普适情感，能够引发每位观众的共鸣。

本片主角是位二十多岁的华裔美国女孩比利，有一天家人突然告诉她：远在中国的奶奶被确诊为晚期肺癌，只剩下三个月左右生存期。家里所有人都得知这个不幸的消息，唯独瞒着奶奶本人。这种情况在中国家庭里较普遍，当年迈的长辈患重病后通常不会告知实情，因为小辈们希望老人在安乐状态中度过生命最后的日子，不至于因为恐惧而心理崩溃。为此，比利全家精心设计一个"骗局"，假装为比利的表弟举办一场婚礼，以便让散居在世界各地的子女一起回老家团聚，在最后的日子里陪伴奶奶。比利从 6 岁起就移民到纽约，她父母不主张她回国参加这个婚礼，担心她隐藏不住这个秘密。但比利深爱奶奶，不听父母劝阻返

回老家。然而，她在美国接受的理念是"每个人都是独立个体，有权得知一切真相"，但老家的人告诉她，无论如何不能告诉奶奶病重的实情。比利内心始终在这种困惑中挣扎，她藏不住心事，郁郁寡欢，非常抵触自己不理解的这种文化。于是，基于东方文化思维的"善意隐瞒"，比照西方文化思维的坦然告知，两者形成家族内部矛盾冲突。比利在两种文化碰撞中自我分裂，在老家时她逐渐被说服，帮着家人向奶奶隐瞒病情，可回到美国后感到压抑，只能大声喊叫宣泄，将内心矛盾充分展现出来。我们看到，比利身受东西方文化差异的冲击，痛苦地承受着"文化休克"，努力在这两种文化中寻求平衡点。

这部影片令我眼界大开，体会到世界上不同文化之间的冲突与碰撞。片中有个场面，比利的爸爸和叔叔一起给比利解释"撒谎"的原因，是因为他们要替母亲扛起临终时刻的思想负担。这里集中体现了东西方存在的文化差异，比利自幼生活在美国，她意识中更多信奉西方的个人主义；但是在中国，个人生活只是家庭整体的一部分。这也让我理解了这个中国家庭的选择，他们相信"诚实"未必在任何情况下总是适用的。

我喜欢这部引发我思考的影片，人们通常认为表现悲伤的主题，观影氛围是沉重阴郁的，但本片却充满幽默，多少冲淡了伤感的程度，例

如奶奶为比利传授太极拳的场景，看着非常温馨。我对这部影片赞美不尽，演员精湛的演技也给我留下深刻印象，比利和奶奶之间的关爱发自内心，纯粹无比，令人感动。

《别告诉她》是一部特别的电影，制作精良，耐人回味，超越了文化障碍，令所有观众感动，让你泪中带笑。当你走出电影院时，你甚至会情不自禁给自己亲爱的奶奶打个电话问候。

作者：Aamir Izhar，来自巴基斯坦，就读于湖北文理学院医学院临床医学专业

推荐：杨铮教授（湖北文理学院国际教育学院）

我看的第一部中国电影《你好，李焕英》

［马来西亚］连育萍

我第一次接触中国电影是到华南理工大学上学之后，因为我学习的是视听传播专业，老师常常会推荐一些比较经典的电影，让我们观影后写报告。初看中国电影，我常常挠头，不明白这些和我隔了好几代的影片究竟想表达什么。渐渐地，多看几部之后，我就慢慢理解了，这些影片有的是表达亲情，有的是娱乐搞笑，有的是讲述中国传统美德以及博大精深的文化。

真正意义上，我主动观看的第一部中国影片是《你好，李焕英》，也是我十分感兴趣的影片。本片由喜剧演员贾玲自编自导自演，筹备了整整三年。在这部影片上映前，我先去了解影片故事以及贾玲为什么要拍这部电影。通过贾玲导演的自述，我得知她是怀念母亲，因为在母亲离世当天，她在剧组工作，无法陪伴在母亲身边。那时手机尚未普及，她在车上只能向剧组其他人借用手机通话。母亲临终时女儿不能亲自守护在身边，这是一个心结，一个永远无法弥补的遗憾。

这部影片讲述贾晓玲的母亲2001年意外去世，在悲伤的情绪中，她穿越回到1981年，和母亲相遇成为闺蜜。全片充满喜剧性，但又很伤感，开头让人笑得多开心，结尾就有多悲伤，贯串始终的是真挚感人的母女情。看片过程中我感同身受，影片情节设置和人物情感，让我情不自禁想念起自己的妈妈。

我还了解到，这部电影拍摄期间，贾玲巨细无遗地操心，小到一支钢笔的摆设，大到一个场景的布置，无不亲力亲为，尽最大努力还原20世纪80年代的真实感。从影片中可以看到，当年彩电是稀有商品，决不

是每家每户可以买到的。剧中贾晓玲帮年轻的李焕英在同事中"长脸"了，她参加排球比赛虽然失利，但傲人的英姿使她和厂长的儿子相亲，有机会过上好日子。这种女儿希望母亲改变命运的朴素情感，十分让人感动。

影片结尾，贾晓玲醒悟原来不只是自己穿越回 80 年代，其实她的妈妈也一同穿越了，母女俩借助这种假定方式，体验了成为"闺蜜"共同度过的美好时光。当贾晓玲的朋友问她："是谁帮你缝的裤子？真好看！"她突然反应过来，想起小时候太顽皮成天把裤子弄破，妈妈被迫学会缝补裤子的往事，从而意识到 80 年代年轻的李焕英还没学会用针线。于是她一路狂奔找妈妈，恳求妈妈不要离开自己。这一幕过后，画面回到现实，贾晓玲母亲咽下最后一口气，与世长辞。

我第一次看贾玲的表演，是中国一档综艺节目《王牌对王牌》，她每一期都出场，带给我很多欢乐。贾玲首次执导电影，让我产生了喜剧搞笑之外不同的感受。《你好，李焕英》刚上映，我就去看这部电影，我也怀念刚离开不到一年的母亲，看完影片，我哭成了泪人。这部影片通过艺术手段让母女俩穿越重逢，仿佛告诉观众：天下没有不散的宴席，每个人的离开一定有苦衷和原因，但离开的人不过是换了另外一种方式留在亲人们身边。

作者：Lean Yi Ping，来自马来西亚，就读于华南理工大学新闻与传播学院传播学专业

推荐：陈希副教授

世上只有妈妈好

［老挝］邢纳昆

　　"如果可以回到过去，我们该怎么做？"这是我看了《你好，李焕英》之后第一时间想问的问题。这部影片非常具有中国特色，20世纪80年代中国推行"计划生育"政策，每个家庭只有一个小孩，父母的爱集中在孩子身上，所以这个题材很容易引起中国观众和海外华人的共鸣。

　　本片讲述贾玲的母亲意外去世，她连母亲最后一面都没见到，突然间穿越回母亲的青年时代，期间发生一些搞笑又感人的故事。作为外国留学生，我起先无法感受周围观众看片时那种情绪，因为影片开头从节奏、画面、光线方面来看显得很普通，但后半部分关于母爱的主题让我渐渐投入，自己的情绪也沉浸在影片中了。影片的结构很巧妙，导演将这部作品献给母亲，以此弥补自己的终生遗憾，就像影片中女主角努力弥补自己的遗憾那样。然而，最后你会发现无论做什么，都难以弥补母爱。观影后我的第一反应是，我要好好感恩我的父母。自从我出生后，母亲一直是我生命的一部分。我曾经认为自己性格独立，可以承担生活中的一切。我独自去中国留学，不需要妈妈的照顾，潜意识里认为自己干什么都行，完全能照顾自己。可是一回到家里，妈妈就急忙帮我做各种事情，包括洗衣服等等。影片让我产生共鸣的一句话是："在我的记忆中，我妈妈就像一个中年妇女。"事实上，在我眼里妈妈看起来也像中年妇女，好像从未见过妈妈年轻的样子，她穿着一直是非常朴素的。

　　我看过一次贾玲接受采访，她说演了那个小品以后，觉得可以直面妈妈离世的往事，心里轻松了许多。我想，贾玲这次拍电影，也算一次了结，虽然母亲已经不在了，遗憾永远存在，但心头或许不那么痛了，毕竟眼

泪都留在了电影里，生活会继续下去。我不敢想象失去母亲是怎样的情形，但这部影片告诉我们，要趁早报答父母，不要到事后才后悔，因为世上没有后悔药，不要让自己留遗憾。中国有句古训"子欲孝而亲不在"，意思是子女想孝顺父母的时候，他们却离开你了，这是最让人痛苦的事情。当一个人终于获得成功，要报答父母时却发觉为时已晚。因此，我们应当珍惜自己身边每一段亲情，一旦失去，就真的再也找不回来了。

作者：Sinnakhone Douangmala，来自老挝，广西民族大学法学院法律专业研究生

推荐：许艳艳讲师（广西民族大学国际教育学院）

妈妈的爱：《你好，李焕英》

［柬埔寨］陈容财

一场突如其来的新冠疫情，使繁华昌盛生机勃勃的地球变得异常安静，人们都困在家里工作与学习，整整两年的时间，大家经受了一场严峻的考验。

我在 2021 年春节，看了一部在中国很火的《你好，李焕英》，影片根据 2016 年上演的同名小品，以及演员贾玲与母亲李焕英之间的真实经历改编。通过穿越形式，讲述刚考上大学的贾晓玲遭遇一次挫折，而后情绪失控，意外穿越到 20 世纪 80 年代，与当时正值青春的母亲李焕英相遇，母女俩一同感受李焕英年轻时代的生活和情感波澜。

贾玲是一位多才多艺的喜剧演员，我对她抱有很大期待，看完影片后觉得很值。本片是贾玲当导演的处女作，是为了纪念她意外离世的母亲而创作的。贾玲把全部心血倾注在电影里，笑中有爱，笑中带泪，每个细节都透露出她对母亲的思念和真诚的情感，相信李焕英阿姨天堂有知，一定会感受到女儿这片深情。

影片开场，贾晓玲为了让妈妈自豪一回，告诉她自己考上了艺校，实际上她考上的是成人本科。后来妈妈发现了录取通知真相，在回家路上不幸出了车祸，这对晓玲是一个极大的打击。不料，她意外获得一次穿越的机会，竟然回到了妈妈的青年时代。她很想帮妈妈改变命运，于是默默陪伴她，想方设法让她开心，比如帮她买回第一台电视机、参加厂里的排球赛等等，要让妈妈成为"人生大赢家"。然而命运终究是命运，不是任意可以改变的。当她看到李焕英在裤子上缝出可爱的图案后，突然意识到眼前的妈妈是穿越的结果。那一刻，晓玲泪流满面，拼命向妈

妈奔去，此时妈妈要永远离开了，她含着泪说："宝儿啊，你要健健康康，开开心心的……"

在这部影片里，我印象最深的是晓玲和她年轻的母亲李焕英在饭店用餐，晓玲回忆自己和母亲相处的点点滴滴，一边哭着一边告诉母亲，她女儿以后会很优秀。但妈妈却说："我的女儿只要她健康快乐就行！"贾晓玲瞬间泪奔，又说："下辈子咱们再做母女吧，我当妈。"看到这里，我的心里很不是滋味。因为晓玲一直误解妈妈，总是指望自己给她"长长脸"，甚至伪造高考录取通知书，但妈妈宽容她，安慰她，鼓励她，相信她一定能取得成功。在我看来，这部影片的喜感大于悲情，精巧之处在于给观众带来欢笑的同时，更留下一种人生感悟。我认识到要珍惜当下，不要等到"子欲养而亲不待"时才幡然醒悟，那时候做什么都来不及了。妈妈的爱，并不是一张录取通知书可以代替的。

作为一名学习汉语的留学生，观看中国电影和电视剧，对我来说很重要，不仅可以提高自己的汉语水平，还能够了解中国文化，了解中国人如何看待人生、看待家庭和亲情。我希望疫情结束后早日来到中国，坐在中国影院里看中国电影，享受一种美妙的气氛。

作者：Taing Yong Chhay，来自柬埔寨，就读于对外经济贸易大学中国政府奖学金预科

推荐：修美丽老师

《长津湖》让人心潮澎湃

[巴基斯坦]杨过

2021年10月正值中国国庆节，福州街道上挂满中国国旗。我走进电影院观看《长津湖》，影片震撼人心的视觉效果，让人仿佛置身于这场战斗，惨烈的情景就在眼前。这真是一部让人心潮澎湃的大片！紧张激烈时，你会不经意从座位上站起来为之动情，中国人民志愿军谱写了一曲中华儿女保家卫国的英雄史诗。

本片由陈凯歌、徐克、林超贤联合执导，是有史以来耗资最大的中国影片，预算近两亿美元。上映后好评如潮，票房一骑绝尘，成为2021年度全球票房第二名。《长津湖》取材抗美援朝著名的长津湖战役，描写志愿军战士在极端寒冷的环境下作战，面对装备精良、弹药充足、完全掌握制空权的美军，以钢铁般的意志对抗侵略者，成功炸毁水门大桥，确保战役目标实现，尽管付出了巨大的牺牲，最终取得决定性胜利。

影片展示了毛泽东和毛岸英的父子情，毛岸英主动请缨参加首批志愿军，彭德怀竭力劝说，不希望主席的儿子赴朝鲜战场。毛泽东请彭德怀批准："让岸英走。"不是因为他不爱自己的儿子，是因为领袖爱中国所有的儿女，这种无私的感情让人动容。毛泽东送儿子上前线参战，体现中华民族反抗帝国主义侵略的大无畏精神。

再来看另一位主角伍千里，他带着哥哥伍百里烈士的骨灰盒，赶回浙江老家。这是一个为中国革命付出牺牲的普通农户，受益于土地改革，分到一小片土地，伍千里打算盖一栋房子让父母居住。他告诉母亲：战争已经结束，不会再打仗了。不料事与愿违，战争硝烟很快弥漫到中国东北边境。伍千里甚至没来得及在家停留，即刻被部队召回开赴朝鲜战场。

这是一场保卫家园的战争，必须投入战斗，别无选择。毛泽东在中央决策会议上说，我们排除万难创建新中国，还有许多工作要做，不希望再打一场战争。然而，正如他预见的那样，如果这场战争能为中国带来几十年甚至跨世纪的和平，那将是值得的。因此，这是一场极其重要的战事，"打得一拳开，免得百拳来"。志愿军将士同仇敌忾，他们为的是让子孙后代拥有长久的和平。

伍千里的弟弟伍万里是一个顽皮的乡野少年，以为战争是很有刺激的游戏，偷偷离家去参军，在连队里纪律涣散。经过严酷的战斗，加上战友们帮助，伍万里实现了转变，不仅军事技能大大提高，更包括自我修养的成长，让我联想起苏联小说《钢铁是怎样炼成的》中的保尔·柯察金。毫无疑问，中国人民志愿军这个集体有千千万万个不断成长的钢铁英雄战士。

《长津湖》用大量篇幅描绘志愿军战士在各种困境中，甚至处于绝境下奋战的情景：在暴露地形中任由美军轰炸机狂轰滥炸，气温降至零下40度，缺乏保暖衣物。片中有一组对比镜头，一边是美军士兵在营房里享用丰盛的感恩节大餐；另一边是志愿军战士啃着仅有的冻土豆。然而，再多的烤火鸡和美酒无法掩盖这样一个事实：美军司令麦克阿瑟大肆吹嘘的"在圣诞节前凯旋回家"并没有实现。美国统治阶层秉承傲慢的沙文主义，不了解20世纪的历史就是他们所谓的"贫穷国家"敢于同帝国主义及傀儡作斗争的历史。中国人民志愿军手中的武器并不先进，最强大的武器是他们头脑中先进的马克思列宁主义精神，终于一举歼灭美军王牌"北极熊团"，打败了武装到牙齿的强敌，创造出世界战争史上的奇迹。志愿军战士用自己的热血和生命，换来了祖国和人民的安全。

在我看来，中国选择在此时拍摄《长津湖》，以及这部大片产生的惊人票房，除了是一种纪念，还与西方当前发动"新冷战"有关，中华人民共和国准备"以任何必要的手段"保护独立主权和领土完整。回顾抗美援朝战争历史，据说参与此战的美军将士，也有人被中国军人的精神所震撼，某位美国将军还得出结论：打败具有如此强大信念的人是不可能的。这无疑是对中国抗美援朝精神的一种注释。曾有人将《长津湖》

《长津湖》让人心潮澎湃

视作"宣传片"，我不认同这种看法，因为美国电影也是宣传片。我们更应关注的是，《长津湖》为何能让观众折服。

今天，中国人民生活在和平繁荣的时代，倍加珍惜来之不易的和平。我们一起向保家卫国的志愿军致敬！英雄永垂不朽，他们的精神将永驻人间！

作者：穆罕默德·雅各布，来自巴基斯坦，福建师范大学传播学院戏剧影视学博士生

推荐：张经武教授

《长津湖》令人动容

[越南] 杜文楠

 "有的人永远留在了这个寒冬，是为了让更多的人迎来春天。"这是《长津湖》给我印象最深的一句话。影片真实还原中国抗美援朝战争中具有决定性的长津湖战役，讲述志愿军战士在气候恶劣、装备落后的艰苦条件下，与美国装备精良的王牌军团直接较量，粉碎了美军在圣诞节前夕取胜的美梦。全片叙事以志愿军第七穿插连以及伍万里的成长为主线，将战争的残酷性展现在观众面前，让我们深深为影片中的英雄人物而动容。

 影片开场，伍千里把哥哥伍百里的骨灰带回家乡；结尾时出现呼应，伍万里携哥哥伍千里的骨灰归来，以此揭示战争的残酷，颂扬中国军人传承保家卫国的光荣使命。影片中有一场戏让我特别感动：志愿军突袭美国"北极熊军团"，战况激烈，美军撤退时团长麦克雷恩负责殿后，结果被志愿军击倒，此时伍万里看到他还没咽气，便想补一枪击毙麦克雷恩，却被哥哥伍千里拦住。看到这里，我深深体会到中国军人对生命的尊重，麦克雷恩此时已无生还可能，倘若伍万里任性开枪，那便成为对生命的践踏。志愿军出兵目的是守护和平，并非侵略者，更非屠夫。伍千里告诫弟弟说："有些枪能开，有些枪不能开。"我认为，全世界人民都要学习《长津湖》宣扬的这种精神，以和平为重，对生命尊重。

 电影里最让我佩服的人物是雷睢生，他是七连炮排排长，先后带出伍百里、伍千里等新兵，同时教会伍万里如何在战斗中应对险情。作为七连资历最老的一员，他既会打仗，也能指挥，作战经验极为丰富。这一次七连应战拥有精良装备的美国王牌军，面对飞机大炮狂轰滥炸，很

难以血肉之躯抵挡枪林弹雨。雷睢生牺牲的画面直到现在仍镌刻于我脑海中——围歼美军"北极熊军团"时，雷睢生不顾个人安危，将正在燃烧的高温标识弹捧上军车，快速驶离连队所在区域，独自一人吸引美军密集轰炸，为战友们争取时间，更多地保存连队战斗力。最终，他在火线上壮烈牺牲，脸部被烧灼得无法辨认，嘴里喊着："好疼……"此刻我潸然泪下，不禁思考战争到底给人们带来了什么？雷睢生这个人物，是《长津湖》弘扬中国军人牺牲精神的顶点，让我对冲锋陷阵的中国军人肃然起敬，没有他们前赴后继，如何能有今日的太平盛世？

《长津湖》是我到中国留学后观看的第一部中国电影，使我感受到中国电影的魅力，影片所传递的精神将永远铭记在我心中。

作者：Dovannam，来自越南，广西民族大学东南亚语言文化学院外国语言文学专业博士生

推荐：许艳艳讲师（广西民族大学国际教育学院）

《长津湖》达到高水准

[白俄罗斯] 夏澜

我在白俄罗斯的时候，几乎没看过任何中国影片，对于中国电影缺乏系统了解。我从小看过的电影，更多是美国片或俄罗斯影片，直到我来上海留学，才开始接触中国电影。当时有机会兼职参加一些剧组的拍摄，充当临时演员。可是在片场里，我不认识任何中国演员或导演，只知道做好安排给我的工作。但随着和剧组朋友的交流，我慢慢了解了中国电影圈，比如章子怡、巩俐、张艺谋、贾樟柯等如雷贯耳的名字，都已被我熟知。

随着中文水平提高，出于对中国文化的好奇和兴趣，我开始观看中国电影。近期看的一部是《长津湖》，看之前曾担心自己能不能理解这部表现志愿军抗美援朝的影片，毕竟我生活在白俄罗斯，从小没接受过这方面的信息。看了这部影片后，我深受感动，中国人民面对强大的敌人所表现出来的家国情怀是人类共通的，不会因民族和文化传统不同而产生隔阂。

纵观全片，首先是非常真实。志愿军战士之间接地气的聊天，来自五湖四海的口音，对于家乡的热爱，都是质朴真诚的。美国军人也没有被丑化为一群愚蠢狂妄的反派角色。冲突双方都是真实的"人"，面对死亡时都会犹豫害怕。这一点和此前在网上遭吐槽的那种"手撕鬼子"的"抗日神剧"是完全不同的，影片情节和人物设定体现真实性和人性。

其次，整部影片的战争场面和特效十分壮观，令人震撼。以前我印象中，要看大场面还得选择好莱坞电影，这好像成了斯皮尔伯格、诺兰这些美国大导演的专利。但《长津湖》完全颠覆了我的成见，影片中美

国空军轰炸志愿军阵地的场景，志愿军夜间突袭美军营地，银幕上呈现规模宏大的鏖战场面，徐克、陈凯歌、林超贤三位导演掌控各种爆炸、枪战、搏斗的拍摄，扭转了我对中国主旋律影片节奏拖沓的刻板印象。

《长津湖》集合了中国目前最优秀的男演员，如吴京、易烊千玺、胡军、段奕宏等，导演选角兼顾了"演技、流量、票房"这三个指标。尤其令我惊喜的是易烊千玺的演技，丝毫没有被其他实力派演员比下去，显得很成熟。

最后我想说的是，一部优秀影片就是不管你属于哪种文化背景，你都能理解和感受影片传达的主题。"如果我们不打这一场仗，我们的孩子们就要去打。"保家卫国为下一代创造稳定幸福的生活环境，是全人类爱祖国、爱家乡的普世情感，终极目的是告诉人们珍惜来之不易的和平。《长津湖》这部中国主旋律影片达到了高水准，反映中国文化自信以及影视产业飞速发展，这是文化软实力重要的组成部分。

我期待在未来看到越来越多的高水平的中国电影不断走向国际市场。

作者：Valeryia Sazanava，来自白俄罗斯，上海交通大学文化产业管理专业硕士生

推荐：王茜副教授

强烈推荐《长津湖》

[波兰] 丫丫

　　每个人的爱好有所不同，我的爱好就是看电影。我觉得看电影能放松心情，开阔眼界，丰富想象力，还可以提升外语水平，增加对外国文化的了解。因此，我开始学习中文之后，坚持每个星期观看一部中国电影或电视剧。在此，我想跟各位分享《长津湖》给我的深刻印象。

　　《长津湖》是一部战争片，讲述 1950 年抗美援朝战争著名的长津湖战役。中国人民志愿军在极度严酷的环境下，坚韧不拔，无所畏惧，克敌制胜，最终扭转战场态势，打出了军威和国威。志愿军战士在装备简陋，衣食紧缺的条件下，冒着零下 40 度严寒阻击美军。说实话，我以前不了解抗美援朝这段历史，所以第一次看《长津湖》时，并没有完全把握影片剧情。看过之后，我被深深打动，向其他留学生强烈推荐这部影片，从中可以领会中国人的核心价值观。

　　这部电影能够取得成功，我认为有以下两个原因。

　　首先，电影的情节感人。志愿军战士遭遇艰难险阻，绝不退却。美军飞机轰炸中国军队运输专列，志愿军唯一的交通线被炸毁，武器和食品供应被切断。但中国军人不屈不挠，坚决服从命令，负重徒步行军，展现视死如归的精神。片中有一个让我泪目的瞬间，志愿军战士们为阻击美军，集体冻死在阵地上，全身覆盖厚厚的冰雪，直到生命终止仍保持战斗姿势，手里紧握武器，誓死血战到底。虽然这是七十年多前发生的战事，如今中国人的拼搏精神同样令人钦佩，我发现周围很多人无论学习还是工作竭尽全力，做事有始有终。这就是这部影片给我的启示，也是我敬仰中国人的主要原因。

其次，《长津湖》中的演技、摄影和特效尽善尽美，每个细节堪称完美。电影一开场，我们就被吴京的表演吸引住了，他能把握角色的情感和性格。吴京饰演七连连长伍千里，把哥哥伍百里的骨灰带回家乡，当他和父母相见那一刻，神情忧伤悲痛。下一个场景，伍千里发现弟弟伍万里违背他的嘱咐，擅自参军，顿时大怒，因为他不想在战场上再失去弟弟。面对入伍后的万里，他向弟弟千叮咛万嘱咐，吴京的每一句话、每一个动作发自肺腑，深深打动观众，我们情不自禁想陪着这弟兄俩上战场取得胜利。

总之，《长津湖》精妙绝伦，但我真心希望今天的人们能从影片反映的那段历史中吸取教训，不要让历史悲剧重演。期望人们传承和平、和睦、和谐的理念，共同努力，克服困难，一起走向人类更加美好的未来。

作者：Jadwiga Maria Bajurska，来自波兰，就读于上海交通大学人文学院汉语专业

推荐：胡建军副教授

《长津湖》非常震撼

[巴基斯坦]娜迪

我对娱乐活动情有独钟，特别是用我的母语乌尔都语观看戏剧和真人秀。和其他留学生一样，我也有语言不通的难关，所以无法完全理解中国文化产品，尤其是电影。但我喜欢研究历史，这也是我希望多接触中国历史题材电影的原因。

不久前，一位中国朋友问我有没有看过电影《长津湖》。我笑着回答，我对中国电影不太熟悉，并好奇地问她，这部电影有什么特别的地方吗？朋友告诉我，这是今年最受欢迎的影片，位列中国电影票房榜首，引起了我的兴趣。几天后，我又听女儿提到这个片名，她说已经在班级里看过了。我女儿是小学二年级学生，在广东佛山一所中文学校学习，这更加触发我看这部电影的热情，于是下载了《长津湖》英译版。

这部影片一开场就吸引了我，伍千里携带哥哥的骨灰回到老家，他哥哥是解放军一个连长，为革命牺牲了。千里向父母亲作承诺——战争结束后盖一座房子，让父母有个安适的家。紧接着，伍千里听从国家召唤，立刻离家奔赴前线，扛起军人的职责。看到这里，我不禁热泪盈眶，想起那些不为人知的普通士兵，不止在中国，而且在我的祖国巴基斯坦，军人们也为下一代牺牲自己的生命。我相信，许多观众都从现实中找到和影片故事千丝万缕的联系。

本片情节主要围绕长津湖战役展开，但几条辅线同样吸引着我。比如伍万里跟随哥哥参军入伍，起先受到老兵的"欺负"，后来结识一位无话不谈的战友，目睹战友遭美军飞机轰炸丧生，难抑悲伤之情。他哥哥作为连队指挥官的强烈反应，同样令人动容，体现了军人生死与共的

情谊。

第二个让我动容的是父亲对女儿的爱，看了非常揪心。当女儿问："为什么你们必须打这场战争？"父亲的回答是："如果我们不打，下一代将不得不打。所以我们冒着生命危险，为你们争取和平生活。"这个情节在父亲疯狂寻找女儿照片时达到情感高点，军人为了保家卫国愿意奉献自己的一切。

第三个令我感动的人物，是最后壮烈牺牲的"雷公"。他那句台词"不要把我一个人留在这里！"如此沉重，触动了我的心。影片前半部分，"雷公"的言行颇具喜感，让观众忍俊不禁，使这个人物形象更加立体。

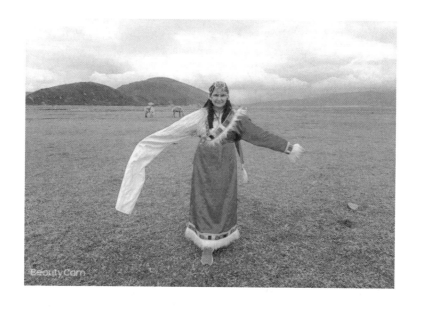

整体上看，《长津湖》非常真实，向人们讲述这段不能遗忘的抗美援朝经典战例。中国出兵援助朝鲜抵抗侵略，美军王牌部队企图跨越长津湖之前就被歼灭。银幕上呈现出鲜明对比，美军拥有武器装备优势，而中国士兵甚至没有足够的冬服抵御严寒。志愿军战士啃"冻土豆"的细节感人至深，伍千里和伍万里兄弟俩相互推让冻土豆，更增添一种动人的情感。影片结尾，一个美国将军向中国士兵敬礼，他由衷感叹："与这样一个强壮的人作战，我们是注定不会赢的。"反衬了中国志愿军勇

敢顽强和高昂的士气。另一方面，我们看到美军将士骄傲自大，他们认为中国士兵是农民，而美军是有训练有素的士兵。的确，美军拥有最先进的装备，但中国军队运用的战术和策略是成功的。

这部影片让我感到有点遗憾的是，电影里没有一个朝鲜士兵出现。美军已经打到长津湖了，却没有看到朝鲜士兵的抵抗，这让我觉得困惑。

总之，《长津湖》具有强烈的民族主义精神，影片中每个场景都很精彩，有欢乐，有眼泪，更有感动。志愿军战士纪律严明，团结友爱，按统一指挥行动，使年轻一代观众非常震撼，"我们正冒着生命危险，为他们赢得和平的生活！"甚至连美国将军也承认，拥有强大意志力的人是永远不会失败的。

作者：Gulshan，来自巴基斯坦，广东外语外贸大学新闻与传播学院研究生

推荐：全燕教授

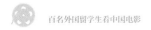

"冻土豆"的滋味

[印度尼西亚]陈子翔

　　身为一个在中国长大的印度尼西亚华裔，我认为自己对中国电影是有所了解的。最近让我印象深刻的一部中国影片，是由著名演员吴京和易烊千玺主演的《长津湖》。这是一部爱国主义的电影，虽然我不是中国籍，但看完影片，我内心是有触动的，因为自己从小接受中国教育。

　　本片讲述抗美援朝时期关键的长津湖战役，中国志愿军在严寒环境下，凭着英勇无畏的精神，与敌人殊死搏斗，最终取得了胜利。以我个人感受来说，《长津湖》在战争场面、细节描写、演员演技等方面，都是很成功的。其中最让我感触的一幕，是美国大兵享用美味自助餐和中国志愿军战士啃冻土豆的场景，看到这两个形成极大反差的画面，我内心产生强烈的震撼。我不由得想到，如今我们生活在一个和平年代，是靠这些战士在冰天雪地中殊死拼搏换来的。影片里有一个难忘的细节：雷公把手中的冻土豆塞给伍万里，伍万里把冻土豆传给伍千里，而伍千里最后又塞回伍万里。就这么一个不起眼的冻土豆，在志愿军战士眼里却无比珍贵，因为气温降至零下40度，他们断粮已经多天了。正是如此恶劣的战地环境，唤起志愿军战士钢铁般的意志，将沉醉于感恩节的美军打得落花流水。

　　生活在和平年代的我们，可能一辈子都没有机会吃冻土豆。观影结束，也许有人想品尝一下"冻土豆"的滋味。无论我们有没有机会吃到"冻土豆"，我们都应该铭记这段历史，缅怀那些在战场上流血牺牲的战士们，好好珍惜来之不易的幸福生活。

　　《长津湖》是触动我最深的一部中国电影。作为一个华人，我今后

要多看这样富有教育意义的电影，让我更深入地了解中国近代史，增长知识，提升自己对中国的认同感。

　　作者：Justin Chen，来自印度尼西亚，就读于上海交通大学文化产业管理系

　　推荐：刘元春副教授

纯爱电影《你的婚礼》

[老挝]安宁

我看过很多中国电影，觉得中国电影和老挝电影有很大的不同。老挝电影多与民族文化相关，质朴而简约；中国电影大多是感性的，具有浓厚的感情色彩和人文关怀，比如歌颂英雄爱国情怀的战争片、充满爱心与情感的文艺片、表现江湖侠义的武侠片等等。我最喜欢看中国的文艺片，其中印象最深刻的是2021年上映的《你的婚礼》，由韩天执导，许光汉和章若楠领衔主演，是一部浪漫优美带着淡淡忧伤的纯爱电影。

我以往看过的爱情片比较雷同化，男女主人公经历重重磨难，最后幸福地生活在一起，故事结局圆满。《你的婚礼》则与众不同，影片开头讲述校园初恋，两位主人公是高中同学，男主对女主一见钟情，后来女主因家庭原因不告而别，两人第一次错过。当女主考上大学后，男主得知她的消息，他为了和女主上同一所大学，发奋努力，得偿所愿。然而，女主此时已有男友，于是两人第二次错过。毕业工作后，两人再次相遇。男主邀女主去看自己参加的游泳比赛，途中女主发生意外，男主毅然放弃比赛去救女主，不料胳膊受伤，再也不能游泳了。女主为此深受感动，俩人终于在一起了。故事讲到这里接近圆满，假如顺利的话，未来岁月将是一片静好。可是世事无常，尤其人心最容易波动变化。随着情节进展，女主的事业一帆风顺，男主却因为身体原因职场上屡屡受挫，于是一个念头像毒蛇一样爬上他的心头：如果我当初没有为了救她而受伤，或许就不会变成今天这样窝囊。整个故事很纯净，绝没有狗血剧情。影片结尾出人意料，多年过后女主邀请男主参加她的婚礼——原来，"你的婚礼是我的成人礼"。初恋这个被表现得几乎泛滥的题材，通过这部影片

演绎，让我忍不住回味，在这个世界上适合自己的人也许有很多，但能够牵手一生的人却很少。男主终究有成熟并坚强起来的一天，但女主已经走远了。

《你的婚礼》令我深受触动，让我反思在爱的前提下如何更好地平衡男女之间的情感。本片两位主人公历经十年交往，所有的爱与感动，最终只留下盛夏沐浴阳光的那个瞬间。时过境迁，两人偶尔被情思隐隐扣动的心弦有一丝波动，彼此却再也无法拥抱对方。活力四射的青春岁月，犹如灿烂的焰火转瞬即逝，即使我们自认为永驻的记忆，也会渐行渐远。回归现实中，我们应该感恩让自己成长的逝去的所有瞬间，带着期待与温暖，拥抱当下每一天。

看完这部电影后，我的内心在很长一段时间里无法平静下来。人的一生总会有遗憾，面对错失的爱情，我们常常安慰自己，毕竟曾经相爱过，也许是相遇的时机不妥，也许是经受不住日常琐碎的消磨，终于无法相守一生。但不管怎样，相爱时彼此珍惜，分手时相互祝福，也是对于爱的最好的诠释吧。

愿余生有一人陪你度黄昏，有一人问你粥可温。

作者：Miss Ning Seevongxay，来自老挝，就读于广西民族大学国际教育学院汉语教育专业

推荐：张群芳讲师

《爱情神话》的内核

［日本］高桥依里

"哪有那么多的惊心动魄、至死不渝，人生漫长，爱情不过是人生大餐里的一碟小菜。"

——《爱情神话》

我来华留学后结交了一位爱看电影的朋友，经他介绍进影院看过各种类型的中国电影，如《长津湖》《误杀》《你好，李焕英》《不老奇事》等，都是非常优秀的作品。但要说到我最感兴趣的，那就是《爱情神话》了。

影片故事发生在上海，场景语言充满上海生活质感，偏暖的影像色调衬托出爱情独特的韵味，也展现出上海人特有的市井色彩，有笑有泪，有幽默的腔调。片中三位女性各自有着不同的爱情观念，不同的生活方式，却有着同样的洒脱，凸显现代女性风采。李小姐独自抚养女儿，过着单亲家庭生活；蓓蓓因出轨，与丈夫老白离婚，热衷于跳探戈舞消遣；格洛瑞亚有钱有闲，老公玩"失踪"，她和老白产生某种交集。老白在家里开班，以教绘画为业。老吴是老白的好友，谈吐风趣，生性浪漫，喜欢炫耀自己与巨星索菲亚·罗兰的交往，每当听众大为感动时，他却抛出一句"是我编的"，让人真伪莫辨。老白的儿子喜欢浓妆打扮，不在乎父亲嫌弃他"娘娘腔"，而他的女友喜欢"中性化"，体现出年轻一代追求的审美情趣。

本片让我感兴趣有两个原因，一是剧中人使用接地气的沪语对白；二是影片对于婚姻和爱情的探讨。我从小是在沪语环境中长大的，对沪语对白产生亲切感和代入感。影片中还有两位外国演员居然讲沪语，实在出乎我的意料。我认为，《爱情神话》的内核涉及都市女性对于爱情和婚姻

的种种看法，即便恋爱婚姻不如意，受到了挫折或伤害，仍然可以潇洒自在地生活下去。比如，"没赚过一百万的女人是不完整的""没甩过一百个男人的女性是不完整的"等等，这些女性视角下的反传统观念，乃是当代女性崇尚独立的真实意愿。李小姐虽然离异，但她有足够的经济能力抚养女儿，并没有轻易被不幸的婚姻拖累。蓓蓓那一句"我只不过犯了你们男性都会犯的错误"，让我十分惊讶，错误确实是错误，但女人和男人都是人，犯错也是很正常的。格洛瑞亚的老公常年不着家，婚姻名存实亡，但她并未沉浸在负面情绪中，反而尽情享受自由自在的生活。

《爱情神话》三位女性的爱情观，表明"爱情从来没有喜不喜欢，只有值得不值得"。这使我认识到，对于女性来说，恋爱和婚姻生活或许很重要，但恋爱结婚只是人生的一部分，不能被道德任意绑架，女性也需要实力，独自一人照样能过上潇洒精彩的生活。

作者：Takahashi Eri，来自日本，就读于华东师范大学人力资源管理专业

推荐：沈嘉熠教授（华东师范大学传播学院）

疫情期间看《中国医生》

［厄瓜多尔］李嘉欣

随着一声"支付成功"，我刷出了自己的电影票，戴好口罩，进入放映厅。我已经忘了当时为何选择这部电影，只记得自己从电影院离开时，眼睛都哭肿了。不知是不是当天放映厅里空调太冷，还是影片带来的揪心感让我不寒而栗，反正观看电影时仿佛置身一个硕大的冰柜。晚上我回到宿舍，从包里取出《中国医生》的票根，把它放进了收藏票根的小盒子。

《中国医生》这部影片，让我回想起 2020 年春节，那是我来中国留学后一个非常期待的节日。不料，满心喜悦的我，不得不戴上口罩，每晚收看电视新闻，眼睁睁看着每日新增的确诊人数不断上升。这次疫情让所有人猝不及防，影片开头也是如此，毫无征兆，疫情就袭来了。《中国医生》"我报名！"这句台词，是我观影时第一个泪崩的瞬间。这么简单的三个字，却那么有力量，如同即将上战场的士兵们的誓词。我难以想象当时医护人员的紧迫，也难以想象当时的武汉城，空荡荡的街道充斥救护车疾驶的警报声。医院里到处可见白衣天使与死神搏斗的场景，肉眼看不见的新冠病毒真是太可怕了。医护人员没日没夜地抢救，病房里冰冷的仪器蜂鸣啸叫，告知又一位病人不幸离世。即便如此，医护人员绝不放弃，转身又去抢救另一位患者，在他们眼里，每个病人都是家庭里重要的成员，家人们都在企盼亲人康复回家。

每一天，每一秒，都不应该是生命的定格。影片中有位名叫张吉星的重症患者，积极配合治疗，当他顺利拔管后，大家都以为很快就能回家和家人团聚，结果他猝死于心肌梗死。两位医生给逝者女儿送回遗物，

她问了一句："叔叔，我只想知道，一个人没有了爸爸妈妈，该怎么办？"看到这里，一张又一张纸巾被我的泪水浸湿了。家庭是人们的精神支柱，平日里说一句狠话都赶不走的家人，就这样被疫情残酷地带走了。

作为一名观众，我看着影片中来自不同地方的医生驰援武汉时，心中顿生一种安全感。在特写镜头下，医生脸上一道道被口罩勒出的血痕，一件又一件被汗水湿透的防护服，他们被称为"白衣天使"当之无愧。医生们承受的心理压力超乎想象，疫情对整个社会和无数家庭带来的重创，让他们肩负救死扶伤的天职。一场漫长的激战过后，确诊人数不再增加，治愈人数越来越多，疫情终于得到控制，迎来了胜利的曙光。银幕上一幕幕感人场景，让我身临其境，仿佛成为武汉保卫战的见证者。

感谢《中国医生》带给我的感动，也发自内心地感谢在前线抗击疫情的医护人员。希望疫情早日结束，让我们的笑容不再掩藏在口罩后面。

作者：Li Cao Jackie，来自厄瓜多尔，就读于华东师范大学英语系英语专业

推荐：沈嘉熠教授（华东师范大学传播学院）

《穿过寒冬拥抱你》观后感

［印度尼西亚］林精美

不知道你们有没有和我有同样的感觉，就是一转眼这次疫情已经持续两年多了。我非常清楚地记得，2020 年 1 月 20 日，我刚从哈尔滨旅行回到学校，一切都正常，周围没人戴口罩，也不害怕跟别人聚在一起。突然间，1 月 23 日看到疫情暴发的新闻，武汉封城了！当时非常慌张，有不少同学纷纷启程回国，但我的家人劝我留在原地，不流动是最好的防疫办法。

我们生活在武汉之外，都已经那么惶恐，那么武汉人民呢？我们怎么也无法想象武汉人民当时的感受。不过，看过一部中国电影《穿过寒冬拥抱你》之后，我认为武汉人个个都是英雄！

本片描写武汉人民共同抗击疫情的故事，片中有我非常崇拜的演员刘昊然。这部电影的男女主人公，分别是贾玲饰演的骑手武哥和黄渤饰演的快递员阿勇。他俩自发组织志愿者，每天接送医护人员上下班，为医院送去急需的物资，甚至自己贴钱购买物品，令我非常感动。尤其那位"武哥"，她既是骑手，又是一位母亲，却长时间跟孩子分离。因为担心居民们隔离在家缺乏生活用品，她几乎跑遍了武汉城，挨家挨户送货上门。她完全不顾自己的小家，而是为更多的人解忧解困。其中最感人的一幕，是在她儿子生日当天，她亲手给儿子做了一个蛋糕，却无法和家人吃口团圆饭，连给儿子唱生日歌也是在户外楼底下，此情此景使我忍不住落泪。

《穿过寒冬拥抱你》跟相同题材影片相比，不少影片描写的"抗疫天使"一般都是医护工作者，但这部电影告诉我们，除了医护人员，还

有从事其他职业的普通人，包括快递员、外卖员、超市经理、餐厅主厨等等，他们为抗疫所作的贡献，其实不亚于医护人员，他们的目的是一致的。武汉人民在异常艰难的条件下，毫不气馁，相互援手，这就是武汉当时的实际状况。因而，我个人觉得这部影片相比《中国医生》《武汉日夜》更加真实，向抗疫中的平民英雄致敬。

《穿过寒冬拥抱你》告诉人们，平安生活来之不易，是因为有人负重前行。当前，全球疫情还没有止息，人类需要共同维护生态和谐的生活环境。看完这部影片，我感触很深，觉得生与死之间，并没有想象中那么遥远，所以这辈子不要给人生留下任何遗憾，要好好生活，好好爱自己，更要珍惜关爱身边每一个人。

作者：Sari Sylvia Ayu Indah，来自印度尼西亚，就读于河北师范大学国际文化交流学院汉语国际教育专业

推荐：张红霄老师

张艺谋作品

我一直关注张艺谋

［日本］熊泽和奏

2008 年 8 月，全世界规模最大的夏季奥林匹克运动会在中国首都北京成功举办。时隔 14 年，2022 年冬季奥运会又在中国举行，这次我有幸观看了盛大豪华的开幕式，让我联想起以前看过的一部中国电影，感觉冬奥开幕式有些场景与那部电影的表现方法有不少共同点。后来，我偶然从电视新闻里发现，开幕式总导演和那部电影的导演是同一人！令我吃惊不已——他就是张艺谋。

张艺谋 1950 年出生于陕西，青少年时期经历十年"文化大革命"。在社会动荡年月，中国知识青年被政治浪潮席卷到农村，随着身份转变，很多年轻人的思想发生相应的变化，张艺谋也是其中之一。"文化大革命"结束后，张艺谋考入北京电影学院摄影系，开始接触外国电影以及西方电影美学，他和电影学院同学对中国传统电影观念产生了疏离，尝试开辟新的电影艺术道路。他们被称为"第五代导演"，其中张艺谋尤其突出，他执导的影片主题新颖，表现手段大胆，个性色彩鲜明，当年格外引人注目。随后，从《红高粱》开始，张艺谋在国内外获得不计其数的电影奖项，由此成为当今中国电影界的成功代表。

我对张艺谋电影兴趣最大的一部是《英雄》，它曾被美国《时代周刊》评为 2004 年度全球十大佳片第一名。我觉得这部电影的表现方法很卓越，其他电影完全比不上它。《英雄》采用不少新技术，例如秦兵几千人一齐拉弓射箭的场面，通过特殊摄影和 CG 技术，呈现出逼真的效果，仿佛那些飞箭真的向观众射来，视觉冲击倍受震撼！在打斗场景中，使用吊钢丝表现男性之间白热化对打，以及女性之间优雅的空中决斗。其中梁

朝伟与李连杰在湖面上追逐的场景尤其精彩，还通过"慢动作"营造梦幻感，让观众感受到中国武术超凡的魅力。此外，《英雄》角色服装和化妆色彩亮丽，极富个性。张艺谋电影风格以意境优美著称，片中对于湖水、树林、风沙等背景的描绘令人赞叹，当章子怡与张曼玉在黄树林里对打时，周围树叶不停飞舞，简直让人目眩神迷。

　　随着时代发展，新世代导演不断出现。但观看了 2022 年冬季奥运会开幕式，我认为张艺谋这位已经年长的导演，他的艺术生命仍在成长中，仍会拍出一部部电影佳作。日后中国电影界即使出现新的大导演，我还会一直关注张艺谋导演，期待他向观众贡献更杰出的影片。

　　作者：熊泽和奏，来自日本，就读于上海交通大学汉语国际教育中心汉语言专业
　　推荐：程亚丽教授

"双奥导演"张艺谋

[尼泊尔]潘达

张艺谋导演在中国电影界有着举足轻重的地位!

我以前对张艺谋并不熟悉,后来逐渐了解到张艺谋享有"国师"称号,作为第五代导演先锋,他不仅执导影片,还兼任摄影师、编剧,甚至担任演员。他导演的作品有《红高粱》《秋菊打官司》《大红灯笼高高挂》《英雄》《一个都不能少》《一秒钟》等等,获得过全世界重要的国际电影节奖项,包括美国奥斯卡奖和金球奖提名,各种荣誉满载而归,在中国电影界属于"龙头老大"。

张艺谋至今保持旺盛的创作力。在我看来,一位拥有如此强烈的表达欲敢于创新的艺术家,实在太难以置信了,我对他由衷地敬仰!电影理论家和评论家对张艺谋电影开展研究,全方位揭示张艺谋电影蕴含的哲学、美学、道德、文化以及生命的寓意,有助于观众们理解。

张艺谋是2008年北京奥运会开幕式总导演,今年又担任北京冬奥会开幕式总导演。北京成为全世界首座"双奥之城",张艺谋也成为首位"双奥导演",更让我对他肃然起敬!

这次北京冬奥会开幕式和闭幕式,我以留学生身份看完电视直播,感到非常震撼。张艺谋导演设计的总体方案,完美地诠释了博大精深的中国文化,开幕式倒计时运用中国传统二十四节气进行演绎,从"雨水"循环到"立春",满屏绿色涌动,映入观众眼帘,充满令人神往的生命力。张艺谋导演的冬奥会开幕式,再次将中华文化传播到全球。

我要好的几位尼泊尔同胞,他们在北京亲身经历了冬奥盛会,有的还去鸟巢体育馆、张家口赛场当志愿者。看到他们在朋友圈发的照片和

视频，让我弥补了一个个无法用语言形容的精彩镜头。

感谢"双奥导演"张艺谋，他的成功离不开全中国人民的支持。我作为一名在中国的留学生也感到自豪，我要不负韶华，努力学好中文，为将来当一名合格的汉语教师而奋斗。

作者：Padam Gurun，来自尼泊尔，就读于河北师范大学国际文化交流学院汉语教育专业

推荐：张一凡老师

"双奥导演"张艺谋

我在法国看张艺谋电影

［法国］吴瑞

　　十年前，刚从中国回来的我，在法国马赛看了一部中国电影——《我的父亲母亲》。这部电影对我产生了深刻的影响，让我决定再次回到中国，要努力学习中文，进一步了解中国文化。

　　在法国，张艺谋的电影非常有名，包括《红高粱》《英雄》《十面埋伏》和《活着》等。这几部影片不仅票房高，评价也不错，无论片中讲述的故事，还是精美的画面，深受法国观众喜爱。

　　《我的父亲母亲》一开场，那种黑白影像立刻引起我的好奇心：冬天，一个偏远的小村，一个人的死亡，一个家庭；然后一切都变了——回忆

部分变成了彩色，春天，清新的田野，甜蜜的生活，节奏平缓，加上章子怡的美丽。当这些光影色彩碰撞在一起，便给人一种强烈的冲击感及神秘感。

张艺谋为我们还原了中国北方一个乡村的生活，更重要的是展现了爱情的浪漫与美好。我经常听到中国人说，"法国是一个浪漫的国家"。而我本人觉得，现实中可能并不那么浪漫。我认为，每个国家的人民都有属于自己的独特的浪漫，这正是张艺谋这部电影带给我的感受。

作者：Mehdi Ghozaël，来自法国，就读于北京电影学院汉语中级班
推荐：李苒副教授

我是张艺谋的影迷

［俄罗斯］倩雪

我看的第一部中国电影是《十面埋伏》，当时我 9 岁，从那一刻起，我就迷上了它，以后还看过多次。这部影片在俄罗斯非常有名，所有电影院都放映过。我妈妈也非常喜欢《十面埋伏》，她看的时候眼睛都移不开了。妈妈还说这部影片的导演非常专业，他的名字叫张艺谋。

从此我开始关注张艺谋的信息，逐渐了解他的经历。张艺谋 1950 年 4 月 12 日出生于陕西省西安市，因家人曾在国民党军队服役，"文化大革命"期间受到了冲击。1968 年至 1971 年，张艺谋被下放到农村种地；1971 年至 1978 年，他又回到城里，在一家纺织厂工作。张艺谋业余爱好绘画和摄影，曾用献血的钱买了一架照相机。1978 年，北京电影学院招生时，张艺谋已经 28 岁，不能参加高考。为了实现自己的电影梦想，他不得不向文化部部长提出申请，央求他为一个"因'文化大革命'而失去十年青春"的考生破例；结果获得了批准，他终于考上大学。1982 年，张艺谋从电影学院毕业。1987 年，他独立导演的第一部长片《红高粱》一炮打响，荣获第 38 届柏林电影节金熊奖。此后，张艺谋继续获得各种奖项和荣誉，受到国内外观众的认可。

当我来中国留学后，打算用中文评论一部中国电影，于是想回顾《十面埋伏》。张艺谋片中运用的色彩具有象征意义，在好莱坞影片里是看不到的。本片讲述属于两个不同世界的男女之间的爱情，表现理性与情感的对立，以及人类终极的爱不可逾越。张艺谋描绘爱情非理性及永恒的基础，包括欲望和义务——或许爱情在本质上最初是一场游戏？这种游戏既是自己与他人对抗，又是与命运共同对抗，涉及生与死、宿命和

选择的自由。《十面埋伏》画面中充满东方文化符号,张艺谋没有给观众提供现成答案,观影的过程就像一场爱情的幻想。影片视觉高潮出现蓝色和绿色融合(即天与地),景色从深秋走向严冬,构成一种诗意,象征大自然循环,为春天的降临留下希望。

我钦佩张艺谋这样的中国电影艺术家,正是这些才华横溢的艺术家让我们的生活变得丰富多彩,让我们相信生活的美好。我祝愿中国电影艺术家创作出更加令人惊叹的好电影!

作者: Sofia Ignatova, 来自俄罗斯, 就读于华东政法大学政治学与公共管理学专业

《大红灯笼高高挂》影评

［越南］范明朱

　　一提起中国电影，人们想到的就是《红高粱》《菊豆》《英雄》；一提起中国导演，必定有张艺谋的名字。张艺谋不仅是国际影坛最具影响力的电影导演，还连续两次担任奥运会开幕式总导演（2008 年北京奥运会和 2022 年北京冬奥会），令世人刮目相看。

　　在张艺谋早期电影作品中，女性角色塑造是一大亮点。比如《红高粱》里的九儿，《大红灯笼高高挂》里的颂莲，《秋菊打官司》里的秋菊，等等。这些女性是遭封建礼教和父权压迫的对象，她们渴望生命的自由，不断反抗封建压迫，突破了传统女性模式，其中给我留下最深印象的是《大红灯笼高高挂》（1991）。该片根据小说《妻妾成群》改编，获得第 48 届威尼斯国际电影节银狮奖，以及第 64 届奥斯卡奖最佳外语片提名。影片女主角颂莲 19 岁，是个大学生，因家道中落，父亲去世后只得辍学，继母一手操纵，将她嫁到陈姓家族当四太太。颂莲原本拥有灿烂人生，当陈府大门在她身后关闭之时，就宣告彻底结束了。颂莲是个聪明自信倔强的女性，她不坐花轿，穿着学生服，径自走到陈家，并不把陈家各种规矩放在眼里。她明白自己在这种处境下的命运，再有学问的女人也算不得什么东西，"念书有什么用啊？还不是老爷身上的一件衣裳。"

　　陈老爷在家族中有着极高的淫威，自己可以娶小老婆，和丫鬟通奸，但他的老婆绝不能偷情，否则就要像三太太那样被吊死。每天夜晚，陈老爷必作一次选择——哪一房的红灯笼点亮，就点谁的菜。如果得到老爷的宠爱捶脚，是最有体面的事，想怎么样就怎么样。于是，几房太太天天算计，明争暗斗，就为了能点亮灯笼，最终却殊途同归。张艺谋在

片中牢牢把控，陈老爷从未露过一次脸，达到"无形"比有形更具威慑的效果，凌驾于众人之上。值得指出的是，《大红灯笼高高挂》里的红色，并不是显示喜庆的颜色，反而象征嫉妒和仇恨。"点灯，灭灯，封灯……在这个院子里，人算个什么东西？像狗、像猫、像耗子，什么都像，就是不像人！"最后，颂莲目睹三太太被吊死的惨状，再也无法忍受这吃人的礼教，她疯了！

影片结尾，张艺谋运用叠化画面，伴随飘渺的京剧曲调，颂莲又回到开头场景，历经夏—秋—冬—夏，直到陈府迎来五太太，演绎没有春天的故事。在这部影片中，观众感受到陈腐气氛弥漫，黑夜白昼难分，大院高高的围墙象征女性无法逾越的封建礼教，仿佛"鬼屋"让人不寒而栗。《大红灯笼高高挂》是一部非常有意思的影片，我们不仅要推翻那种封建制度，更要荡涤封建思想。

作者：范明朱，来自越南，北京电影学院"汉语桥"冬令营学员
推荐：刘北北老师

活着就是为了活着

[越南]阮玉琼

　　《活着》根据余华同名小说改编，由张艺谋执导，葛优和巩俐主演。这部电影1994年上映后，获得第47届戛纳国际电影节评审团大奖、第48届英国电影学院奖最佳外语片等多项大奖，在国内外电影网的评分接近满分，可谓一部赫赫有名的中国影片。

　　本片的时代背景从解放战争到全国胜利，50年代"大跃进"再到"文化大革命"时期，通过徐福贵一家几十年来的遭遇，将主人公在动荡岁月的生活呈现在银幕上。福贵是个富家子弟，嗜赌如命，妻子家珍多次劝阻不成，带着女儿回娘家。结果他赌输了，家产败光，老父被气死。过后，福贵洗心革面，和同村的春生操办皮影戏，以此谋生。没想到战争爆发，福贵与春生被国民党军队拉壮丁，后又成为解放军的俘虏。当福贵受尽苦难回家时，母亲已去世，女儿因一场高烧变成半聋的哑巴。本以为经过这场风波，福贵一家能过上清贫而快乐的日子，不料在"大跃进"时期，儿子不幸被春生驾车撞倒丧命，女儿在"文化大革命"中因难产大出血致死，全家最后只剩下福贵、家珍、女婿和孙子相依为命。

　　片名为《活着》，贯穿全片的不是生机勃勃的生机，而是接连不断的死亡。张艺谋导演的用意，是以"活着"对立面"死亡"来表达主题，突出"活着"的珍贵。影片叙事没有明显的转折点，没有反派角色，也没有大的冲突，是比较单纯的"活着"，却给观众带来独特的体味。此外，无论摄影手法、镜头运用、光线照明，还是服装、化妆、道具，都很"真"，没有过滤或美化，一切都接近平民真实生活。片中人物都是小人物，过着平淡无奇的日子，命运难以预测，在社会动荡中坦然应对冥冥中潜伏

的暗流。

在整部影片中，我们接触到中国文化种种含义。比如悲凉的二胡乐曲，衬托福贵大少爷时期的奢侈、从战场返家途中的失落，以及女儿坐自行车出嫁等场景，陪伴福贵千辛万苦的一生。又如饺子，在中国饮食文化中寓意团圆，是北方每个家庭除夕饭桌上不可或缺的。本片中饺子出现了两次，第一次是在儿子的墓前，第二次是在女儿的坟前——命运如此残酷，让福贵一家只有在生离死别时摆上饺子，全家老小再也不能团聚在一起好好吃一顿了。

《活着》有颇高的艺术价值，也有值得思考的人文价值。例如，福贵最后一次背儿子上学时，曾对他说道："鸡养大了，就变成了鹅，鹅养大了，就变成了羊，羊再养大，就变成了牛，牛以后就是共产主义，天天吃饺子，天天吃肉。"多年过后，孙子也问福贵同一个问题，回答却变成："鸡养大了，就变成了鹅，鹅养大了，就变成了羊，羊再养大，就变成了牛，牛以后你也长大了。"经历太多的挫折，使福贵变得麻木了，对未来不抱什么期待，能好好活着才是最幸福的。又如，家珍曾痛恨开车撞死儿子的春生，可当发现春生有自杀的念头，家珍却对他说："你还欠我们家一条命呢，你得好好活着。"这就是放下仇恨，也放过自己的意思。再如，福贵因赌博把祖传豪宅输给了龙二，本以为那是祸；不料解放后，龙二却因这套房被定罪枪决。假如当初祖屋没有输给龙二，被处死的或许就是福贵，由此来看，祸就成了福，这便是"祸兮福所倚"的哲理。

《活着》原著作者余华曾说："人是为了活着本身而活着，而不是为活着之外的任何事物活着。"每个人从出生开始，就在向死亡走去，活着的过程才是我们"活着"的价值。不管遭遇多少困苦，愿我们每个人都像福贵那样顽强，在人生的道路上只要往前看，阳光就一直在。

作者：Nguyen Ngoc Quynh，来自越南，就读于华东师范大学国际汉语文化学院

推荐：沈嘉熠教授（华东师范大学传播学院）

人生就如皮影戏

［越南］吴玄庄

《活着》这部电影不愧是张艺谋最佳作品。虽然是好几年前看的，但我忘不了电影主人公的悲剧命运。给我留下深刻印象的，还有影片中出现的皮影戏，它的生命也像福贵那样——或上或下，充满挫折。

《活着》一开场，观众就看到皮影戏片段。此时皮影戏只是消遣的游戏，福贵还是一个任性的少爷，皮影戏班主龙二的演出甚至招来福贵责骂："比驴叫还难听！"但谁也没料到，这皮影戏就此跟福贵分不开了。日后福贵将全部家产赌输，皮影成了他谋生的工具。那些单薄的皮影，也象征了福贵单薄的人生……

四十年代——福贵家道中落，他与春生离乡背井，带着皮影四处卖艺，皮影就是他们糊口的依赖。

五十年代——解放后，皮影成为人们生活中不可缺少的娱乐，可以说皮影被"救活"了。对福贵来说，皮影更像个不会说话的知音。

六十年代——"文化大革命"期间，属于"四旧"的皮影被毁尽，福贵只剩下一只空荡荡的皮影箱。

由此可见，单薄的皮影犹如玩偶，一旦人们不需要它，随时随地可以抛弃。而人的命运也像皮影一样，有时无法选择，只能服从。我记得有人说过："人生是一场戏，我们都是戏中的演员。"

我认为，张艺谋导演将皮影戏放在《活着》重要的位置，不仅仅给观众展示一种民俗，还有深刻的象征意义：无论如何我们都要活着，要坚韧地、有信念地活着，即使遭遇危难困苦，我们不能轻易放弃，要坚信生命的价值！

作者：Ngo Huyen Trang，来自越南，就读于上海外国语大学新闻传播学院

推荐：诸廉教授

《活着》带来希望

[波兰]林晓云

　　《活着》是 20 世纪 90 年代根据余华同名小说改编的中国电影，讲述福贵一家人在不同历史阶段（解放战争、"大跃进""文化大革命"）经历风吹雨打的故事。福贵是地主的儿子，年轻时生活浪荡，天天赌博。有一次豪赌，他输光了自家祖产，全家生活陷于困顿。皮影戏班主龙二赢得福贵的家产之后，赏给福贵一口皮影箱子，从此福贵便以皮影戏谋生。当内战爆发，他被国民党军队抓壮丁，后来被解放军俘虏了，为战士们演皮影戏，找到一点乐趣。解放后，福贵复员回家和亲人团聚，但母亲已去世，女儿一场大病后成了哑巴。

50 年代经历土改，福贵察觉自己嗜赌失去祖产，实乃"因祸得福"；龙二则因地主身份及反抗政府，被判处枪决。尽管生活坎坷，福贵并不失望，面对厄运，他脸上照样露出几丝笑容，即便最艰难困苦的时候，也苦中作乐，不忘享受家庭生活的温馨。

《活着》获得第 47 届戛纳国际电影节金棕榈大奖，男主角葛优获得最佳男主角奖，成为第一位摘取戛纳影帝桂冠的华人演员。女主角巩俐的表演也很精彩，珠联璧合，使《活着》成为张艺谋最好的作品之一。

看过《活着》之后，主人公福贵一家的遭遇，令我久久不能忘怀。片中皮影戏特殊的曲调，也久久留在我耳畔，深深打动了我。我向周围的朋友热烈推荐这部影片，尤其在经受新冠疫情和战争冲击的当今世界，这部电影可以为我们带来希望：艰难岁月是暂时的，只要挺过寒冬，终将迎来柳暗花明的春天。

我们不能绝望，要珍惜自己的生命，要活着！

作者：Monika Wlodek，来自波兰，就读于上海交通大学人文学院汉语国际教育中心

推荐：胡建军副教授

《一个都不能少》主题内涵

［马达加斯加］李永

　　我从小就对电影有着浓厚兴趣，来中国之后，我看了许多中国影片，其中给我印象最深刻的是张艺谋导演的《一个都不能少》。这部电影的女主是小学刚毕业的魏敏芝，她临时替代高老师的工作，由于学生辍学严重，她受高老师嘱托，必须保证全班28个同学上学，"一个都不能少"！

　　一天，班上最调皮的学生张慧科因家庭贫困，悄悄离开学校，跟别人一起进城打工。魏敏芝得知后，发动全班学生设法寻找张慧科，但一直找不到。于是，魏敏芝独自进城，几乎找遍所有的工地，还到车站附近打听，并寻求车站广播员的帮助。她忍着饥饿，将自己吃饭的钱买了笔和纸，四处张贴寻人启事。

　　魏敏芝又来到电视台，在大门口长时间守候台长，终于得到电视台领导过问，策划一个特别节目——魏敏芝含泪呼喊张慧科的场景在电视上播出了！观众们深受触动，纷纷出力帮助魏敏芝。最后经过大家努力，终于找到了张慧科。由于魏敏芝通过媒体讲述学校的困境，当地政府决定资助学校办学。

　　这部电影所以令人感动，主要原因是情节和细节感人。魏敏芝答应当代课教师，是为了得到高老师给她一点酬劳，然而在寻找张慧科的过程中，她付出了很大的代价，远远超过高老师给她的代课费。全片处处体现人们互相帮助的精神，同学们为了赚点钱到工厂打工，不慎弄坏了厂里的设备，但厂长很同情他们，照付劳务报酬。这部影片中出镜的所有演员都是业余的，本身是普普通通的乡村教师和学生。镜头中农村孩子红彤彤的脸蛋，简陋的教室，黑板上歪歪扭扭的粉笔字，正是这些真

实的场景加上业余演员朴实的本色表演，使故事情节更加感人。这部电影反映了20世纪90年代中国贫困地区存在的教育问题，又表现了西北农村淳朴的民风。看完影片，我对中国有了更深刻的认识，也让我感受到中国农村在教育方面的发展进步。

我认为，一部影片能否得到观众的喜爱，绝不靠演员的知名度或者形象，关键是影片一定要有深度，能够给观众以启迪，因此电影的主题内涵更为重要。

作者：Toky，来自马达加斯加，就读于宁波大学汉语国际教育专业
推荐：张斌宁教授

《我的父亲母亲》打动不同国籍的观众

［日本］福间美穗

我看过的中国电影，印象最深的是张艺谋执导的《我的父亲母亲》。这部影片根据鲍十的小说《纪念》改编，由章子怡主演，描写的不仅是男女之间的爱，还包括感人的亲情，以及老师与学生之间的仁爱。

我第一次看这部电影，心里有说不出的感动，影片内容并不复杂，但牢牢占据了我的心。通过影片，我们可以了解50年代新中国农村的生活习俗。据我所知，这部电影在日本的粉丝也很多。我认为，此片能够打动不同国籍的观众，有以下三方面原因。

首先，影片结构简单而精细。开场情节是骆玉生得知父亲去世，回老家奔丧，然后倒叙父亲和母亲的往事，结尾又从回忆场景切换到现在。叙事过程中不时出现过去和现在的连接物，譬如母亲织布操劳的背影和朗读的声音。我们知道，电影里以黑白和彩色区分时态，一般都用黑白画面表现过去，用彩色画面表现当代。但张艺谋这部作品恰恰相反，往事采用母亲的视角，充满了浪漫，当现实画面切入回忆的瞬间，观众眼前所有的景物无比优美，黑白画面被彩色替代的反差极大。父亲去世后，母亲的世界顿时失去颜色，以此来表达母亲的悲伤。最终，母亲的精神世界仿佛重返青春，画面又显现为彩色。母亲默默无言，但我们可以感受到她心情的变化，不由自主将感情投入到母亲身上，体验那份醇厚的意蕴。

其次，回忆中出现的场景很少，主要是学校、母亲的家和山峦。按我的理解，这些场景说明母亲接触不到外面的事物，她的世界很小很小，由于是文盲，她对山外的事不了解，只能被动地等待丈夫回来转述。这

个特征暗示两人城乡身份的差异，同时表现身在山村的母亲心灵多么纯净。故事场景虽然有限，观众却看不腻，原因在于张艺谋描绘了中国北方独有的自然美景，这正是吸引外国观众的地方。我特别欣赏母亲跟父亲一起行走的画面，她身穿粉红色外衣，就像路边盛开的一朵鲜花。

最后，观众对价值观产生的共鸣。影片叙事主要采用母亲的视角，那时她还年轻，不太了解社会动荡变故，但由于社区小，丈夫被打成右派的传言很快在村里传播开来。在那个时代，自由恋爱还是少见的，加上村里人对此有偏见，父亲和母亲敢于追求幸福很不容易。随着时代变迁，人们的价值观也变了，回忆场景中织布机发出的声音、从井里提水的声音消失了，过去和现在的生活环境差别巨大，审美上让人们产生一种怀旧感。

我阅读过的中国文学作品，大都描写动乱社会中人民遭遇不幸，甚至不可逆转自己的宿命。有些作品则反映当代社会生活，笔触强烈。《我的父亲母亲》也描写这样的时代，却让我察觉这部影片中回忆历史、书写历史的角度和方式，较其他类似题材的电影有很大差异，因而更能打动不同国籍的观众的心。

作者：福间美穗，来自日本，就读于上海交通大学人文学院汉语言专业

推荐：程丽亚教授

评中国三部武侠大片

[德国]凯文

2003 年我在柏林电影院看了《英雄》，它是我看过的第一部中国大片，虽然故事不是第一次拍（20 世纪 50 年代日本著名导演黑泽明已拍过类似的片子），但看完以后感觉很不错。我觉得《英雄》影像很美，演员不错，音乐不错，武术镜头非常好，都很协调。我的意思是说，有时候电影的故事不太重要，电影更需要运用影像表达意思，这就是电影和书籍的区别。另外，我觉得《英雄》比美国的大片好得多，导演设计和拍摄方法讲究艺术性，从这方面看，《英雄》已经超过大多数美国大片。

我看的第二部武侠大片是《十面埋伏》，很可惜这次没有机会去电影院里欣赏，所以美的程度打了折扣。这部影片跟张艺谋以前拍的不一样，我觉得他创造了一部美到极点，充满了疼痛的诗意的作品。《十面埋伏》是一个表达过程的故事，更确切地说，它描写了一种状况。影片里有一组竹林镜头，张艺谋模仿了胡金铨的《侠女》，这组镜头拍得有意思。我一直爱看武侠功夫片，正因为这个原因，我很喜欢张艺谋导演的这两部片子。

今年春季，我看了《无极》，当时已经听到很多人批评这部片子，所以我非常好奇。看完以后，我真的失望了，一个好的镜头也没有，用一个成语形容非常合适，那就是"虎头蛇尾"。编导讲故事的方法不怎么样，电脑特技太差，人物显得可笑，武术镜头不好看，服装也不合适，至于表演质量——还是不要提了。我原先喜欢张柏芝，也喜欢她的声音，但是她在这部影片里太难看了。听说中国人好像不喜欢她讲普通话（我倒觉得没什么问题），所以请来别人给她配音。

　　要我比较这三部武侠大片不太容易，虽然它们是同一种类型。不过，张艺谋导演和陈凯歌导演的区别很大。在我看来，创造有气氛的、有意思的、好看的武侠片，张艺谋是成功的，陈凯歌不太成功。目前，《英雄》《卧虎藏龙》这样的大片在世界上受到越来越多的关注，产生很好的作用：首先，票房多挣钱就能多拍好看的电影（我希望）！其次，吸引国外观众对中国电影越来越感兴趣。再次，能推动中国电影界和外国电影界开展交流，这样一来，中国电影和外国电影的质量都能提高。虽然很多中国人不喜欢这类大片，原因可能是电影表现的内容不是现实的。但是从国际电影节比赛能看出来，武侠大片也有好的影响。

　　作者：凯文，来自德国，北京电影学院毕业
　　推荐：张冲副教授

评《千里走单骑》

［日本］浅田环

张艺谋导演的《千里走单骑》，对我们日本人来说是非常特别的，因为男主角是我国最有名的演员高仓健，大家喜爱他，尊敬他。

听说高仓健主演的电影《追捕》，早在 1978 年就在中国公映，这部影片是"文化大革命"结束以后上映的第一部外国电影。当年张艺谋一眼就喜欢上高仓健了，他俩初次结识见面时，便相约"今后一定要一起合作拍电影"！终于，这两个男人实现了多年的夙愿。

《千里走单骑》的内容很感人。有个日本老人，他和儿子的关系一直不好。有一天，媳妇打电话告诉他："你儿子患病很严重。"他马上赶到医院，儿子却不愿和他见面。老人心里很难过，想尽力为儿子做些事。他回到家里，发现了儿子的一盘工作录像带，原来儿子为研究中国农村一种"傩戏"拍摄纪录片。他从录像带里看到，儿子跟当地演员约好，"下次一定要表演《千里走单骑》"。于是，老人决定亲自替儿子去中国云南一趟，专程拍摄那位演员演唱《千里走单骑》。

我认为，这部影片的特点是故事并不圆满，描写了父子间的情感纠葛，人性比较复杂。那位日本老人是为实现儿子的愿望去拍傩戏，说到底也是为了自己某种心理安慰，是有点自私的。然而，现实中的人正是这样的，所以给我的感觉比较真实自然。

这部影片存在欠缺，有些演员演得不太好，比如演媳妇的那位演员，不免可惜。另外，我个人欣赏简单朴素的电影，可有人觉得没意思，因为每个人对电影的评价不一样，所以很难为一部电影作定论。

看完《千里走单骑》，我的愿望是也拍一部与国家没有关系的电影。

我的想法是，让人们重新认识我们不是某一个国家的人，我们是住在同一个地球上的人类，只不过我偶然出生在中国，或是日本。所以，人与人之间的关系，不应该注重于国家的差别。

作者：浅田环，来自日本，北京电影学院毕业

推荐：张冲副教授

《山楂树之恋》我看了三次

[越南]阮氏方琼

 与西方电影相比，我更喜欢看中国电影，尤其喜欢看文艺片。记得第一次看中国电影，还是我上高中的时候，班主任给我们推荐《山楂树之恋》，说这是中国最知名的导演张艺谋拍的电影，而且女主角和我们年龄相近，讲述她的爱情故事，让我和同学们十分期待。大家一起看完《山楂树之恋》以后，都认为这部影片拍得很好，男女主角的表演非常精彩，分别扮演女生静秋和地质勘探员老三，两人的爱情故事既美好又伤感。

 回想起来，《山楂树之恋》我看了三次，每一次都有不同的感受。第一次观看，主要关注剧情内容，也就是静秋和老三的爱情故事；第二次观看，我提前了解中国当时的社会背景，从而看明白更多细节；第三次观看上升为欣赏，尤其张艺谋导演为不同场景选取特别的色彩，为全片营造符合时代的氛围，让观众融入其中。这里我想从色彩的角度，谈谈对这部影片的感受。

 首先，是红色。我总是想起影片里那些红色的场景，了解到在那个年代，中国人喜欢用红色作为点缀，比如静秋在火车站看到迎接的红旗，车头挂红花的礼车，到处悬挂的大红横幅等。再如，静秋两次穿红衣的场景，给我的感觉完全不同。第一次是河边休息时，老三送给静秋一件红色泳衣，鲜艳夺目，象征爱情与幸福，表达两个年轻人敢想敢做，不忌世俗；第二次是静秋去医院看望老三，她将精心挑选的红色布料做成新衣，原本他俩曾约定穿红衣服去看山茶花，但老三此时已重病卧床，这个愿望可能无法实现了，刺眼的红色反衬悲伤的心情。

 其次，影片里的黄色调也让我难以忘怀。电影开场不久，静秋一行

进入西村坪，满眼黄灿灿的油菜花让人惊叹。静秋和老三初次见面，就选在油菜花盛开的田野，两人并肩散步，画面非常温馨，让我感觉这对恋人多么纯真，多么幸福，心里期盼他俩有个光明的未来。但是，象征光明的金黄色只出现在西村坪，见证了他俩无忧无虑在一起度过的日子。

最后，来谈影片里的绿色。我认为，绿色是《山楂树之恋》的主色调，许多场景都以绿色草地、绿色芦苇、绿色树丛作为背景。绿色是生机勃勃的，充满希望的，是美好的象征。可是影片中那些绿色背景显得比较沉闷，缺少生机。我个人更喜欢明亮的绿色，不仅画面看起来更具活力，也可暗示两位主角爱情的萌芽。不过张艺谋导演的用意，或许是用这种暗绿间接表现主人公悲伤的结局。

在越南同类型电影里，我还没发现有哪一部在色彩运用上那么讲究，比得过《山茶树之恋》的。

作者: Nguyen Thi Phuong Quynh, 来自越南, 就读于广西民族大学汉语国际教育专业

推荐: 谢慧讲师

《金陵十三钗》绽放人性之花

［俄罗斯］陈律

1937 年冬天，随着淞沪会战上海失守，日军开始进攻南京。1937 年 12 月 13 日南京城沦陷，侵华日军在南京及周边地区实施长达四十多天惨绝人寰的大屠杀，制造了震惊中外的南京惨案，有三十多万民众惨遭杀害。

《金陵十三钗》以南京大屠杀为背景，讲述被日军侵占的南京城一个教堂里发生的感人故事。一位冒充"神父"救人的美国人，一群躲在教堂里避难的中国女学生，十三名逃避战火的风尘女子，以及殊死抵抗的中国军人和伤兵，他们在危难时刻放下个人的生与死，去赴一场悲壮的死亡之约。影片有两个重要视点，一个是女学生（旁白），一个是假冒神父的约翰；女学生作为幸存者的证词，提供了历史叙述的合法性，约翰的视点带有普世情怀的人道主义。

好莱坞影星克里斯蒂安·贝尔饰演的"神父"约翰，占据影片叙事中心。约翰的职业是入殓师，为死去的英格曼神父化妆而进入教堂，本想尽快离开南京，但面对日本侵略者的威胁，他成了一群无辜女学生的希望。为了救助她们，约翰留下来伪装神父，收留了"金陵十三钗"。在此过程中，约翰是有机会脱身的，最终他却放弃了。约翰曾是利己主义者，目睹日军惨无人道的杀戮，目睹中国人的团结与牺牲精神，内心人道主义良知被唤醒，也是对自己的一种救赎。

《金陵十三钗》是一部歌颂女性群体的战争片，影片结尾，十三名风尘女子一同剪去发辫，擦掉胭脂，脱下旗袍，摘除金银首饰，替代一位女学生悲壮赴死。影片里形形色色的女性，在战争严酷的环境下，作出生与死的抉择。她们每个人都像一朵在战争废墟中绽放的花朵，绽放

出属于自己的人性之花。

　　这个故事给我留下深刻的印象。我的祖辈在第二次世界大战前线作战，他们为祖国的土地流血，为自己的家庭流血，从德国侵略者手中解放祖国，为和平和自由做出集体牺牲。记得列夫·托尔斯泰说过，"战争"是令人厌恶的事，战争必须以各种可能的方式避免。目前，美国、俄罗斯和欧盟都没有吸取"二战"教训，这是我从乌俄冲突局势中看到的。人类只有相互尊重，互利合作，才能创造稳定和谐的国际环境，使人类文明迈向新的发展进程。

　　作者：Karnaushenko Vladimir，来自俄罗斯，就读于宁波大学人文学院广告学专业
　　推荐：张斌宁教授

《归来》中的"等待"

[韩国]朴珍英

　　我觉得，现代人最难做到的一件事就是"等待"。但有时候只有等待，才能生存下去。比如做完大手术，必须等待伤口慢慢愈合；心理受到伤害，更需要长时间去恢复。当我看完《归来》，更加理解了"等待"的意义。

　　其实一开始我不了解这部电影的背景，只知道张艺谋导演的电影值得去看，因为之前我看过他执导的几部影片，都留给我很深的印象。我欣赏他拍的画面，非常美，甚至那些很普通、很朴素的场景，他也能拍出特殊的美。

　　《归来》的背景是中国"文化大革命"期间，一个家庭里发生的故事，让我们看到每个人物伤痕累累。张艺谋挑选的男女主演很朴素，同时让人感受到心灵之美。丈夫陆焉识是位教授，被"造反派"抓走了，不再陪伴妻子和女儿。受此冲击，全家人心里都有怨恨，同时又满怀信心和希望。对丈夫来说，坚信终有一天能回家和亲人团聚；对妻子来说，每月5日爱人可能归来，所以每个月她都到火车站守候；对女儿来说，她原是学跳舞的优秀生，一直争取担任主角的演出机会。最后真正实现愿望的仅有陆焉识，经过长年累月等待，全家人终于重新见面了。然而妻子身患重病，已经认不出等待了二十多年的丈夫！

　　《归来》让我感同身受，因为我家也有类似经历。我的爷爷是小村庄里有点文化的人，结果混乱时期被抓走了，再也没回来。我父亲记不住他的样子，身边只有一张我爷爷年轻时候的照片，这就是我父亲对自己父亲的全部记忆。

　　看完这部电影，我感到的不是伤心，也不是痛恨，而是感受到"等待"

的意味。陆焉识的妻子足足等了二十年，等待爱人归来，对她来说已经成为一种生存的动力。而终于归来的陆焉识，他"等待"妻子恢复记忆，既是对爱人的一种希望，也是不辜负爱人长时间的等待。这让我很受感动，感叹现在社会不少人动辄就离婚，很难看到对待爱情如此忠贞。我认为，虽然中国"文化大革命"世态很差，但人们心态好，能忍受，抱着希望生活下去。现在恰恰相反，物质和经济富有了，但人们精神压力很大，都在追求眼前的利益和欲望，究竟还有多少人能像《归来》的主人公那样去"等待"呢？

张艺谋说："拍这部电影对我是一次艰难的挑战。"他通过这部电影告诉观众的是，我们要用积极的心态应对现实生活中的困难，鼓起勇气，面对未来。张艺谋拍这部影片，没有采用"热闹的方式"，而是向我们窃窃私语般诉说。我有机会聆听他的忠告，对我来说非常荣幸，最重要的是领会了"等待"的意义。

作者：박진영，来自韩国，就读于烟台大学国际教育交流学院汉语言专业

推荐：徐小波老师

《长城》的时代意义

[韩国] 金孝真

弟弟给我介绍一部影片——张艺谋导演的《长城》。我先上网查看这部影片的评价，发现很一般，再说我不太喜欢看战争片，可为了提高汉语水平，还是去看了。看完后，我觉得《长城》很好，并不是外界评论的那样。

影片讲述中国古代，西方雇佣军为寻找世界上最强的"火药"，踏上漫长的路程，遇到的巨大困难就是长城。这里每隔六十年有怪兽饕餮出没，假如怪兽侵入长城领地，人类就没有希望了。所以，中国军团严守长城。经过几次恶战，他们差点被怪兽打败，但最终杀死了怪兽首领，夺取了胜利。于是，全世界得以重新享受和平。

在我看来，这部影片的主题是惩恶扬善，具有以下三个特点。

第一，画面色彩鲜明。片中的士兵穿着各色各样的盔甲，没有穿一般黑色或灰色的着装，色彩必须引人注目，否则观众感受不到激烈的战争场面。张艺谋导演通过鲜明的色彩渲染，给观众造成强烈的视觉冲击。

第二，营造古代特有氛围。观看这部影片之前，我觉得长城和战争是比较枯燥乏味的。但通过电影 CG 特效，我领略到科技的魅力，银幕上的长城让现代人感受到一种高雅苍劲的古风。

第三，中国文化的骄傲。电影画面中出现长城、火药、热气球等等，张艺谋导演通过这些景物，表达中国从古至今都是强大的国家。

总体来说，这部电影和当下时代很相似。在现实生活中，2019 年底，新冠病毒大灾难突然降临。虽然此前"非典"、MERS 等多种传染病已威胁人类，但此次新冠病毒更具致命性，就像影片里的怪兽侵入长城，直

205

接威胁人类生存。怪兽和病毒都给人们带来恐惧，实际上已有不少人失去性命。在遭遇特大威胁攻击之下，全世界人民唯有联合起来，方能打败病毒怪鬼，拯救全人类。

是的！这次新冠疫情全球大流行，让我们深切感受到"同一个世界，同一个梦想"。如果只考虑自己国家、自己民族、自己家人的安全，这种想法是完全错误的，也是绝对不可能的！因为全世界所有国家不可能例外，只有人类共同抗击疫情，我们的国家、我们的家庭才能真正安全。我确信，就像电影《长城》中的勇士最后取得胜利那样，人类必将战胜新冠病毒。

　　作者：김효진，来自韩国，就读于烟台大学国际教育交流学院汉语言专业

　　推荐：田英华老师

《影》独特的视听效果

[日本]泽田有希

前不久，我参加中日交流会活动，认识了西宁一位大学生，他向留学生推荐了张艺谋导演的《影》。当时我还不了解张艺谋导演，也没有看过他的作品。今年 2 月，北京冬奥会开幕了。我从电视里收看北京冬奥会开幕式，场面非常壮观，我深受震撼。当我得知北京奥运会开幕式总导演是张艺谋，我就开始关注他，随即观看了那位西宁朋友推荐的《影》。

《影》改编自三国志，讲述荆州争夺战中一个影子替身的故事。当沛国失去一部分领土后，沛国国君想维持同盟关系，而沛国都督想夺回领土，但都督被敌国战将击败，身负重伤，便启用一手培养的"替身"，让其替代自己上战场，这位"替身"就成了都督的"影子"。

这部影片中的色彩，无论建筑物、景物、服装等等，全都是黑白的。因为我从没看过颜色受到控制的影片，所以一开始对这种黑白世界的影像感到不适应。不过，我逐渐接受银幕上黑白两色，甚至有点陶醉，简直像中国传统水墨画那样，画面上黑白浓淡和光线强弱构成的影像异常精美。并且，影像不纯粹是黑白的，有时也突出某种色彩，比如武打时，黑白中突然冒出殷红色血迹，格外显眼，衬托出血战的残酷。张艺谋导演正是运用色彩控制的艺术手法，成功地创造影像视觉独特的美感。

这部影片里自始至终在下雨，雨声时大时小，产生不同的意境。在武打场面中，雨势急骤，给武打增加了气氛。当"替身"和敌国大将苦战结束，他独自一人去探望母亲，此时静谧的雨滴声包围着他，十分温馨。可以说，张艺谋导演同样追求听觉的优美，这种优美也体现在采用古琴音乐。古琴演奏给影片带来更大的气场，节奏时而激越，时而平缓，

比如都督和妻子两人合奏时，融入"替身"鏖战的身姿，让观众体验剧中人借助古琴表达的内心世界。

我觉得张艺谋导演的审美观，成功地渗透在这部电影的所有场景和每一个角落。我从没欣赏过如此高超的视觉听觉和谐之美，难道只有张艺谋能创造出这样的美吗？张艺谋导演的影片举世瞩目，可以说是独一无二的，从此我将持续关注他的每一部作品。

作者：泽田有希，来自日本，就读于上海交通大学人文学院汉语国际教育中心

推荐：程亚丽教授

动画片

中国动画片《大闹天宫》

［德国］丁龙

我想给你们介绍一下我最近看的中国电影，这是一部动画片，名叫《大闹天宫》，是 1965 年出品的，根据《西游记》这个有名的小说改编。

这部动画片给我们展示了美猴王孙悟空的传奇。他因为得了龙王的宝贝——是一件武器，所以被龙王告上了天庭。后来，玉帝派孙悟空当一个小官，就是看管天庭的马匹。但是他到了那儿，把马都放了，惹得玉帝很生气。之后，孙悟空又被派去看管蟠桃园，他听说园里的桃子很特别，如果吃一个桃子，就会变成仙人。然而，所有人都不允许吃这种蟠桃，因为它们是供王母娘娘的。孙悟空却不听这个，他吃了很多桃子，被仙女发现后，就去向玉帝报告。于是，孙悟空跟许多人打斗，大胆反抗天庭。

影片的故事很长，表现美猴王一次次被天庭的人欺骗，或者被迫反击，不得不用自己的功夫迎战玉帝派来的人。但是，孙悟空每一次都能赢，因为他非常聪明，总是能找到对付他们的办法。

《大闹天宫》中每个人物都有各自特点：性格、动作、声音、方法都不一样。比如孙悟空很狡猾，他的声音比较高，还总是笑，行动飞快，随时可以改变自己的外表。而玉帝呢，他的性格比较安静，声音相当低，看上去有点胖，所以只能在宝座上坐坐而已。玉帝虽然拥有最高的地位，可他不怎么动弹。

这部动画片虽然比较老了，但故事和美学性质都很好，画面也漂亮，动作很流利。

作者：丁龙，来自德国，北京电影学院毕业

推荐：张冲副教授

露天观影《哪吒之魔童降世》

［越南］阮氏兰香

我国距离中国很近，两国多个口岸之间仅相隔一条河流，正是由于地理位置和历史的原因，我国也是受中国文化影响最大的国家之一，甚至在相当长一段时间内，我国是使用汉语，学习汉文化的。说到这儿，你一定猜到我是哪个国家的吧？没错，正是越南。

说起我喜欢的这部中国动画片很有意思，因为我不是在影院里观看的。当然，并不是我不想去影院购票观看，因为当时网上购票已经很方便了。那是我在中国留学期间一个夏天，晚饭后我到小区散步，远远看见门口有很多小朋友和老人在排队，领取一份爆米花和糖水。再仔细一看，露天场地居然支起一块大银幕准备放映电影了！我原本就喜欢看电影，立刻三步并两步凑过去，找了个位置，开始看露天电影——动画片《哪吒之魔童降世》。

我一开始觉得自己有点尴尬，动画片不是给小朋友们看的吗？可随着剧情展开，我被深深吸引住了。敖丙和哪吒，一个天生是灵珠托胎，一个天生是魔丸降世，两个孩子的命运仿佛被先天注定了。所谓的"命运"降临后，有的人屈服于成见，向命运妥协，再好的牌也打成稀巴烂；有的人偏不屈服于命运，坚持做真正的自己，坚守自己的初心和梦想。什么样的人是英雄呢？面对命运不公，敢于抗争的人就是英雄。于是，我牢牢记住了"我命由我不由天"这一金句。

《哪吒之魔童降世》是一个既熟悉又新鲜的故事，情节饱含中国传统文化精髓，又加入流行元素，让我看得心旷神怡，沉浸于中国特有的人文氛围。主人公哪吒打破成见，张扬自我，个性鲜明。影片包含某种

讽喻性，其中不少人光凭道听途说，并不了解事实真相，戴着有色眼镜做判断。而哪吒看起来反叛传统，内心依然保留着纯正的情感和一腔热血，敢于奉献和担当。在我看来，哪吒的言行看似无厘头，其实有着内在逻辑，是具有说服力的。敖丙与哪吒形成强烈对照，凸显"是人是魔"出于自主选择，绝不是天注定的。

影片让我联想起自己的父母和家庭，无论世界各地，都是"可怜天下父母心"。哪吒的父亲表面很严厉，却甘愿为儿子舍命，真是父爱如山！这方面越南和中国是一样的。当我看到哪吒的母亲陪他踢毽子那一幕，我落泪了，母爱是那么的细腻，那么的温暖……

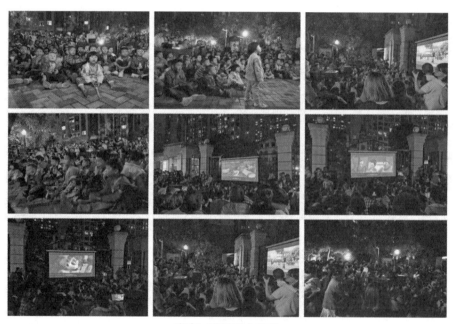

哈哈！看露天电影喽

露天电影放映结束，周围的小朋友和大朋友，手上捧着还没吃完的爆米花，气氛温馨快乐，大家脸上洋溢着开心的笑容。感谢小区工作人员的辛勤劳动，让我们在家门口度过一个电影之夜。这次观影活动，也让我感受到中国社会岁月静好，中国的未来一定会更美好。

作者：Nguyen Thi Lan Huong，来自越南，广西民族大学民族学与社会学学院博士生

推荐：许艳艳讲师（广西民族大学国际教育学院）

露天观影《哪吒之魔童降世》

为一句话喜欢哪吒

［越南］邓碧珍

你会因为一句话而爱上一部电影，从而爱上一个国家的电影吗？我就是这样的人。当我听到"我命由我不由天"这句话时，我就深深地喜欢上《哪吒之魔童降世》这部中国动画片了。

有一天，我在一位中国朋友的微信朋友圈里看到一个小孩儿，这小孩看起来很调皮，朋友写的文字是"我命由我不由天"。我觉得自己的心马上被这句话"吃"掉了，心里念了一遍又一遍。那朋友告诉我，这是动画片里哪吒说的话，我马上决定去看。说实话，我在2020年秋开始学习汉语以前，还没看过中国电影，看的都是中国电视剧。

看完《哪吒之魔童降世》，给我印象最深的有两点：一是哪吒从不认命；二是父母对他的爱。哪吒出生在陈塘关李靖家，家世有名，但那里的百姓不喜欢他。父母怕他去外面惹事，也担心百姓对儿子不好，便将他关在家里。然而，哪吒就是哪吒！他时不时偷偷溜出门，将别人惹恼了他才高兴。哪吒没有一个朋友，他也想结交。一天，哪吒终于找到一个朋友，是东海龙王的三太子。没想到，三太子后来成了他的对手，命运简直在开玩笑。但哪吒没有屈服，他勇敢地站出来，喊出了让世人包括仙界和魔界都吃惊的一句话："我命由我不由天！"最终，哪吒成功地拯救了自己，也救出了其他人。我想，哪吒能够做到这一步，跟他的父母分不开。他从小给家里不断带来麻烦，但是，他父亲没有嫌弃他，母亲待他也很温柔。当看到父亲为了他苦苦企求别人时，我的眼泪流下来了。

整部影片长110分钟，看得很过瘾，既有笑点，也有泪点，使我感

受到亲情与友情，也感受到勇气和抗争。尤其哪吒说的这句"我命由我不由天"，深深地震撼了我，让我懂得只要努力，只要奋斗，就可以自己决定自己的命运！同时，我也感觉自己很幸运，因为在现实生活中，我也跟哪吒一样，享有父母亲无私的爱，父母给了我幸福的生活，并支持我，鼓励我，让我去创造自己美好的未来。

我非常喜欢这部动画片，已经看了很多遍。我还看过中国其他爱情片和功夫片，每种类型都有吸引力。我看中国电影多了，觉得自己的汉语语感增强了很多。我相信，中国将出品更多、更好看的精彩电影，我会永远关注并支持中国电影。

作者：Đặng Bích Châm，来自越南，就读于广西民族大学国际教育学院汉语国际教育专业

推荐：唐文成老师

领悟哪吒的故事

[印度尼西亚]刘君清

　　中国与印尼的双边关系经历不少坎坷，20世纪60年代印尼反华，一度中断了两国之间的交往，直至1999年才慢慢修复。我觉得自己作为华裔，应该多了解中国的文化，永远不能忘记自己的根。观看中国电影，我找到了学习中国文化的有效途径。我看过《霍元甲》《功夫》《叶问》《黄飞鸿》《白蛇传》《霸王别姬》《末代皇帝》等影片，每部电影讲述的故事和人物，使我感受到中华文化独特的魅力。其中我最喜欢哪吒的故事，哪吒电影有多个版本，唯独2019年上映的奇幻喜剧动画《哪吒之魔童降世》，给我留下的印象最为深刻。

　　哪吒是中国古代神话传说中的人物，也是民间信仰的神仙。哪吒的父亲是托塔李天王，上有二兄金吒与木吒。元始天尊将混元珠提炼成灵珠与魔丸，原本应该是灵珠转世的哪吒，因为申公豹拿走灵珠，结果被魔丸托生，生来注定成了混世魔王。哪吒从小被视作"不祥之物"，遭受周围人的歧视、排斥、嘲笑，以致敌对，因而他孤僻、自负、冷漠、叛逆，每天出门惹是生非。哪吒的父母并不嫌弃他，而是鼓励他在太乙真人的帮助下为民除害。

　　哪吒喜欢习武，他的标配是右手腕戴着金镯，腰间围红绫。有一天，他偷偷离家，途中救了一个小女孩，不知不觉来到海边，结识了灵珠转世的龙王之子敖丙，彼此成为唯一的朋友。尽管受到大家误解，生而为魔的哪吒不愿顺从命运的安排，凭自身超凡的能力拯救苍生，最终获得百姓的认可。

　　这部影片让我领悟很多。首先，父母的爱是天地间最伟大、最无私

的爱，正如俗话所说，"父爱如山，母爱如海"。哪吒的父母知道自己的儿子是魔丸，对他从不放弃，一直为他加油打气。父母为子女付出太多，无论怎样的孩子，在父母眼里永远是宝，不会当成草。其次，"百善孝为先"深深打动了我。哪吒临别前，向父母下跪磕头表达感恩。儿女孝敬父母是中华民族传统美德，孝顺父母的人必有一颗善良仁爱的心。

哪吒的故事更启发我："自己的人生，自己做主，我命由我不由天。"哪吒将别人的偏见当成耳边风，充满自信，自己的事自己说了才算。我认识到，作为一个具有独立人格的人，别太在意他人对你的评价。那么，一个人能否改变自己的命运？事实上，不认命也是一种命。哪吒靠自我奋斗，万事不求人，在我眼中是做人应当有的一种态度，能够自我主宰命运的人生才是最完美的。

作者：Vonny，来自印度尼西亚，就读于上海交通大学人文学院汉语国际教育中心

推荐：程亚丽教授

哪吒新形象

[越南]阮玄清

 2022 年我成为北京电影学院冬令营学员，之前久闻北京电影学院盛名，这次非常荣幸能够参加冬令营。本次冬令营项目提供六个介绍中国电影史的视频，使我对中国电影史的认知提高了不少。过去我对中国电影历史不了解，只是经常看中国电影，这里想说一说我最感兴趣的一部动画片《哪吒之魔童降世》。

 我相信哪吒对很多人来说不陌生，哪吒一直以来在我们心目中的形象，跟这部《哪吒之魔童降世》不一样，这正是我对这部新影片产生好奇心的原因。看完这部影片，能让观众接受哪吒的新形象，这就证明影片很成功。

 本片讲述哪吒从诞生到最后仗义行事的经历，剧情有时是搞笑的，有时是严肃的，有时是悲壮的，让我们目不转睛关注影片里每一个细节，带给观众的感受非常到位。哪吒有一句经典台词，想必尚未看过这部影片的人也有所耳闻，那句话就是"我命由我不由天！"我觉得，这是本片传递给观众最重要的思想——人的命运只能由自己掌握，不管遭遇多少困难和挫折，也要努力坚持下去。哪吒这种精神值得我们学习，即便他的身份是由魔丸转世的，仍然可以成为拯救众生的英雄。我认识到，一个人的出身并不重要，重要的是你如何处世为人。这是我观看《哪吒之魔童降世》之后最大的感悟。

 此外，这部动画片还启示我们，不要轻易地判断别人，因为有时候你看到的仅是他人的表面，却不了解他的内心。就像影片中的哪吒，他也是一个可爱的孩童，心地善良，渴望被爱，关键时刻勇敢地斩妖除魔，

并不是大家开头误解的是个"妖孽"。《哪吒之魔童降世》蕴含的意义真的很多，如果你还没看过这部电影，我建议你去看，绝对不会让你失望的。

作者：阮玄清，来自越南，北京电影学院"汉语桥"冬令营学员

推荐：刘北北老师

我在日本看《罗小黑战记》

［日本］笠井凉香

我决定去上海交通大学留学的理由之一，是想在世界屈指可数的发达城市上海生活，也想实地了解体验中国文化。然而，由于新冠疫情的缘故，我暂时不能去中国了。但是我不能浪费时间，所以设法在日本多接触中国的文化。

一天，有一部中国动画片在日本上映了，我觉得这是个好机会，所以去看了。当时我没料到通过这部电影，不仅能接触到中国文化，还能加深对中日两国文化差异的理解。这部电影就是《罗小黑战记》，而且是我看的第一部中国影片。

《罗小黑战记》是关于自然界、妖精和人类文明发展的故事，这个故事设定的时间空间是现代中国，妖精和人类生活在这片土地上，但人类并不知道妖精的存在。有些妖精对人类心存嫌怨，想毁坏人类建立的城市。另一方面，有些妖精不依赖人类造就的现代文明就活不下去。动画片主角是名叫"小黑"的猫妖，它可以变成和人类一样的形态。有一天，小黑家所在的森林，在人类开发城市的过程中遭到破坏，它和其他妖精一起打算进行报复。这时小黑遇见了一个人，他的名字叫"无限"。随着小黑和无限融洽地交往，它发现人类不一定都是坏人。小黑还意识到即使报复人类，整个社会也不见得起什么变化，不如寻求和人类一同好好生活。故事的结局是，通过小黑和无限的努力，所有妖精和人类不再作对，大家生活在同一个世界上，正如无限所说："人类和妖精只能寻求共存之道，谁都不可能灭了对方。"我觉得这句台词揭示了影片主题，表达地球上人类和自然界动植物和谐共存的理念。

看了《罗小黑战记》，我很受触动。我在日本看过的有关妖精的故事，人类通常成为伤害妖精的对立面。但《罗小黑战记》完全不同，至今我在日本还没见到过这样的文艺作品。那么，日本为什么没有"人妖和谐共存"的故事，而中国却有呢？我认为，原因是中国和日本对于文明发展的理念不尽相同。中国目前以非常快的速度发展成发达国家，中国人的生活变得更加富裕。但是在发展过程中，自然生态遭到破坏。日本社会也发生过同样的状况，因此有些日本人为了防止损害大自然，竭力反对经济和城市的发展（包括我也是）。看过这部《罗小黑战记》，我觉得比起单纯阻止破坏自然，中国人显然希望人类社会能够和大自然共存。当然这仅仅是我的揣测，但这部电影确实引发我新的思考。

这种新鲜的感觉，正是我向往到上海留学可以体验的。目前上海之旅尚未成行，我可以利用中国电影间接了解中国文化。通过《罗小黑战记》这部动画，我发现中国文艺作品（包括电影、电视剧、小说等）都包含着中国文化丰富的信息。我打算在留学期间，大量阅读观摩中国作品，全面提高自己对中国的了解。

作者：笠井凉香，来自日本，就读于上海交通大学人文学院汉语国际教育中心

推荐：程亚丽教授

春节观赏《熊出没·狂野大陆》

［韩国］郑娜映

　　动画片《熊出没》是中国小朋友们很喜欢的，所以每年春节都有熊大和熊二为主角的新片上映。我和我的孩子也喜欢看，最近看过的一部是《熊出没·狂野大陆》，于2021年2月12日（年初一）首映，讲述光头强和熊大、熊二去狂野大陆乐园参加竞技赛发生冲突的故事。

　　光头强和熊二参加"自由变身"狂野活动时，认识了一位新朋友乐天，于是三个人一起组队参加比赛，结果赢得一等奖。但狂野大陆主题乐园老板汤姆却指责乐天是"偷技术的小偷"，光头强也对他产生了误会。后来光头强通过家访，恍然大悟乐天不是小偷，并发现一个秘密：原来乐天是科学家，他是为了生病的女儿而发明变身基因技术，但这项技术还不完备，有的人不想变身也会变，甚至控制不住自己，做出一些危险的行动。老板汤姆恰恰利用这一技术，诱骗人们上当赚大钱。为了阻止汤姆的阴谋诡计，光头强、乐天和熊大、熊二联手挫败汤姆，最后销毁了这套"变身设施"，成功营救那些失控变身的上当者。

　　我欣赏这部动画片的原因有以下三点：

　　第一，对"自由变身"各种动物的狂野大陆设备感兴趣。现实中不存在的设施，可以通过动画场景虚拟。随着科技进步，今后如果真出现这种设施，人们就可以自由变身为某类动物，拥有动物的能力，这种体验非常有意思。

　　第二，被乐天的父爱精神打动。乐天的女儿乐乐，从小身体不好，行走不便，爸爸为了让女儿能正常走路，发明了"变身"技术。看到女儿那么开心，乐天感到特别满足。乐乐觉得"变身"很好玩，想跟别人

一起分享，于是乐天就和汤姆合作，帮他建起狂野大陆乐园。说到底，这项发明完全出于父亲疼爱女儿的缘故，是伟大的父爱创造出来的，这令我很感动。

第三，乐天和光头强联手打败汤姆，让观众懂得一个道理：不能为了赚钱去做危害他人的事，否则没有好下场，正义一定会战胜邪恶。此外，影片还告诉人们，团队合作最重要，只要大家齐心协力，就能完成单独个人完不成的难事。

我特别欣赏这部既可爱又幽默，还能启发观众为人处世道理的动画电影，也特别期待明年春节推出新的《熊出没》贺岁片，相信下一集影片更加好看，让我们更加开心，从中收获也更多。

作者：정나영，来自韩国，就读于烟台大学国际教育交流学院汉语言专业

推荐：田英华老师

《白蛇 2：青蛇劫起》女性主义觉醒

［蒙古国］奥尔格勒

《白蛇 2：青蛇劫起》上映以来，动画界掀起一波热议，认为该片标志着中国动画电影的重大突破，体现了动画创作"女性主义"的一次觉醒。本片主人公小青通过漫长艰苦的历程，不仅找到自己作为女性拥有的力量，还明白了女性并不需要男性救助，更不需要等待"白马王子"到来。小青的形象破除了人们对于女性的刻板印象。

"无论男人是强是弱，一到紧要关头，逃了"

由于许仙给小白带来折磨，在小青眼里，一个好男人必须是拥有勇气和力量的人。她来到修罗城之后，遇到一位既坚强又勇敢的司马，无论发生什么事，他都守在小青身边。可是，司马内心并不纯粹，他只是想利用小青。影片中出现一个场景：小青、司马和小白逃避神怪飞廉时，小白被困在废墟下，当小青转身去救援时，却遭到司马劝阻："小白是个累赘！"但小青不为所动。经历这次险情后，暴露了司马的真实嘴脸，关键时刻抛弃小白的行径，使小青深受打击。小青开始明白，"男人强弱又如何？或许有一个不会存心骗你的真心人就够了。"通过这个片段，可以明显看到小青的思想转变及性格发展。接下去，小青又不断受到挫折和困境，让她进一步加深对自身和周围世界的理解。

"直到我推倒雷峰塔"

"直到我打翻你，直到我推倒雷峰塔。"这句话出自小青对法海的无比愤恨。表面看来，法海似乎遵守自然法则，又有威严，其实他代表

那种掌握强权的人。小青勇敢地挑战法海，最后战胜了他。这一场历时二十年的对峙，充分展示小青性格如一团熊熊燃烧的火焰，这种精神也源于她和小白亲密的手足之情，体现出小青对小白无条件的爱。

"如果桥"

"如果桥"是修罗城里唯一带着执念能离开的出口，当小青和小白跨过"如果桥"的瞬间，小白被一只飞廉抓住，小青不放手，抱着小白一起摔落。小白用尽全力，使小青脱离了险境，小青至此才发现救自己的正是亲姐姐。这场令人泪目的结局，表现了小白的毅力和执着，虽然她不记得小青了，但她为妹妹献出一切，说明她执念之强。这也意味着修罗城唯一有人情的男人，竟是小白转世。

《白蛇2：青蛇劫起》讲述一个女性的成长和追求真我的故事。小青最初认为，"只要有一个强悍的男人保护我，一切都会好。"后来她遇到司马，误以为他是"真心人"。最终，她觉悟到"男人是强是弱，都靠不住，要想走出这修罗城，只能靠自己"。由此宣告女性的"独立、毅力、执念"，是多么的重要。

作者：Bulgan Orgil，来自蒙古国，就读于北京电影学院汉语中级班

推荐：李苒副教授

《雄狮少年》的亮点

［泰国］蔡鹏宇

2022 年初，我观看了一部中国动画片《雄狮少年》（I am what I am）。影片讲述广东乡村一个留守少年阿娟，他对中国传统"舞狮"运动非常着迷，梦想有一天成为舞狮的冠军。在师父帮助下，阿娟和队友阿猫、阿狗为参加全国比赛发奋苦练。一天，阿娟的父亲在工作中发生意外，为了减轻家庭负担，阿娟只得中止训练，去城里打工。教练和队友们理解他的决定，并在他缺席的情况下参加全国比赛。结果阿娟在赛场上及时与大家会合，并赢得了冠军。在实现自己的梦想之后，阿娟再次离开团队，远赴上海打工。这部影片存在一些缺点，比如对女性角色的描写相当令人失望，她们的存在仅仅是为了激励男性。然而，我选择这部影片来讨论，是因为影片的主要亮点——描绘了代表中国人价值观的奋发、勇气、友谊，以及对家庭的责任感。

我的华裔背景，让我对这部电影特别亲切。在我成长的泰国，祖先血统多元是很常见的。1945 年，我母亲在泰国出生，她的父亲是从广东汕头移民过来的，母亲成了第一代"泰国华人"。我母亲有四个孩子，当我出生时，她已经和我们的生父离婚了（生父有泰国和印度血统），为此外公来我家帮助母亲照顾孩子。后来，我母亲嫁给了现在的继父（他有泰国和海南华人的背景）。1995 年，一位来自汕头的中国亲戚来看望我们。外公在世时，一直联系我们在中国的亲戚，他去世后，中国亲戚也经常关心我们的生活。多年前，当我第一次来中国学习时，我拜访这位亲戚，并和他们一起在汕头度过了寒假。

《雄狮少年》中阿娟和他父母的生活，反映出当代中国还存在贫困

和经济不平等现象，有一部分人仍在为养家糊口而拼搏。每个人对长辈、配偶和后辈负有责任，这是一种价值观，同时让人们具有强烈的归属感和亲情。作为一个华裔后代，我觉得这部影片宣扬了中华民族对于幸福的追求。说实话，我并不信奉民族主义或国家主义，但在观看《雄狮少年》时，体验阿娟在生活中经历的种种考验，我对他由衷产生了同情心和钦佩，本片中广东音乐和粤语更加重了这份认同。

据联合国教科文组织统计，全世界目前有 5000 万海外华人及后裔。他们的祖先为了追求幸福和梦想，各自移民到不同的国家，并将中国文化带到了海外定居的地方，包括中国人过新年表演舞狮的习俗。中国文化精神存活在一头头"雄狮"身上，也活在华裔群体代代相传的文化自豪感中。

单凭容貌或语言，中国人和泰国人初看没有多少相同之处。当我每次介绍自己是"泰国华人"，我和中国人一样在华夏文化体系中成长，大多数中国朋友听了都觉得有点搞笑。我就告诉他们说，中国食物早已被"本地化"为泰国食物的一部分了。我这一代泰国华人，大都受香港电影和音乐的熏陶，有 40% 的泰国人口（包括皇室），至少拥有部分中国血统。最近还有遗传学证据显示，6000 年前汉族以及讲壮侗语系的人（大部分在泰国），起源于同一个祖先。

上学期我参加《第二语言习得》研究生课程讨论，有位中国同学说，ESL 教育（英语作为第二语言）可能会影响儿童的中国文化价值观。但我认为，向不同的语言和文化开放，并不会损害一个人的文化身份。无论如何，我都认同我的中国和泰国双重身份，两者从不冲突，而是相互补充。同样，中国大陆存在数百种方言，保持这些语言和文化并不会影响推广普通话，以及民众对国家的热爱。

在我看来，《雄狮少年》不仅讲述阿娟和队友夺取舞狮冠军之路的艰辛，而且展示了全世界华人克服困难不懈奋斗的精神，他们不会轻易向命运屈服。作为一个泰国华人，我觉得这个故事与世界各地的海外华人也有文化上的联系。我们的集体主义价值观，促使我们关爱家人与朋友，并且和他们一起奋斗。最后我想再次重申，我为同时拥有泰国和中国的

文化身份深感自豪！我们应该敞开心扉和胸怀，努力学习不同民族的文化，因为世界上每一种文化都是人类的宝贵遗产。

作者：Pongprapunt Rattanaporn，来自泰国，就读于上海外国语大学新闻传播学院

推荐：诸廉教授

电视剧·纪录片

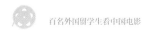

《西游记》在越南家喻户晓

［越南］黄氏和

提到中国，有人会想到世界上宏伟的庞大建筑，如万里长城、紫禁城、天安门广场、秦始皇陵……这些地方每年吸引世界各地的游客参观。而我呢，我立刻想到中国的影视剧，因为它对世界的影响也很大，尤其是我的祖国——越南。

说起中国影视剧，不能不提经典电视剧《西游记》。我看《西游记》时只有三四岁，留给我很深的印象。《西游记》播出时席卷全球，尤其在越南，当时几乎每个越南人都看过，可以肯定还有人看了三四遍后再想看一遍。我身边的人，包括家人、亲戚、同学和朋友，都对《西游记》很感兴趣。我们觉得演美猴王的演员非常厉害，每一个动作都像一只真猴。我和朋友玩游戏也是玩《西游记》，谁都争着当美猴王，谁都不愿意当猪八戒，因为猪八戒又肥又丑。我还记得，那时有个表哥很喜欢跟我们玩，每次我们都要他当妖怪，他也乐意。从那时开始，我和小伙伴对中国产生了浓厚兴趣，也学会讲几句中文。在越南，很多人都会说"你好""谢谢""我爱你"等。我产生一个梦想，自己能够流利地说中文，能够到中国去，能够到中国的电影院里看中国电影。

现在只要有中国影视剧播映，我们都会收看。但是像《西游记》这种能够给观众带来快乐、适合每个人看的并不多，最多的是功夫片和爱情片。在观看爱情片时，我和亲友们都有一个想法：为什么编导一定要"安排"演员哭泣？不少片断让人感觉很假，或者人们不喜欢流泪？我觉得很难说清。我认为，如今由于生活、工作的压力和复杂的人际关系，大家都不容易，都喜欢坚强，不喜欢示弱，更不想看到眼泪。其实人生

是丰富多彩的，有高兴，有悲哀，有欢笑，有艰辛，只要我们自身拥有克服困难、宣泄痛苦的正能量，我们就能面对所有的挑战，就能对未来充满信心。但愿我们的人生犹如美好的爱情电影一样，都有一个甜甜蜜蜜浪漫的结局，而不是凄凄惨惨的悲剧。

今天，我的梦想已经实现一部分，我会说的汉语越来越多了。希望疫情快快结束，我可以早日到中国去。我抵达中国的第一件事，就是去当地电影院看一场中国电影。今后，我要把更多的中国影视剧介绍给我的亲人、同学和朋友，让更多像《西游记》那样人人喜欢的中国影视剧输入越南。

作者：Hòang Thị Hòa，来自越南，就读于广西民族大学国际教育学院汉语国际教育专业

推荐：唐文成讲师

《西游记》在越南家喻户晓

难以忘怀的《新上海滩》

[越南] 黎俊达

在我们国家，电影和电视剧习惯上都称"电影"。我们全家都爱看电影，特别是中国电影。越南国家 VTV-2 频道每晚 7 点都会播一部中国电影，每到这个时候，我们全家人都坐在一起观看，这是我童年时代最快乐、最美好，也是最难忘的时光。

我看的第一部中国电视剧是 1986 版《西游记》，而让我最难以忘怀的是 2006 版《新上海滩》，由中国电影明星黄晓明和孙俪主演。

《新上海滩》以民国时期上海社会为背景，讲述帮会世界许文强与丁力恩怨情仇的故事，以及他俩和冯程程的爱恋纠葛。许文强是北大学生，在五四运动中失去了爱人，还坐牢三年。出狱后，许文强来到繁华的上海闯荡，决心为个人命运打拼。抵达上海时，许文强举目无亲，就在他落魄不堪之际，结识了卖梨小贩丁力，相似的遭遇使两人结为好友。不久，许文强在上海滩"第一交际花"方艳芸帮助下进入帮会，凭果敢作风崭露头角，渐渐成为一方霸主。为拓展自家的地盘，许文强邀丁力加盟，两人合作在上海滩打开了局面。冯敬尧是上海滩商会大亨，欣赏许文强的才干，想吸纳他为己所用。冯敬尧有个女儿冯程程，从北京读书回来，在火车站遭到绑架。许文强机智地化解这一危机，解救了冯程程，也赢得美人一片芳心。许文强和冯程程的爱情故事就此开始了，这是全剧最浪漫的华彩乐段。假如冯敬尧没有向日本人出卖机密情报，许文强和冯程程就会结婚，过上美满的生活。然而，许文强为人正直，深明爱国大义，毅然选择背弃冯敬尧，忍痛断绝和冯程程的关系，为此遭受一系列迫害。后来许文强和丁力联手打败了冯敬尧，基于国仇家恨，许文强和冯程程

没能走到一起。最终许文强倒在战争枪口下，他和冯程程的爱情故事留下凄美的结局。

《新上海滩》中许文强和冯程程的爱情故事，让我念念不忘，我也希望自己在现实生活中，能够拥有像这样的爱情。虽然这段爱情是不完整的，或许不完整的爱情才让人这么难以忘怀。正是这部《新上海滩》，让我更喜欢中国电影了。现在我来中国留学，利用留学的机会可以观看更多的中国电影，这种感觉真好。我希望将来学成之后，可以出力把中国电影传播给世界各地的朋友。

作者：Lê Tuấn Đạt，来自越南，就读于广西民族大学国际教育学院汉语国际教育专业

推荐：唐文成讲师

《我在他乡挺好的》启示

[越南]阮氏幸

在我的国家越南，上映中国电影非常普遍，我从小就喜欢看中国电影。

最近，我看了一部很有意义的电视剧《我在他乡挺好的》，主要内容讲述中国年轻人离开家乡到大城市创业的故事，她们在工作和生活中遇到不少挫折，依然踏实地走向新生活。剧中有四位女主角，每个人都有自己的故事。

一号女主角是个善良的女孩，乐于帮助别人，却帮不了自己。她遭遇一连串不幸：失业，欠钱，被诈骗……受到的压力越来越大，心情越来越沮丧，患上了抑郁症。当最后一根稻草压下来，她在瞬间崩溃了，从天台上跳下去，离开世界的那天偏巧是她的生日。所谓的"崩溃"，源于日常生活糟心事的累积，我们要懂得自我解压，或者找知心朋友倾诉。也许朋友帮不到我们，但会给我们一些建议，多少带来心灵上的抚慰，否则终有一天会支撑不住的。

二号女主角和男朋友在一起多年了，两个人明明很爱对方，最后却不能走到一起。爱情不只是两个人相爱，还受到各种因素的影响，比如双方家庭、双方的职业、经济条件，以及对未来的规划。有一句话让我回味："爱情能够让两个人在一起，面包决定两个人在一起多久。"

三号女主角人到中年，靠自身努力，成为一家策划公司的老板。她事业心强，迟迟未成家，被家人频频催婚，多次相亲，仍找不到意中人。在现代社会，"大龄剩女族"已成为普遍现象，在越南也很常见。尤其在快节奏生活的大城市，越来越多的年轻女性害怕结婚，不想结婚，她们很清楚自己内心所向往的，不再认为婚姻在生活里不可或缺。

四号女主角聪明能干，性格过于单纯，太轻信别人，受到奸诈同事的欺骗和陷害，白白被骗走房租等。

这部励志剧向我们展示了异乡社会真实的生活状态，年轻人离乡背井独自到大城市打拼，真的很不容易。在竞争激烈的社会，我们做事不能太盲目，每件事情需要深思熟虑后作定夺。生活中会遇到形形色色的人，我们要求自己做一个好人，但也要提防有心机的人，学会保护自己。

每个人都有自己的生活，都要面对生活中的压力，没有人能够让我们随时依赖，我们只能依靠自身力量。要把自己变得强大起来，你拥有的世界才是美好的。

作者：Nguyen Thi Hanh，来自越南，就读于广西民族大学国际教育学院汉语国际教育专业

推荐：陈孝老师

《以家人之名》多么温暖

[越南]阮黄美缘

我觉得中国电影非常有意思，我从中不仅学到很多课本上没有的词汇，还增长了知识，看到一个真实的中国，了解中国人的生活。

最近有一部中国电视剧在越南广受欢迎，是丁梓光导演的46集《以家人之名》，它把我带回到学生时代，重温温暖的家庭亲情。

全剧以20世纪90年代末中国社会为背景，讲述五个没有血缘关系的人组成了一个家庭，家中有两个儿子凌霄与子秋，有一个女儿尖尖，有两个父亲李海潮与凌和平，每个人都有不同的经历。凌霄、子秋、尖尖三兄妹离开原生家庭，由两个父亲抚养，从小亲密相处，一起生活，一起成长。

李海潮对子女非常关爱，从不打骂，当他看到别人粗暴对待孩子，让孩子受委屈，就很心痛。他对凌霄和子秋说："你们是我的孩子，虽然没有血缘关系，不姓一个姓，但咱们也是一家子。"听到这段话，我非常感动，忍不住哭了。我在生活中也遇到这样充满爱心的人，愿意抚养没有亲人的孤儿，给孩子享受人间的温暖。相反，也有人把孩子生到世间，却虐待孩子，以致孩子缺乏教养，甚至误入歧途，危害社会。

电视剧《以家人之名》把我带入田园般温馨的空间，让我感受到家庭亲情在现代社会中的重要价值。我们无法选择自己的亲生父母，我们不能埋怨，要珍惜眼前所拥有的生活，治愈曾经受到的伤害，总有一天走向美好的未来。

作者：Nguyen Hoang My Duyen，来自越南，就读于广西民族大学国际教育学院汉语国际教育专业

推荐：庞丽华讲师

《不会恋爱的我们》观后感

[越南]黄锦璃

大家对各种类型的中国电影一定不陌生吧，如现代片、古装片、动作片等等。中国电视剧更受人们喜爱，越南国家 VTV-2、VTV-3 等频道都定期播放中国电视剧。我们还可以通过 Youtube 或 Google 搜索自己喜欢的中国影片，精彩绝伦的剧情，再加上中国顶级明星的表演，让观众欲罢不能。

今天我想分享最近观看的一部电视剧《不会恋爱的我们》，目前在网络上很火，受到年轻人的好评。

这部电视剧讲述当代中国青年的爱情故事。剧中主人公赵江月是位漂亮能干的女性，在一家科技公司担任总经理。因为她过于理性，缺乏谈恋爱的经验。迫于公司的压力，赵江月当着万千网友的面郑重许诺，自己在三个月内一定"脱单"。于是，赵江月与自己的助理顾嘉心开始了一段"姐弟恋"。两人为了共同的目标，渐渐走到了一起。顾嘉心凭借自身实力以及赵江月的支持，终于实现了成为一名职业赛车手的梦想。

《不会恋爱的我们》故事情节很吸引人，贴近现实生活，反映都市青年的理想和追求，特别适合我们在忙碌的工作之余，静下心来观赏。作品最打动我的是看到赵江月和顾嘉心应对重重挑战，一起携手圆梦。结尾时我突然明白，我在《标准教程 HSK4》学习的课文"简单的爱情"，说到爱情不仅需要共同的兴趣爱好，更应该互相理解、互相包容、互相支持。正如电视剧中所说的那样："每一次谈恋爱，都是让我成长的经历。我们不一定知道什么是对的，什么是错的，我们都是不完美的人，我选择用时间来证明一切。"唯有互相包容，接受对方的优点和缺点，才能

更好地生活在一起。

　　爱是生活中不可缺少的，没有爱，人生就毫无意义。但不是每个人都能顺利遇到自己生命中的真爱，就像剧中女主人公那样，一旦遇见了，就要学会理解、关心和爱护，碰到困难共同承担。如果暂时没遇到真爱，还没人欣赏你的灵魂，那就好好爱自己，充实自己，做个内心强大的人，相信总有一天你不再孤单。

　　作者：Hoang Cam Ly，来自越南，就读于广西民族大学国际教育学院汉语国际教育专业
　　推荐：庞丽华讲师

《欢乐颂》值得观看

［塔吉克斯坦］李书瑶

　　到中国留学后，我看的第一部电视剧是《欢乐颂》。平时我很少看电视，但为了学好汉语，我每天争取多看。对留学生来说，看电视也是一种学习方式，不只学习语言，还能了解中国文化，包括中国人的思想和生活方式。与此同时，跟自己国家的文化习俗进行比较，也很有意思。

　　《欢乐颂》是朋友推荐我看的。我喜欢现当代题材，这部都市女性剧特别"合我的胃口"。全剧描写五个不同性格的女性，由于家庭环境不同，各自有自己的价值观，对于爱情和幸福都有不同的看法，但不影响成为好朋友。我想逐个分析她们的性格，并谈谈自己的感想。

　　第一个是以智性见长的安迪。饰演安迪的刘涛在中国很有名气，被很多观众视为"女神"。安迪的家境让人觉得可怜，家族成员有遗传性神经障碍，她妈妈是在婚后发病的，她和弟弟从小也有相似特征，比如对数字的记忆特别敏感。安迪长大后担心自己会像妈妈一样，结婚后被丈夫抛弃，所以一直拒绝和异性交往，将所有时间都用于学习，成了一名女强人。然而，她内心是不快乐的，像个没有感情的机器人一样活着，直到结识了剧中其他几个姐妹。她们同住一栋楼，其中最活泼的曲筱绡主动关心她，让她慢慢敞开了心扉。安迪后来认识了一个男友，但无法克服心中那份恐惧，还是分手了。安迪虽然能力很强，但一味克制自己的感情，因而她的生活是不完整的，我觉得她算不上真正的赢家。

　　第二个是性格开朗的曲筱绡。在她眼里，爱情显得不太重要，包括婚姻也是，她甚至认为女人不一定结婚，但一定要活得开心。我对此感触很深，因为在我们国家，女人必须结婚，而且很少自主选择，要听从

父母的，我对这种现象非常失望。我认为男女是平等的，女人也是人，应当有追求爱情的自主权。剧中曲筱绡喜欢撩帅哥，接触很多人，最终找到让她收心的男孩，因为他知道她是个什么样的女孩，她的可爱没有人可以超过，他要让她成为更好的女人。曲筱绡的价值观最看重的是"开心"，我很认同，因为人生就这么一次，应该快乐地生活。我也愿意找到一个了解我性格的对象，而不是看不出我过人之处的所谓"好男孩"。所以我对曲筱绡的评价，可能跟我们国家很多女孩不一样。

第三个是樊胜美。她的家庭比较复杂，而且重男轻女。这是中国不少家长的旧观念，我们国家以前也有。现在重男轻女的倾向虽然有所纠正，但是女性的地位依旧较低，在一些家长眼里，结婚对女孩来说是最重要的，甚至可以不上学。我对这种现象很不满意，凭什么女孩不能上学？女人不可以工作，拥有自己的事业？女性也享有为社会作贡献的权利，让社会发展得更好。我的态度是宁愿不结婚，也要努力工作，我很反感那种把女人当保姆的男人，我要做个思想独立的现代女性。樊胜美的家长则不然，让她照料全家老小，还要她替哥哥处理许多麻烦事，导致她在上海工作十年还买不起房子，所以她一心想找个有钱人，不理会身边爱她的男孩，一度被一个花花公子欺骗。最终，她还是选择了喜欢她的那个男孩。樊胜美为人仗义，愿意为姐妹们出力，我很佩服她这个优点。

第四个是邱莹莹。她是五个姐妹中年龄最小的，很容易知足。在恋爱方面，只要对方爱她，就愿意为他做任何事。但她过于单纯，受到渣男的伤害，最终还是挺过来了。在我们国家也有类似的事，有些人指责这种女孩为人轻率，我不这样认为，因为每个人难免犯错。女孩受骗值得同情，要学会提高警惕，对自己的人生负责。邱莹莹本性善良，在生活中很乐观，也常常给别人带来快乐。

最后一个是关雎尔。她的生活经历很平淡，没有什么悲伤，活得轻松自在，很让我羡慕，希望每个女性都能活得像她那样轻松。

以上是我的观后感。看完全剧，我联想很多，希望我们国家能多一些像安迪那样的女事业家；多一些像曲筱绡那样坚持爱情价值观的人；多一些像樊胜美那样仗义，愿意为友情付出的人；多一些像邱莹莹那样

心地善良的人；还希望有更多的人像关雎尔那样活得轻轻松松。

《欢乐颂》很值得观看，希望吸引更多的塔吉克斯坦观众，这部电视剧对我们国家的社会发展有促进作用。在我们国家，总统下令不允许大学没毕业的女性结婚，新的婚姻法规定女性一定要上大学，因为女性没受过高等教育，怎么能教育好孩子？在塔吉克斯坦有一种说法："好妈妈胜过好老师。"为了当好妈妈，就要好好读书学习，现在我们国家有越来越多的女大学生，在社会上广受欢迎。

作者：李书瑶，来自塔吉克斯坦，就读于浙江大学传媒与国际文化学院新闻传播专业

推荐：张勇研究员

从《话说长江》到《再说长江》

[马来西亚]王文骏

　　视觉文化时代来临，我作为影视摄影与制作专业留学生，结合《话说长江》第15集《从武赤壁到文赤壁》和《再说长江》第20集《江湖武汉》，浅谈纪录片如何传播中国文化与历史事迹。

　　纪录片的首要功能是记录现实，其次具有影像保存功能，记载某个历史时期的社会风尚与地理景观。在《话说长江》中，两位主持人陈铎和虹云娓娓道来，讲述中国长江的来龙去脉。长江作为中国历史的见证，滔滔江水承载了一代代中国人的记忆。2006年，中央电视台摄制组再次致敬长江，续拍了《再说长江》，用影像凸显长江两岸的神奇景色，以及当地风土人情独特的魅力。

　　纪录片主创以宏大视野记录长江，在《从武赤壁到文赤壁》中航拍武汉关，由于武汉地势低洼，雨季大小支流一起涌入长江，长年遭受洪水威胁。20世纪80年代，摄影师搭乘直升机俯拍地面影像，虽然画面不够稳定，但这样的视角在当时提供了新颖的视觉效果。而在《再说长江》中，随着技术进步，采用数字高清晰摄像机和大摇臂设备拍摄武汉关，同时穿插1983年拍摄的画面作为对照，记录了时代快速的变迁。

　　央视纪录片不仅仅聚焦长江，更着重表现人，关注"武汉人"经历的生活。《从武赤壁到文赤壁》以全景式记录社会历史，比如在武昌起义纪念馆内外取景，通过画外音解说，向观众讲述辛亥革命运动。《再说长江》与《话说长江》有所不同，镜头深入社会底层，走进普通家庭，纪录武汉人的日常生活，并进行现场采访。编导从原先的客观性发展到介入性，深层次讲述武汉人的故事。

在历史长河中，透过摄影机镜头记录的当下影像，日后往往具备历史文献价值。在《话说长江》中，摄影师拍摄武汉夏天的场景，老人们坐在躺椅上聊天；在《再说长江》中，摄影师运用广角镜头，记录老人们在武昌桥头下享受悠闲的时光，折射中国改革开放以来的巨大变化。

《话说长江》散发着浓重的理想主义激情，被视为新时期电视纪录片代表作之一。武汉长江大桥是具有强烈时代特征的一座里程碑，滔滔江水奔腾而去，浪花淘尽往日云烟，六十余载风风雨雨，武汉长江大桥经受了多次特大洪水的冲击及巨轮的碰撞，如今依旧坚固如初，傲然静卧在长江天堑之中，成为一道雄伟壮阔的风景线，在江城人民心目中占有无比重要的位置。

纪录片传播容易受到海外观众认同，也是外国人了解中国的重要窗口。我身为留学生，在解析影像的同时，大大加深了对中国社会及其辉煌历史的认识。《话说长江》和《再说长江》也是当代人珍贵的档案遗产，

对中国而言，长江历史影像具备特殊价值，能唤醒公众保护历史遗产的意识。武汉长江大桥建成迄今已达六十多年，距设计年限 100 年已超过大半，接下来面临桥体更新或重建的历史性难题。武汉长江大桥不仅是武汉人民的骄傲，也是中华民族的骄傲，值得中华儿女子子孙孙为之敬仰，大桥将永远屹立在滚滚长江之中。

作者：Wong Boon Jun，来自马来西亚，就读于中国传媒大学影视摄影与制作专业